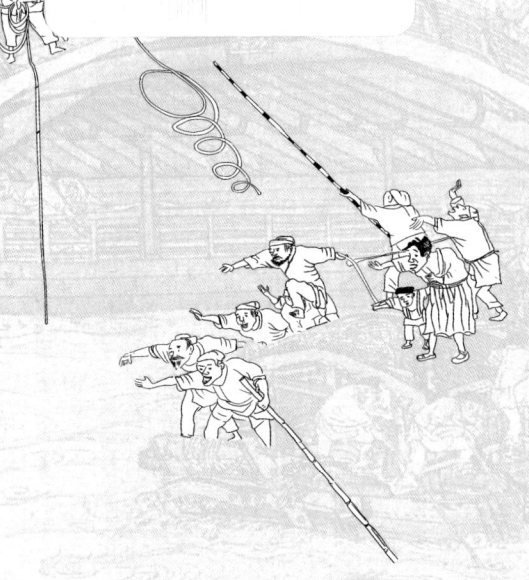

清明上河圖

被遮蔽的真相

中國中央美術學院博士
金匠——著

白描圖像、臨摹全卷，
一寸一寸放大細節，
發現史官沒寫的歷史真相。

目錄

推薦序一

從時間和空間跳躍出的繁榮宇宙

——臺師大助理教授／李純瑀（魚小姐）

作為一幅描繪宋朝市井百姓的生活長卷，〈清明上河圖〉清晰的帶領觀眾從城外漫步至城內、從人煙稀少處，賞至人情味豐厚之所在。畫中一一呈現庶民的點滴日常：我們看到炭火、變法、田地農人和侵街；往熱鬧處尋去，虹橋上之人事物相當值得一觀，虹橋下的「衝突」也體現當代的另一番滋味；欲覓吃食且往正店，祈求卜上一卦也非難事，或想聽說書人說上一段古往今來，更是不費吹灰之力。一眾小人物在畫中合力完成了北宋的璀璨與驚豔。

翻閱本書，一眼望去能看見作者對〈清明上河圖〉的精心觀察與熱愛。禁軍、和尚、道士、牙人、正店前的大小事物……透過作者的描摹，再次清晰的展現在世人眼前，使你我見識到北宋王朝下的千姿百態：變法的影響、百姓生活的模式、往來行人的樣貌。原畫中無法欣賞「高

清」圖像，透過本書，我們終將可以仔細看見時代下的人物姿態。

倘若對畫作有所興趣，卻憂心對當代歷史不甚了解的讀者，大可放心一讀，因為作者在每一段畫作、臨摹與書寫之後，都附上小段的背景說明，讓我們既有畫可看，有人物故事可覽，亦有當時文史知識可觀。

行走在古典文化中的研究者，總渴盼能讓現代人如己一般能有身歷其境、如在目前之感，為此，或有錄製有聲書以發懷古之思者，有唱出古時情懷者，也有如本書作者這般將〈清明上河圖〉中的大小場景、特殊之處加以描摹又附上詳細說明者，必定更能將欲傳遞的人文風采及時空背景，親手交到觀眾手中。

至此，〈清明上河圖〉剎那間立體了起來，它不再是一幅長卷，而是一個飽含景物、歷史、制度、生活樣貌、人物特色的說話人，帶領人們從不同的角度來觀看與感受〈清明上河圖〉，以更加認識和理解當時的北宋。

〈清明上河圖〉的存在，於此更添跨越時代的重要性與深刻意義。

推薦序二
從〈清明上河圖〉走入宋代百姓真實的生活

——歷史 YouTuber ／ Cheap

〈清明上河圖〉是我們耳熟能詳的畫作。

學生們在課堂上得知，這是北宋畫師張擇端所畫，而他所畫的，應該是宋徽宗時期的汴梁——這是當時北宋的首都。

畫名之故，加上眾多細節暗示，過去許多人認為此圖所繪，乃是清明時節的都城。這幅畫也因此受到許多宋史研究專家們的注意，他們對〈清明上河圖〉的細節如數家珍，有的人甚至說，這幅畫描繪出不少社會問題，是王朝即將滅亡的預告作。

然而，作者金匠在花了兩個月親自臨摹〈清明上河圖〉之後，產生了不一樣的看法。

他認為，這幅中國名畫，畫的應該不是宋徽宗時期汴梁城內，而是預設為宋神宗時期的某

年早春，而地點應當在汴梁城十數里之外，是一個叫做「清明坊」的草市。作者如此大膽的想法，並非空穴來風，而是扎扎實實的找出各種史料來佐證，從畫中的早春氣息、驢隊、木炭、青苗法下的生活、馬匹、街鋪、虹橋、蘭舟、以及百姓的眾生相逐一解讀，閱讀此書，就好像走入宋代的生活：作者匠心獨具的解讀各種細節，實在是關於宋史的一本痛快之作。

在此舉一處書中作者說明〈清明上河圖〉並非清明時期的例子：圖中一處河岸的光禿枝椏，是受當時北宋畫壇領袖郭熙的風格影響。郭熙乃是〈早春圖〉的作者，有鑑於當時郭熙的畫壇地位之高，皇帝甚至專門用一個宮殿去展覽他的畫作。郭熙的手法是北宋晚期的普遍風氣，並不是特別過火。

至於為何畫作被題名清明，作者亦有一套自己特殊的說法，這就有待讀者自行閱讀，感受推理的快樂了。

宋代是一個精彩的年代，一般人對其粗淺的印象，無非是大宋向周邊國家繳納歲幣，花錢買外交、買平安，於是有了宋代相當有錢的傳說。

更有甚者，網路上部分內容農場的作者，實屬妄人，直言宋代的 GDP（國內生產毛額）

高達整個世界的二〇％，然後感嘆宋代國防不振、國民熱愛賺錢而「好男不當兵，好鐵不打釘」。但這些印象是正確的嗎？

跟著《清明上河圖，被遮蔽的真相》，一步步走入宋代百姓真實的生活，理解他們的柴米油鹽醬醋茶，也許，〈清明上河圖〉和我們並不是那麼遙遠。

前言
變法時代的帝國符號

——中國廊坊師範學院美術學院校長／楊學新

〈清明上河圖〉自一九五〇年代再度面世以來，一直受到海內外專家學者的高度重視，中外學術界與一般大眾對它的熟知度，遠遠超過其他的中國古代繪畫。

近六十年，海內外研究和關注〈清明上河圖〉的熱度方興未艾，同時又出現深入拓展和跨學科的趨勢，不論參與研究的人數、論著數量，以及論述的廣度和深度，都是任何一幅中國傳世繪畫作品難以望其項背，但也是爭議最大的。爭論的焦點主要集中在「真偽之辯」、「汴京之辯」、「清明之辯」，以及「成畫時間之辯」等幾個方面。

這些研究主要匯集在遼寧博物館主編的《〈清明上河圖〉研究文獻彙編》，和中國故宮博物院主編的《〈清明上河圖〉新論》中。也有出版研究專著，如加拿大藝術史學者曹星原教授

的《同舟共濟：清明上河圖與北宋社會的衝突妥協》，中國故宮博物院學者余輝的《隱憂與曲諫：〈清明上河圖〉解碼錄》等。這些研究均從不同的角度各自的解讀和論證〈清明上河圖〉。

本書作者金匠博士，是中國廊坊師範學院美術學院引進的優秀人才，畢業於中央美術學院書法與繪畫比較研究中心，師從中國著名書法家、書法理論家邱振中先生，有著深厚的理論素養和很好的研究能力。同時，金匠還是一位優秀的水墨畫家，他具備敏銳的圖像觀察能力，能深入圖像的毫釐之處，發現常人所不能察覺的細節。

為了深入研究並予以科學解讀，作者費時兩個多月將〈清明上河圖〉全卷臨摹一遍。本書所看到的〈清明上河圖〉白描圖像，為讀者提供一個比原作更加清晰的圖像參考，能全面了解〈清明上河圖〉。同時，作者還繪製大量的圖表，如宋代虹橋建築結構的三維模型（第一三○頁圖）、北宋汴梁城（即現代的開封市，汴梁、汴京是古稱）外清明坊草市的地理位置圖（見二八四頁、二八五頁圖）等，這些都為我們研究北宋時期的社會風物，提供了重要的圖像資料。

作者關注圖像中的每一個細節，並結合史料文獻，剖析〈清明上河圖〉創作背後的政治意圖。他認為，圖中描繪的是宋神宗治下、王安石變法時期，京都汴梁城外十數里清明坊草市的

14

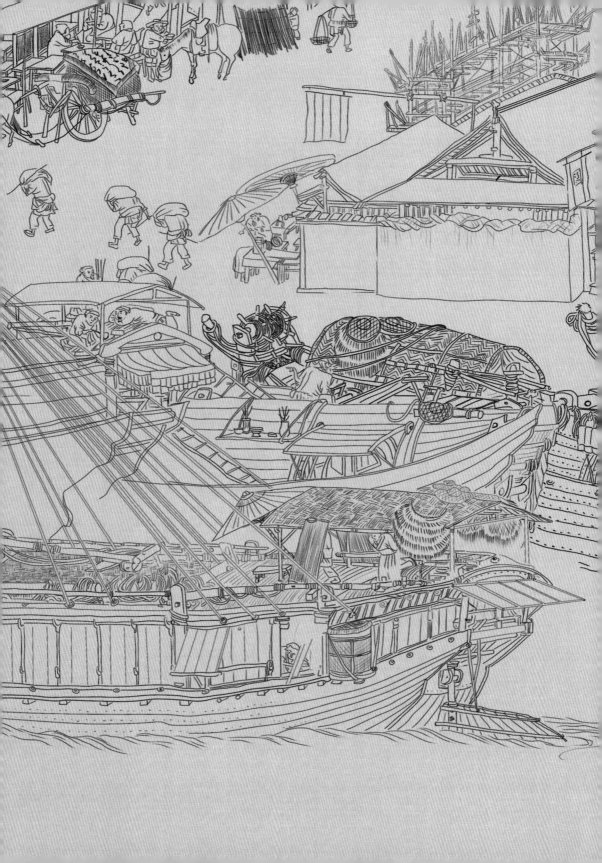

場景。這個場景匯集大量直接指向「熙寧新法」改變北宋社會形態的圖像符號（符號學為一門研究符號的科學。以非語言式符號為主的圖像藝術，則常以符號的形式傳遞作品的意念，符號的觀念更長期影響解讀藝術作品象徵的方式）。有的學者提到〈清明上河圖〉創作於宋神宗時期，或提出畫中反映的並非汴梁城內場景，然而他們提出觀點時，缺乏具體的論證手段和詳盡的論述證據，很大程度上停留在推測階段。

金匠將時間和場景統一到王安石變法時期的汴梁城外草市，該論點具有一定的新意。期待這一研究成果能獲得更普遍的認可，並產生廣泛的影響。

在研究路徑上，作者首先界定了圖像的觀看者，區分出當時的觀看者和後世的觀看者等兩個群體，為我們清除後世對於〈清明上河圖〉的誤讀，提供了有益的嘗試。其次，他排除一切後世觀看者所產生的「成見」干擾──如題跋和品鑑的文獻，回到最初的圖像觀看者的歷史語境（指說出一句話時，決定或影響這句話意義的情境）中。

最後，作者另闢蹊徑採用視覺符號學的研究方法，為我們打開新視角。

一件繪畫，就是一個具有特定意義的符號系統。雖然這是西方符號學的觀點，但在中國傳

16

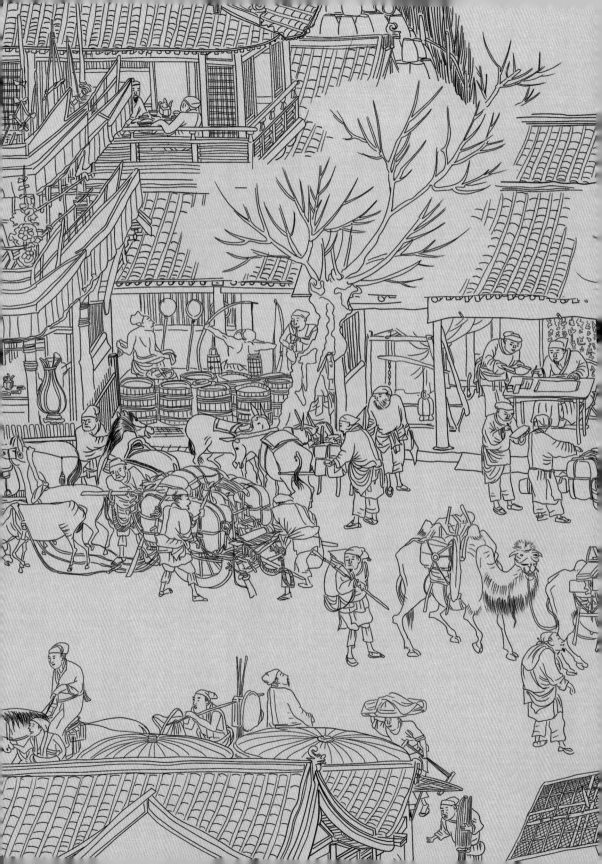

統繪畫中，早就形成一套自己的完善符號體系。作者堅持從圖像出發，深入圖像中的每一個細微之處，帶著畫家本身的敏銳，觀察和審視這些圖像，又將它們看作一個個有意義的符號，努力尋求這種圖像背後的意義指向，為大家釐清〈清明上河圖〉。

〈清明上河圖〉圖像中近四十個有所指向的符號，作者指出有些符號在以往研究者的解讀中被誤讀了。一旦我們藉由這種模式重新分析〈清明上河圖〉，一些被模糊的符號逐漸清晰起來，不但能重新認識一些被誤讀的符號，一些看似矛盾的解讀也找到合理的陳述邏輯，接近和還原了〈清明上河圖〉背後所隱藏的真實歷史，這也是本書的重要價值之所在。

本研究成果不是一部板著面孔的書籍，而是一部既面向大眾，又適合專業學者的藝術史書。作者思維縝密，論述邏輯性強，又富於推理，能抓住讀者的心理。讓我們走進〈清明上河圖〉的歷史圖卷中，去探究其圖像背後如謎一般的歷史真實吧！

18

引言

〈清明上河圖〉的正確觀看方式

〈清明上河圖〉是一幅縱高二十四‧八公分、長五百二十八公分的宋人手卷畫。

所謂手卷，應該握在手中欣賞，觀賞者從右到左一段一段的展開，又一段一段的卷上，每次展開一個手臂的長度。

現在我們在博物館中觀賞手卷作品，展覽的方式是將手卷畫整段展開，盡可能讓觀看者能一覽無遺的看到手卷全貌。博物館自然清楚這不是正確的觀賞方式，但為了將一種古代具有私密性的觀賞作品，在現代公眾空間裡展示出來，這也是目前唯一可取的方法了。

這種現象的背後，其實暗示現代公眾空間和技術發展，影響人們的觀看方式。一旦現代人習慣在長長的展櫃中，或以圖片影像形式一覽觀看古人的手卷，必然會帶入我們今天的視覺認知習慣和對時空的感知，來解讀這些手卷作品，再問一些會讓古人摸不著頭腦的問題，例如，

「同一個人為什麼多次出現在畫面中（像是〈洛神賦圖卷〉、〈韓熙載夜宴圖〉）？」、「〈清明上河圖〉表現的是早春時節的清明節，還是小酒上市時節的秋景？」

我們今天關於〈清明上河圖〉的許多知識，包括眾多研究專家的解讀，在很大程度上，其實是以錯誤的觀看方式為基礎，所產生的認知。手卷總是從右向左展開，然後從左向右合上。中國傳統這種展開方式，影響觀看者的視線動線，這條線也是一條空間轉變和時間流動之線。中國傳統繪畫中暗含自己獨特的時空觀，在展開畫的過程中，空間轉變的同時，時間也會徐徐的流動，或是從此時轉移到彼時；又或是從一個季節之中走向另一個季節。

所以說〈清明上河圖〉所繪之景到底是春季還是秋季，其實在創作者張擇端看來從來都不是一個需要思考的問題，而是觀看者觀看方式的問題。

繪畫的歷史其實就是觀看的歷史，繪畫風格的每一次改變，一定程度上也意味著觀看方式的改變，所以可以說：〈清明上河圖〉是近一千年前觀看方式的考古遺跡，是宋人或說是我們的視覺還沒有受到西方繪畫和攝影影響之前，中國人對於圖像的觀看和感知的方式。在近一千年的歷史中，大家都沒有「隔」，反而是我們今天才會提出，一些金元明清的鑑賞家沒有提出

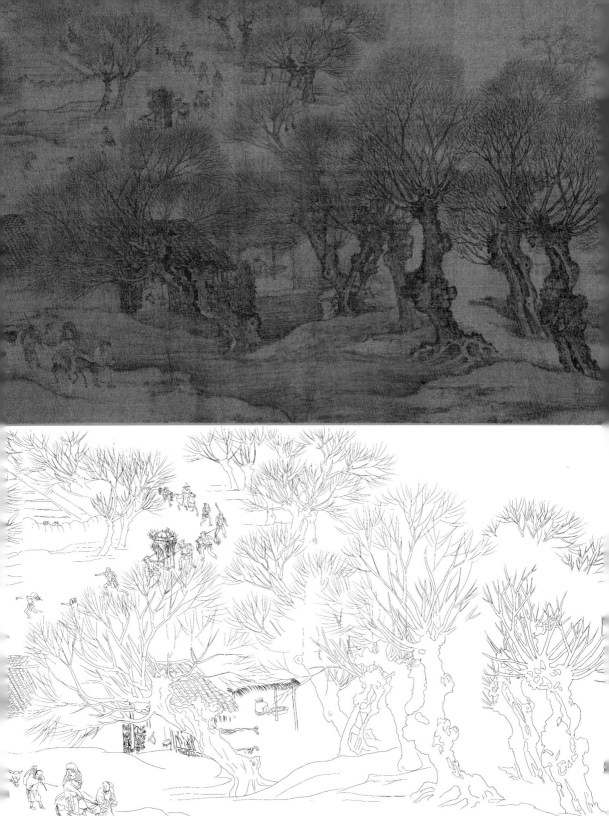

1

有早春氣息，但不代表是清明

雲氣繚繞中，一片廣漠的田

野彷彿剛剛甦醒，帶著一絲素雅

而秀麗的笑意，從畫卷邊界徐徐

的向我們走來，並逐漸將觀看者

籠罩在它的薄霧之中，慢慢的，

我們親身感受到一股冷意襲面而

來。我們從河岸的光禿枝椏—

一種概念性的鹿角枝和蟹爪枝，

這是中國傳統山水畫寒林的表現

技法——和楊柳樹見綠的柔枝中，

感受著春寒料峭，這是我們熟悉

的北方大地早春的氣息。

這種氣息是我們在觀看北宋

另外一幅山水名作——郭熙的〈早春圖〉（見下頁圖）時，也能得到的相同的相同體驗。兩幅作品使用相同的繪製技法，帶給觀看者同樣的感受——或許我們可以將這種相似性，看作是時代的風格，又或許是一種師承。

不容置疑，正是我們在郭熙的標明是〈早春圖〉的山水畫中，得到對於山水中季節的感知體驗——「春山淡冶而如笑，夏山蒼翠而如滴，秋山明淨而如妝，冬山慘澹而如睡」。這使我們確信〈清明上河圖〉前端所描繪的景象，是清明時節的早春。

郭熙乃何方神聖？

「李郭范米」，熟知中國山水畫歷史的人，常常用這四個字來概括北宋山水畫的成就，這是北宋四位山水畫畫家的姓氏：李成、郭熙、范寬、米芾（音同服）。

（李成，開創「林木清曠，氣韻蕭深」的繪畫意境。當時評價他「凡稱山水者必以成為古今第一」；郭熙，發揚李成的畫法，能畫出山水的磅礴、寒林平野的孤寂，之後更以〈早春圖〉笑傲群雄；范寬，筆力老健，槍筆俱勻，畫雪景尤有氣骨，被譽為「畫山畫骨更畫魂」；米芾擅長用點染法描繪霧景，而被稱為「米派」風格，在畫壇享譽盛名。）

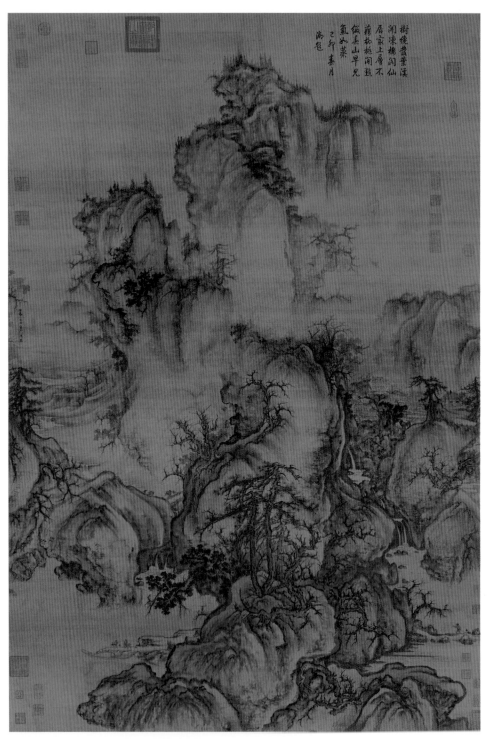

〈早春圖〉北宋，郭熙，絹本（原）158.3 × 108.1 公分。
郭熙的風格技法，影響了其他畫家。

用一個人的藝術成就或者一幅代表作，來總結一個時代的風格，是書寫藝術史的常見手法。顯然，這產生了很大的局限性，也對其他藝術家不公平，但也有一定的合理性。往往一件傑作或一個傑出的畫家，它／他本身強大到可以秒殺同時期的作品和畫家，而成為它／他那個時代的代表，使他身處的時代成為他的時代，郭熙就是這樣一位畫家。

「昔神宗好熙筆，一殿專背熙作。」郭熙在宋神宗時期如日中天，當時的皇宮和翰林院成了展示郭熙作品的個人美術館。宋神宗如此寵愛這位畫家，還特別安排他「考校天下畫生」，更確定郭熙成為宋神宗時期畫壇的領袖。他的繪畫風格成為宋神宗時期的主流風格，從而影響到其他畫家的創作，這是很自然的事情。

張擇端在那時是否也在仰望郭熙這具高大的身影，並努力從郭熙的作品中，學習一些討時人喜歡的趣味和技法，已然無從考究。但是，熟悉繪畫語言的研究者，一眼就從〈清明上河圖〉的開端看到「郭熙時代」的影子：早春、早春，這是汴梁的早春。那麼「清明」是否就是清明節——這絕對是畫家或題名者為後人挖的一個坑。

2

送木炭的驢隊，北宋生活從燒木炭開始

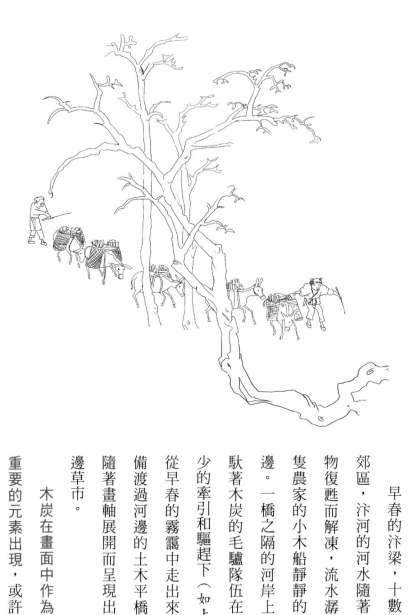

早春的汴梁，十數里外的郊區，汴河的河水隨著大地萬物復甦而解凍，流水潺潺，一隻農家的小木船靜靜的橫在橋邊。一橋之隔的河岸上，一支馱著木炭的毛驢隊伍在一老一少的牽引和驅趕下（如上圖），從早春的霧靄中走出來，正準備渡過河邊的土木平橋，走進隨著畫軸展開而呈現出來的河邊草市。

木炭在畫面中作為第一個重要的元素出現，或許對創作

者來說，這是無意識的呈現，只是將自己看到的景象直接表現出來罷了。但對於後世的研究者而言，它是一個重要、有所指稱的符號。有研究者根據幽蘭居士孟元老（其人事跡不詳，一說是孟揆或孟鉞）的著作《東京夢華錄》第九卷中的記載：「十月一日⋯⋯有司進暖爐炭，民間皆置酒作暖爐會也」，認為〈清明上河圖〉表現的是農曆十月秋天的景象。

顯然，部分研究者誤讀這個符號。

在筆者看來，這個符號背後指向北宋人濃濃的世俗化生活，圍繞「每日不可闕者，柴米油鹽醬醋茶」的日常生活的開始。比起習慣使用天然氣和電力的現代人，一天的生活應從按下某個按鍵開始，而木炭只有在燒烤時才會用到——北宋人的生活則是從點燃一塊木炭開始的。

僕人起床的第一件事，就是點燃火盆和爐灶中的木炭，服侍主人的起居用餐；那些飯店酒肆（賣酒或供人飲酒的地方）裡的夥計，也都早早的用木炭助燃爐灶中的煤炭，開始一天繁忙的買賣；沿街叫賣茶水的小哥提的可攜式茶壺下面，也需要用木炭燃燒來保溫；北宋高度發達的諸多手工業，如金屬冶煉、鍛造、首飾加工等，也需要木炭助燃更高燃點的石質煤炭⋯⋯。

木炭在北宋時期，是十分重要的生活物資，也是在《宋史》中頻繁出現的名詞，「有

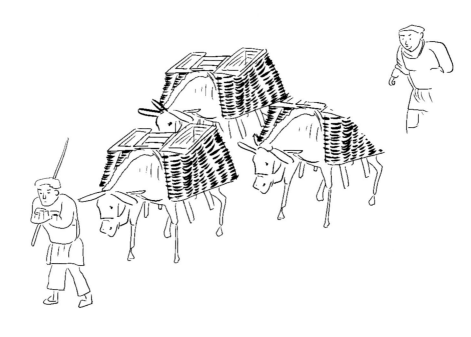

京西、陝西、河東運薪炭至京師，薪以斤計一千七百一十三萬，炭以秤計一百萬」（《宋史》卷一百七十五）。而且木炭還是宋代朝廷官員薪酬中的重要一部分，「宰相、樞密使歲給炭自十月至正月二百秤，餘月一百秤」（《宋史》卷一百七十一）。從這則文獻中，我們可以否定木炭是象徵「秋景」的符號之論點，因為朝廷除了在秋冬供給木炭之外，其實在其他月分也供應木炭，這進一步說明木炭是北宋人每日生活中不可或缺的物資。

燒製木炭有著古老的歷史，需要挖土築窯，再填滿木薪，從窯門或火門點燃木薪，使木薪在不充分燃燒的環境中緩慢炭化，揮發物逸出而剩

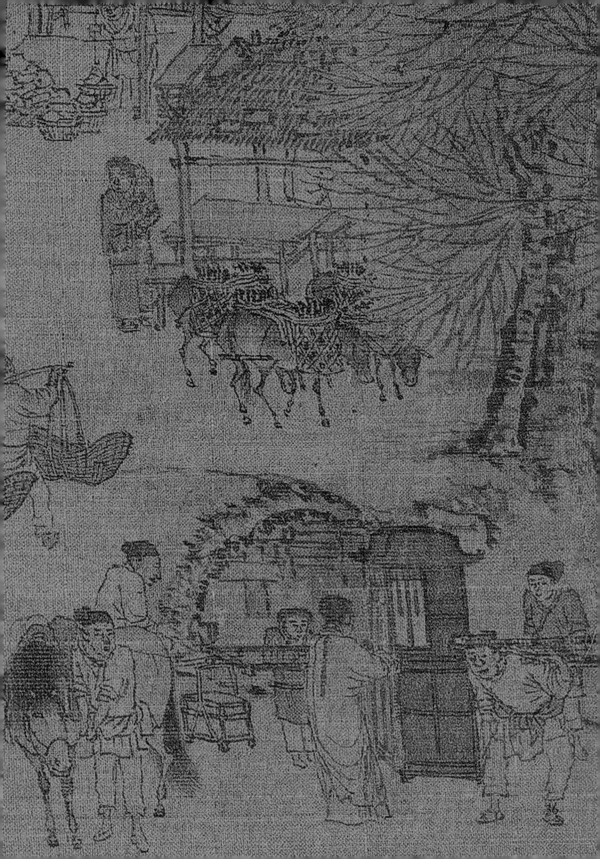

餘木炭，這種處理方法減少木薪直接燃燒所散發的煙塵和異味。

這種燒製工藝，需要專門的場地和窯窟。宋代大規模的伐木燒炭，通常是由地方官派大批的役卒來完成，以滿足朝廷每年的大量需求。但個體的燒炭也比比皆是，〈清明上河圖〉呈現了三處（三十二頁圖、三十五頁圖以及上圖）這樣馱炭的毛驢隊伍，這些隊伍都只擁有三到五頭毛驢，說明他們都是小規模的家庭作坊式的燒製，和供應都城之外

的草市規模的需求相適應。

　洪邁的《夷堅支志》記載，「南劍州順昌縣石溪村民李甲」、「常伐木燒炭，鬻於市」。

這與〈清明上河圖〉中所展現的圖像相似。

3

草舍中缺席的男主人，青苗法的受惠者

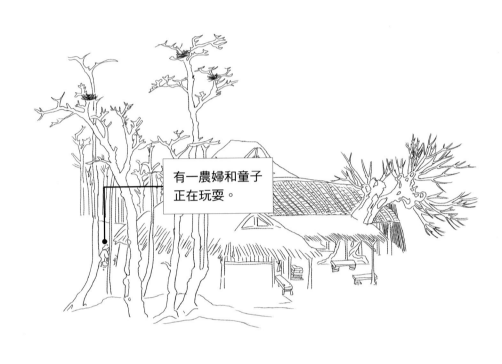

有一農婦和童子正在玩耍。

轉過土木平橋是幾間草舍（見上圖及左圖），草舍的簡陋以及草舍後面晒穀場的大石滾（一種石器農具，圓柱形，一頭大，一頭小），指示這家草舍的主人應該是有少量可以自己耕種田地的中下層半自耕農——這樣的身分，在北宋時期列屬第五等戶（漆俠，《宋代經濟史》），在他們前面，分別是大地主、中等地主、小地主、自耕農（土地在百畝以下的富裕農民），在半自耕農之後的是沒有土地、靠租佃為生的客戶。

半自耕農如果生活在熙寧變法之

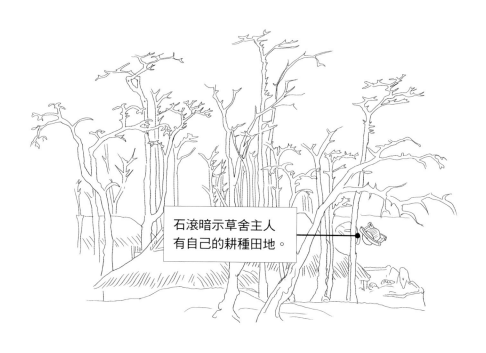

石滾暗示草舍主人有自己的耕種田地。

前的北宋中期，也就是土地大兼併時期，他們的處境會十分艱難，一方面他們的土地少，經濟力量薄弱，需要靠天吃飯，一旦負債，就面臨被兼併和破產的風險；另一方面，他們是北宋差役最主要的承擔者。在王安石的「免役法」頒布前，五等戶往往需要擔負名目繁雜、沒報酬，而且還要自己承擔費用的職役，如承符、散從、人力、手力等，或者為州縣官吏派遣追催稅務，「奔走驅使」，甚至到各地的倉庫、綱運等事務中充作苦力，稍有差錯紕漏，還需要自己出錢來承

擔官府的損失。

根據《宋代經濟史》記載，五等戶在北宋農戶總人口中約占二五％，他們的現實狀況，在一定程度上映射一個社會狀況，也是朝廷的當權者從江山穩固的角度來看，需要重點關注的對象。在豐收之年，五等戶靠著自己的土地和勞動可以養活一家人，並向朝廷繳納相應的稅錢，同時完成派遣下來的職役。但一旦遇到天災人禍，他們就需要靠借貸來度過難關，當時民間猖獗的豪強之家放高利貸的利息，是每年一○○％至三○○％，稍有不慎，這些經濟力量微薄的半自耕農，就會被大地主兼併土地，淪為客戶。

熙寧變法中，王安石頒發「青苗法」（避免農民受高利貸剝削的財政措施。在每年春夏間，農家經濟拮据時，政府可貸款給農民。等秋收後，農民再還本息給政府）的一個直接出發點，就是幫助中下層農戶，在青黃不接時規避高利貸的風險，而政府又可以從發放貸款中獲取利息的收益。青苗法規定的利息是半年二○％，一年四○％，相對於三○○％的民間高利貸而言，確實是施惠於民，有利於國。

但新法卻斷絕兼併大地主的生財之路，必然會招致那些為大地主代言的士大夫官僚的反

對。從北宋宰相文彥博懟宋神宗的一次對話中，變法反對派的真實出發點已昭然若揭，「為與士大夫治天下，非與百姓治天下也」。

在〈清明上河圖〉中的這段圖像中，「閒置的石滾」是一個被忽視的時間指向符號，指向青黃不接的時節。

在空曠的晒穀場邊緣的樹叢中，隱藏著一個農婦和一個童子，雖然看不清她們的表情，但畫家準確的描繪她們在玩耍的形態，從她們的側影中可以感受到一種輕鬆和愉悅。在畫面中這處草舍的左邊不遠處，另有兩所農舍，畫家又畫了一個老嫗和一個蹣跚學步的童子在瓦舍前的空地上歡快的嬉戲（見下頁圖）；在另一處屋外有兩頭黃牛的農舍中，一個農婦抱著嬰兒在看向屋外的黃牛（見四十六頁、四十七頁圖）——難道重要的事情要畫三遍嗎？——後兩者形態清晰一些，一種幸福感透過張擇端的線條「脫紙」而出。本應該在青黃不接時節為借高利貸而愁眉苦臉、憂心忡忡的農戶，卻在畫面中為我們呈現了另一番情形，畫家想要向我們說明什麼資訊，其實答案早就畫在這三個農婦和她們孩子的身上。

另外，我們在這三處農舍中，還發現了一個共同點，就是男主人都缺席。

我們無法從圖像中找到答案，但可以作出以下推測：一是他們在農閒時應募了頒布免役法後的差役；二是他們參加頒布「保甲法」（王安石變法之一。用以防止農民的反抗，並節省軍費）後的農閒的民兵訓練；三是他們在青黃不接時，由於朝廷借貸的青苗錢，讓他們有了餘錢，可以投身到不遠處的草市中經營副業。

無論哪一種情況，顯然其家人不用再為他們和一家人的生活而擔心了。

這麼看來，他們共同的缺席絕不是一種偶然，而是一個隱藏的「空符號」。空符號有著具體的意義指向，他們與畫面中呈現的符號指向同一個「意義」——青苗法施惠於民。

生活在城郭邊上的農戶，也是最容易分化的一部分，他們可能從之前的以農業為主兼營副業——如〈清明上河圖〉所顯示，他們在農閒時開設茶舍——而完全轉向以商業和手工業為主的坊郭戶（指城市居民。宋代坊郭戶包括居住在州、府、縣城和鎮市的人戶，以及部分居住在州、縣近郊新的居民區——草市的人戶。根據有無房產，或財產房產等，又有細分），已經脫離農戶的身分，這在北宋神宗朝是有記載的。

顯然，〈清明上河圖〉作為靜止的圖像，無法為我們展現這樣一個過程，但這些圖像的背後，又在暗示這樣一個「大城市化」的歷史趨勢，這個趨勢從北宋時期就開始了，就是到了今天也沒有停止過。

研究者往往容易忽視這個從北宋就開始的變化的程度，以至於我們將〈清明上河圖〉所表現的汴梁城十里之外的草市，誤以為是汴梁的繁華。

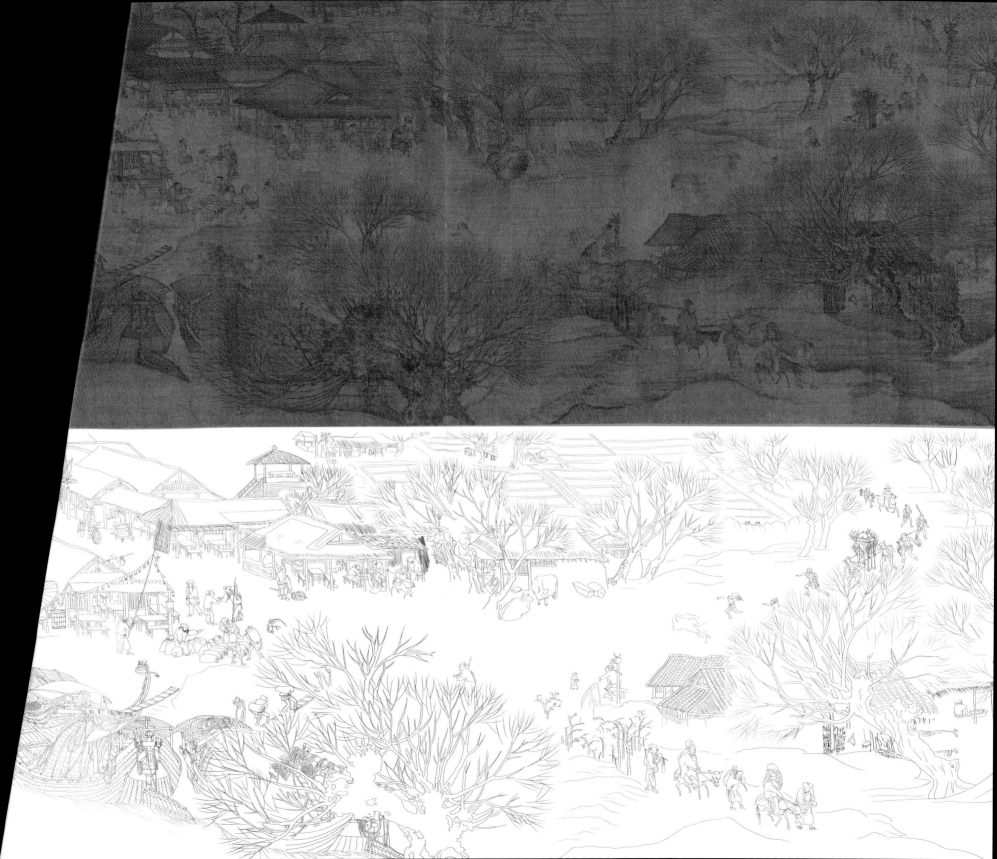

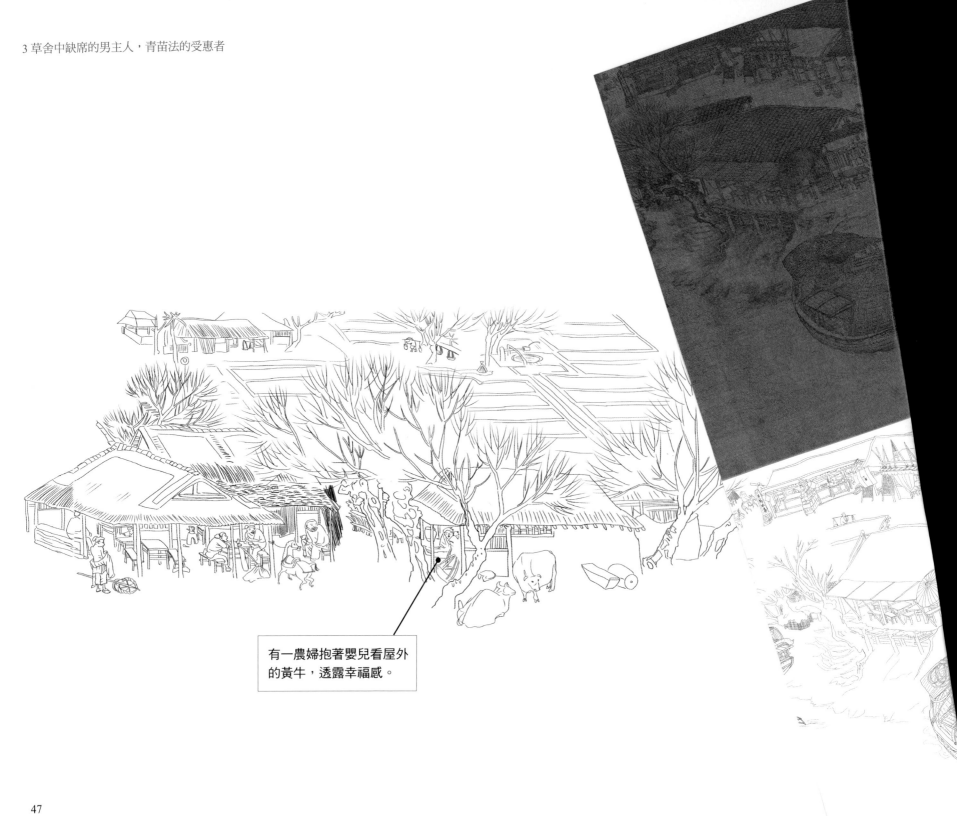

有一農婦抱著嬰兒看屋外
的黃牛，透露幸福感。

4

插花的轎子和外任的官員

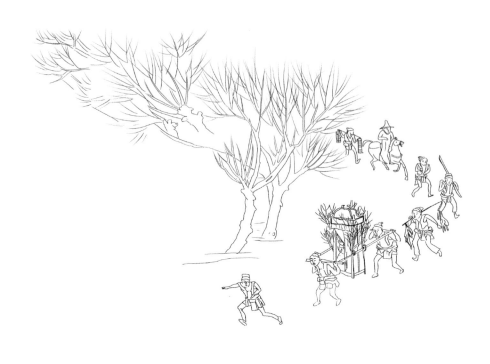

草舍後面的土路是一片柳林，再往前是一個交叉路口，從遠處行來一隊人，共七個隨從簇擁著一乘插滿花枝的轎子和一位騎馬的男子（見上圖）。隊伍前面有一個喝道人，按照宋代的禮儀規矩，沒有品級的普通平民禁止使用這樣的儀仗。從隨從和有喝道人的隊伍規模來看，騎馬的男子應該是朝廷的官員，轎子中應該是他的女眷。

在以往的研究者解讀中，這些人一直被認作清明節出城掃墓兼春遊歸來的隊伍。主要證據就是《東京夢華

錄》中，有一段關於清明節的記載：

「清明節……四野如市，往往就芳樹之下，或園囿之間，羅列杯盤，互相勸酬。都城之歌兒舞女，遍滿園亭，抵暮而歸，各攜棗、炊餅、黃胖、掉刀、名花異果、山亭戲具、鴨卵雞雛，謂之『門外土儀』，轎子即以楊柳雜花裝簇頂上，四垂遮映，自此三日，皆出城上墳，但一百五日最盛……。」

圖中出行隊伍中的轎子周圍正好插滿紅色的雜花，而且轎子後面的隨從挑擔的物什（雜物），又酷似雜雞之類的土儀（送人的產品），所以一直以來被認為是清明節的重要符號。

在筆者看來，圖中所描繪的，其實遠不如孟元老用文字所描繪的清明時節北宋汴梁的盛況，一頂插著雜花的轎子，不足以證明這就是清明節。我們從隨從的衣裝可以看出，隨從的上身是一色的宋代常見的「兩襠」（一以擋胸，一以擋背）汗褶，腰間繫著脫下的上衣，下身有的穿著長褲，有的只是簡單的用三角形犢鼻褲包裹下身──我們今天在日本相撲運動員身上才

能看到這種穿著，但這是北宋平民的常用下服。

另據研究者指出，北宋中後期的汴梁處於歷史中少見的寒冰氣候（彭慧萍，《小冰期時代的赤膊者：清明上河圖的季節論辯與寫實神話》），也就是說，北宋時期的汴梁，比現代的開封市還要冷很多，即便是隨從的人員因為勞動會感覺身體發熱出汗，也不會只穿著汗褂和袒露鼻褲。這不符合北宋時期清明時節汴梁的氣候特徵。

在筆者看來，如果要將這一隊人視作畫作中的符號，它並不指向清明節，因為它在這個意義上的指向相互矛盾。而且，宋代人有插花的習俗，不一定只是在清明節才在自己的轎子上插花或者插上樹枝。從隨從的衣著和官員所戴的遮陽斗笠，我們可以做這樣的推測：畫中所描繪的這一段已經不是早春，插在轎子上的雜花和樹枝，是用來遮陰或純粹是轎子中的人喜歡花枝而要求插上去的，又或是其他的原因。

畫家在創作時並沒有堅持一個時間的持續，筆者在後面的附錄中也會提到，這幅畫不是一天畫出來的，畫家是在一個很長的時間跨度中來完成這幅作品。他或是在早春過後，一個晴朗而炎熱的夏季中的某天，偶然看到這支隊伍，並將他們記下來，再回到自己原來架構的早春的

畫面中，他沒有考慮季節，只是考慮空間的需要，而把其安放在這裡。它的安放，既是精心的，也是隨意的，因為張擇端還沒有受到現代影像記錄視覺感知習慣影響，他更多的是從空間布局的角度，來思考自己的畫面，他的時間觀也異於我們今天對於時間的感知。這樣的一個隊伍是他看到的，他們真實存在，所以他「真實的」記錄下來，並將他們放在他認為「合理」的地方。

所以，該隊伍不是一個指向清明節的時間符號，而是一個事件。這個事件到底是什麼？或許還有待我們發現，筆者也不能妄下斷論。

我們只能這樣認為，這是一個有一定品階的官員——從他所騎的馬的頭上和尾部所點綴的纓飾來看，他應是品階在三品以上的外放官員（宋代的「鞍勒之制」有嚴格的規定，根據《宋史》記載，「凡京官三品以上外任者，皆許馬以纓飾」）或者京官——帶著他的家眷，在一個炎熱的天氣中，從遠處行來，正通過前面逐漸熱鬧的街市，走向權力中心汴梁；第五個隨從的肩上所扛的長條形的物件，或許是一個重要的標識，但我們今天已經不能準確的解讀它。

5

馬驟然多了起來

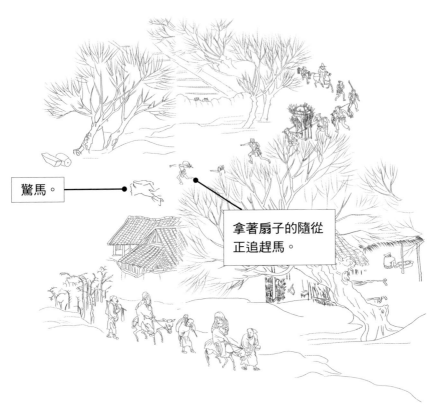

驚馬。

拿著扇子的隨從
正追趕馬。

在前面的外任官員回城的隊伍中，我們看到了〈清明上河圖〉中的第一匹馬。很快，另一匹馬出現在這支隊伍的前面，它是一匹驚馬（受驚嚇的馬）。可惜因為原畫在這個地方由於絹面的破損，我們只能看到這匹馬的半個身子，從它高高揚起的後腿和飄拂的紅纓，以及後面手中拿著扇子的隨從追趕馬的形態中，可以看出，這是一匹失去控制的驚馬。馬的主人應該是一個有著高品階的官員，官員的身影半掩在農舍前的柳樹樹梢中，他正在努力的指揮那個手裡拿著

便面（扇子的別稱。因不想使他人看見時，便於障面，故稱之）的隨從追趕驚馬。

我們的視線還停留在早春的霧靄、農家的天倫之樂，以及官員帶著自己的家眷回京喜悅的氣氛之中，突然一匹驚馬的出現，擾亂了我們的視覺節奏，也打破了畫面前端給予我們的靜謐感覺。

畫家這樣安排一定有著某種用意，以往的解讀者多認為，這是一種隱喻，「鬧市中的驚馬」暗示當時社會的矛盾和衝突，或許這更是北宋滅亡的一個警兆。解讀者會做出這樣的推測，都是預設《清明上河圖》是宋徽宗時期汴梁的社會景象。

但是，筆者在附錄中會詳細的論述，〈清明上河圖〉的時間和地點，不是宋徽宗時期的汴梁城內，而是預設宋神宗時期汴梁城十數里之外清明坊的草市。郊外草市中的驚馬，是否會是宋王朝滅亡的警兆？這顯然是一種誤讀。而且，驚馬不是發生在鬧市之中，而是在農舍的前面，不會引起多大的騷亂和破壞。

失控的馬，應該是日常生活中常見的場景。畫家在捕獲到這個場景後，自然的記錄下來，並安放在畫面的前端，他清楚驚馬在郊外農舍前失控，引起的騷亂和破壞是弱到可以不計的，

這樣一種沒有破壞的失控，本身帶有喜劇性效果——它更是一種繪畫的技巧，是畫家匠心獨運的一種體現。

在筆者看來，應該關注的是另一個點，馬在畫面中一開始就頻繁的出場，畫家甚至用驚馬——這個戲劇性很強的手法——來引起觀看者（包括當時的觀看者和後世的觀看者）的注意，似乎是畫家想提醒大家，這是一個重要的資訊符號。

騎兵在冷兵器時代是軍隊最重要的制勝力量，幾乎可以說，誰擁有了強悍的騎兵，誰就擁有了戰爭的主動權。所以，馬匹也就成了重要的戰略資源。由於歷史的原因，馬在兩宋時期變得比歷史上任何一個時期都顯得尤為珍貴。因為最適合養戰馬的土地，一定是高寒之地，還要求有相應的高山大谷，有草地和泉水，才能群養馬匹。華夏大地上較適合養馬的地方，一個在東北、一個在西北，可惜這些土地當時都在外族的控制下，一個長期被遼國契丹占有，另一個在西夏的境內。北宋朝廷沒有優質的馬匹來源，一直是令其頭痛的事情。

北宋朝廷為了保證戰馬的供應，分別在河北路和河南路等路建立了監馬司，由政府出資出地委託人專門養馬，但在熙寧五年（西元一○七二年）朝廷頒布「保馬法」之前，北宋的監馬

制度所費甚多，收穫卻甚微。

例如，在宋仁宗時期，河北監馬司飼養一匹馬占草地一百一十五畝；廣平監的五、六千匹馬，占了邢、洛、趙三州良田一萬五千多頃——而這樣的土地足以養活千百萬的人口；宋神宗熙寧二年至五年（西元一○六九年至一○七二年）河北路、河南路兩地的監馬司，共花五十三萬九千緡錢，而僅能飼養出供騎兵使用的戰馬二百六十四匹（《宋史》卷一百九十八）。這令北宋朝廷十分焦慮，要想富國強兵，改變現行的政策勢在必行。戰馬如此，民間的用馬更是受到嚴格的控制，凡健壯的馬匹，都要先被徵調到軍隊中使用。活躍在北宋中後期的官員王得臣（西元一○三六年至一一一六年）所記載的筆記《麈史》，為我們保留北宋中後期汴梁民間用馬的一個歷史場景：

「京師賃驢，塗（途）之人相逢無非驢也；熙寧以來，皆乘馬也。按古今之驛亦給驢，物之用舍亦有時。」

在熙寧之前的京師汴梁，由於馬匹稀少，京師都是提供租賃驢的業務，路途上見到的都是騎驢人；之後都是騎馬的人。這一轉變不是什麼風俗習慣的改變這麼簡單，其實背後指向一個重要的事件——頒布和實行保馬法。

作為與保甲法配套的保馬法，這是一個朝廷借用民間力量的好辦法，反映了改革者的智慧。既然政府集中養馬花費巨大，而且效果也不好，不如另闢蹊徑，將馬分散到民間，由保戶根據各自的能力向政府領養馬匹，養馬者每年免去一定的賦稅。另外，政府還給予一定的錢糧補貼來鼓勵保戶養馬，當然，政府會定期檢查養馬的品質，遇到馬匹死亡所造成的損失，將由保戶共同承擔。這些在民間飼養的馬，平時還能發揮一些捕盜捉賊的作用；到戰時，再將這些馬集中起來，供軍隊訓練使用。

〈清明上河圖〉藉由圖像，告訴觀看者（或許主要是那些質疑變法效果的人），變法後北宋疆域內可用馬匹數量猛增，全圖共有二十一匹馬。對照王得臣的筆記來看，圖中雖然還有七個人騎驢（見六十四頁、六十五頁圖），但騎馬的人數卻是騎驢的三倍。如果我們假定王得臣的記載是準確的，則可以說張擇端的畫作裡，記錄了這樣一個轉變過程的某個中間狀態。這一

狀態也進一步反映〈清明上河圖〉的繪製時間，處在同一個轉變的時期。

孟元老撰寫的《東京夢華錄》成書於南宋，反映的是宋徽宗時期汴梁的現實社會情況，其中記載了汴梁妓女出行的盛況：「妓女舊日多乘驢，宣、政間唯乘馬，披涼衫，將蓋頭背繫冠子上。少年狎客，往往隨後，亦跨馬輕衫小帽。有三五文身惡少年控馬，謂之『花褪馬』，用短韁促馬頭，刺地而行，謂之『鞅韁』，呵喝馳驟，競逞駿逸。」

這也說明在某個時間點之前，汴梁妓女出行多騎驢——筆者在後文中將指出，張擇端在畫中也描繪了一個騎驢的妓女形象——而在宋徽宗時期的政和年間（西元一一一一年至一一一八年）、宣和年間（西元一一一九年至一一二五年），妓女出行都改為騎馬，這也在另一個側面反映北宋中後期民間馬匹數量的增加。

我們可以將這則記載看作一個變化過程中的時間端，再對照〈清明上河圖〉中的「歷史圖像」——另一個時間端，我們可以更加肯定，〈清明上河圖〉的時間，發生在王得臣和孟元老所記載的時間之間的某個過程中。

驚馬出現在畫面中，既有可能是畫家在創作時，無意間看到的一個平常發生在郊外的偶然

▼下方及左頁圖為〈清明上河圖〉中，有馬和驢的場景。

▲此為作者描繪〈清明上河圖〉中，部分有馬的場景。

事件，但被畫家戲劇性的安放在畫的前端，卻不是「偶然」那麼簡單。它應該是畫家張擇端故意安放在畫面中的一個有所指向的符號。

6

井然的田畦和溝渠

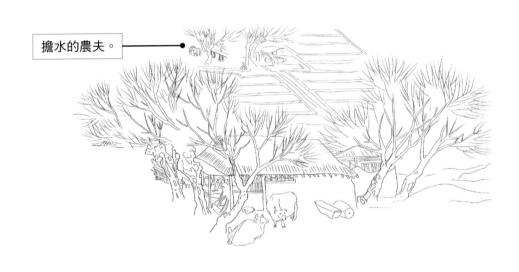

擔水的農夫。

在驚馬的前面，是前文提及的一所草舍和被土牆圈起來的田地——一處小規模的莊園（見上圖）。

土牆外的石滾和石槽是農戶常用的農具，石槽邊上的兩頭黃牛是一個符號，表示財力，說明該農戶在五等戶的半自耕農中，資產較富裕，甚至他可能是擁有土地面積在三十畝至一百畝左右的第四等戶的自耕農。

土牆內的土地被分割成井然有序的田畦和溝渠，一些土地上可以看到正在冒青苗的莊稼，遠處是用來灌溉的水井和轆轤，一個擔水的農夫正在走向遠處的草舍……。

這樣一幅圖景，其實與西元一九八○年代

前的中國中原，以及南方地區廣大農村的景象並無二致——歷史在其「長時間」階段中的一些物質基礎，改變往往是緩慢的，它們會以千年、甚至更長的時間段為界限（《論歷史》〔Ecrits sur l'Histoire〕，布勞岱爾〔Fernand Braudel〕著）——對於這樣一個現象，可以從兩種視角來解讀：

一是，從古視今，我們會說千年來，農業作為基礎產業發展得比較緩慢；二是，從今視古，我們會發現宋代的農業和灌溉技術，已經發展到相當於近現代的高度和規模。

筆者在這裡採用第二個視角，宋代的農業和灌溉水準確實達到一個較高的水準和規模。宋代自宋太祖趙匡胤建國以來，十分重視農業水利的建設和發展。研究者指出，宋代各屆朝廷都深知水利建設對農業生產的關鍵作用，宋代是自漢代以來，大力興修水利的鼎盛時期（傅築夫，《兩宋經濟史》），而宋神宗因實行熙寧變法，他在此期間所作出的成績又尤為突出。

宋神宗十九歲即位，抱有超越唐宗宋祖（意思是開明的君主，功勞可以與唐太宗和宋太祖相提並論）的帝王理想，為了改變積貧積弱的國家現狀，達到富國強兵的目標，宋神宗起用多受爭議的拗相公王安石來變法。首先需要做的事情就是發展農業，保證糧食的充足供應。特意

為制定新法政策而設置的三司條例司，在熙寧二年頒布青苗法後，又馬上頒布「農田水利法」（農田利害條約）。

朝廷廣泛接受社會各界對於農業耕種和興修水利的意見，有重要建言和建議的人，不論身分，哪怕是吏胥農商，均能因「爭言水利」而委以官職。如西城縣農戶葛德，因「出私財修長樂堰」，便利了不少土田的灌溉，因而獲得金州司士參軍的官職（《宋史・河渠五》卷九十五）；為了鼓勵各州縣官方和民間疏浚和興建利國為民的水利工程，朝廷提供貸款補助，青苗法頒布後提供的低息貸款，為農戶在農閒時節興修水利，提供重要的資金支持。

自農田水利法實施後，宋神宗年間（西元一○六七年至一○八五年）農田水利的興建進入宋代的全盛時期，取得的成就也是前所未有。

據資料記載，在熙寧三年至熙寧九年（西元一○七○年至一○七六年）間，各州府除開墾荒田、淤田和疏浚河道外，共計修繕水利田地一萬零七百九十三處，其中農田三千六百一十一萬七千八百八十八畝，官田十九萬一千五百三十畝（《宋會要輯稿・食貨》六十一至六十八）。這對於促進北宋中後期農業生產的高速發展，發揮重要的作用。

〈清明上河圖〉此處所描繪的灌溉溝渠縱橫，田畦井然有序的農田，應該就是上面資料中的一個極小的分子。由於圖像作用的直觀性，我們可以看出自熙寧二年以來頒布的農田水利法，給農業發展帶來的最直觀的效果，哪怕它因畫幅空間的狹窄，而限制了它的展示規模，但對於一般觀看者來說，它比一系列的抽象資料更為直觀。

所以，畫家才會不厭其煩的在方寸之地，細緻的畫出了井然的田畦和溝渠、完備的取水轆轤和擔水的農夫，以及冒出青苗的莊稼。

7

被誤讀的「長亭」

在高臺上的亭子，一直被認作是望火樓。

小莊園的左面，是一個建立在磚砌高臺上的亭子。

一直以來，它被研究者認作為「望火樓」，並被貼上宋徽宗時期朝廷「疏於市政管理」的標籤。

其依據來自孟元老的《東京夢華錄》中，關於望火樓的記載：「每坊巷三百步許，有軍巡鋪（消防隊伍）屋一所。鋪兵五人，夜間巡警，收領公事。又於高處磚砌望火樓，樓上有人卓望。下有官屋數間，屯駐軍兵百餘人」。

這段記載說得很清楚，但是，孟元老所說的是汴梁城內坊巷間的望火樓，而不是郊外，書中沒有提及郊外是否存在望火樓和其形制規模；其次，坊巷間的望火樓，建在坊巷之間的高處，查看著人口和房屋稠密的坊巷裡的火情（失火時，火燒的情況和程度），

而不該建在郊外的田地邊——農戶看護莊稼自然不需要這樣的排場。

其實，此處的亭子並非望火樓，而是我們無數次在唐詩宋詞中看到的一個場景符號——十里長亭。秦漢時期以來的舊制，是在官道上每十里設置一座長亭，以後每五里有一座短亭，並委任一位亭長（劉邦在未發跡之前就幹過這個工作）負責給驛傳信使提供館舍、供行人歇息。

這樣的一個市政設施，後來逐漸兼作為親友遠行作別的場所，尤其是那些處在都城周邊的十里長亭，他傳信功能漸低，更多的被後人認知的是送別遠行親友的符號。

〈清明上河圖〉中所繪製的長亭，顯然沿襲秦漢以來的舊制，它設置的位置，距離汴梁的內城正好是十里，即這個長亭應該是在後周建立汴梁羅城（北宋時期汴梁外城）之前就在這個位置了。我們可以做這樣一個計算，汴梁內城周長約二十里，外城約四十八里，北宋的汴梁不像唐代的長安呈現正方形，而是一個形似臥牛的四邊形，東內城距離東外城三里，東外城距離清明坊的虹橋七里，也就是說，宋內城牆距離〈清明上河圖〉中的這個長亭正好十里（如本書二八四頁、二八五頁圖所示）。

這是嚴格按照「十里長亭，五里短亭」的舊制來設置，它參考的位置是汴梁的內城東城

牆與長亭的距離。所以，筆者可以做一個推測：這個長亭應該設置在後周柴氏建築汴梁外城之前，那時它坐落在汴河邊上，早已是一座前朝的遺跡──它被店鋪侵街（商販擋住了主要道路），而擠到房屋後和田地的邊上──它作為路人歇息和親友作別的功能，也早已被沿著汴河邊建立起來的茶舍、酒肆取代。

它的作用僅作為當時人們詩詞中的一個符號而存在。

蘇軾在長亭不遠之處的酒肆中，依著靠河的樓臺與好友正在舉酒話別，卻依然將長亭書寫進自己的詩中，「十里長亭聞鼓角，一川秀色明花柳」。但將此處的長亭寫出更濃郁和銷魂情感的，是在蘇軾之前約五十年的另一個「淺吟低唱」詞人──柳永。

他在天聖二年（西元一〇二四年），再次被皇上從殿試的名單中拿下。這個用詞懟了當朝皇上的詞人，只好鬱悶的離開汴京，從汴河乘坐客船（蘭舟）赴江南尋找發展機會，並逐漸習慣做個淺吟低唱的專業作家，原來要為卿做相的抱負，也只能在千里煙波的汴河水中付諸東流。出發時，他在汴河岸邊的酒肆中看著不遠處的長亭，與情人執手離別，並寫下這首流傳千古的名篇《雨霖鈴》。

寒蟬淒切，對長亭晚，驟雨初歇。都門帳飲無緒，留戀處，蘭舟催發。執手相看淚眼，竟無語凝噎。念去去，千里煙波，暮靄沉沉楚天闊。

多情自古傷離別，更那堪冷落清秋節！今宵酒醒何處？楊柳岸，曉風殘月。此去經年，應是良辰美景虛設。便縱有千種風情，更與何人說？

詩詞中的「長亭」，由於它靠近汴京，處在汴河邊上繁華的草市中，這樣一個特殊的位置，使它散失掉一些最初的功能，而成為一個歷史遺跡，並被逐漸的擠到了店鋪後面。

8

侵街的店鋪

違章建築在宋代另有一個專有的名稱——侵街。這是在唐代之後，臨街居民因城市坊市（區分住宅區跟商業區）間的圍牆倒坍毀棄，於是在面向街道的房屋周圍加蓋建築或私搭涼棚（見八十二頁、八十三頁圖），而造成城市街道變窄的現象。

拆除坊間圍牆，一方面，促進城市坊市制度廢止，城市走向開放的一個重要動因。另一方面，它又為管理城市秩序帶來混亂。

從宋太祖開始到宋真宗時期，當政者一直猶豫是否要恢復唐朝的坊市制度，因為拆除坊市間的圍牆後，擾亂了街道秩序，實在令城市管理者頭痛。但這終究擋不住歷史前進的腳步，城市早已朝開放式的方向發展。

廢除封閉的坊市制度之後，城市的商業空間進一步擴大，商業機會也就出現在城市的街頭巷尾。朝廷為了杜絕侵街現象，在頒發嚴令的情況下，還在主要的街道上劃紅線，立了表木（引申為標準）。儘管如此，仍存在著侵街現象，擾得管理者煩惱不已。

侵街主要發生在繁華的汴梁城內的街市，但由於商業空間的進一步擴展，即便是在十數里之外的清明坊草市，同樣出現違建。更有甚者，一些商人看到了汴河邊上的商機，打起了汴河

的主意，推平了汴河的堤防，以用來建店鋪。

據記載開封知州王存元豐五年（西元一〇八二年）在開封府做知州時，「京師並河居人，盜鑿汴堤以自廣，或請令培築復故，又按民廬侵官道者使撤之。二謀出自中人，既有詔矣。存曰：『此吾職也。』入言之。即日馳其役，都人歡呼相慶」（《宋史》卷三百四十一）。

王存處理居民私自盜鑿汴河堤防，侵河違建民廬等事件時十分寬厚，寫史的人似乎以這件事，讚頌他在任上替民求利的美德。從另一個側面可以看出，對於這種經常性的違建問題，朝廷也左右為難，內廷有人主張強拆恢復原樣，皇帝的詔書都要下達了。

王存作為開封知州，認為這是他的職責，他似乎是採取了另一種更為寬鬆的處理方法，從而得到了都城百姓的歡呼相慶。

宋代皇帝還是比較仁慈的，有時候強拆的報告都打上去了，皇上覺得這樣太勞民，又將強拆的命令給壓了下來，左右為難。所以，我們可以從宋代的史料中看到，從宋太祖到宋徽宗，每個皇帝都嚴令禁止侵街，但是在不久後又會出現。

宋神宗時期，朝廷對於不是太嚴重的侵街現象，還採用過一種更加實惠的折中辦法：徵收

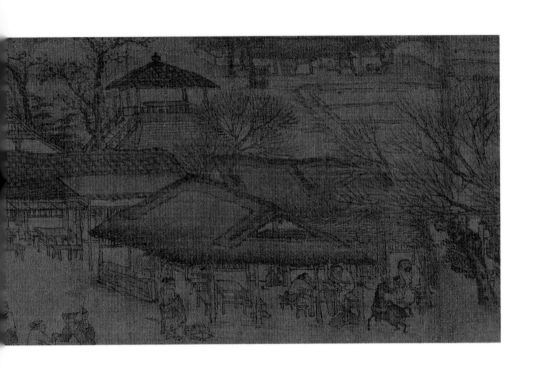

侵街錢，有錢大家一起賺，這也是一個朝廷無奈的「明智之舉」。

從負面角度來看，侵街是城市市容建設的毒瘤——對現代城市來說也是如此——但我們從另一個角度來看，這也是城市擴容後的一個必然趨勢。

隨著經濟的發展，汴梁城內人口密度迅猛增加，必然迫使一些城內的居民想方設法的加建建築，而另一個解決辦法就是遷移到城外去，尋找新的發展機會。「城外十二市環城」、「京城門外草市百姓」、「聞多是城裡居民逐利去來」（《續資治通鑑長編》卷

82

二百五十一，熙寧七年庚申）。這個辦
法提高了汴梁城外人口密度，從原來的
城外八坊發展為九坊，並且從原來的開
封縣和祥符縣的管理，劃歸到開封府州
直接管理。

熙寧七年（西元一○七四年）四月
甲申詔令：「諸城外草市及鎮市內保甲，
毋得附入鄉村都保，如共不及一都保者，
止令廂虞侯、鎮將兼管」（《續資治通
鑑長編》卷二百五十二）。這條詔令將
城外草市鎮市的戶口，從鄉村農戶直接
編制到城鎮中的城郭戶，城市的規模也
隨之擴大，不再受到城牆的限制，城鄉

的差別進一步縮小——以至於現代研究者誤將汴梁城外的草市，當作繁華的汴梁城內。

我們在長亭前看到的侵占官道的四處店鋪，從規模上看，違建時間應該不短，或許透過繳納一定的費用而合法了。它們的主人或許是從城中遷移過來的坊郭戶，或是原來住附近的農戶，他們用手中的閒錢經營副業。他們在商業利益的驅動下，在官道上有了自己的店，在與朝廷嚴令禁止侵街的鬥爭中，逐漸合法的將一所歷史遺跡「長亭」，擠到了自家店鋪的後面。

讓我們來看看這四家店鋪。

第一家店鋪是一家小規模的茶舍，店內有兩個客人正對坐在桌前喝茶，他們的行李斜靠在座位前，一頭黑色的毛驢被拴在近旁的木柱上。茶舍的設施也被畫家清晰的表現出來。我們可以清楚的看到一個燃燒煤炭的爐灶，以及爐灶上的茶壺（見下頁圖）——不要小看這個在今天看來微不足道的燒煤炭的爐灶，其實它的出現，讓一種新的生活方式成為可能。美國雜誌《生活》（Life Magazine）曾在一九九八年，評選過去一千年改變人類生活最深遠的一百件大事，包括中國火藥、羅盤、茶葉、蒙元時代成吉思汗的歐亞大帝國、現代中國工農紅軍的長征，出人意料的是，還有中國宋代的飯店和速食業。

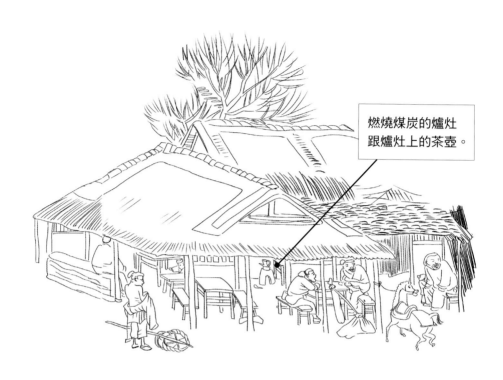

燃燒煤炭的爐灶
跟爐灶上的茶壺。

速食業只建立在便捷的燃料和灶具的基礎上，才有可能出現。

燃燒傳統的木薪，需要固定的灶膛，也要人不斷的添加木柴，而且木薪燃料有幾個缺點，例如熱量低、不好控制、煙塵過大等。但有了燃燒煤炭或木炭的爐灶後，彌補其不足，更因為清潔性、便攜性，為促進速食業的快速發展提供了可能。

茶舍外站著一個人，他脫掉上衣準備繫在腰間，露出脊背；腳下放著一根長木棍，木棍的前端捆綁著一個環形的物件（見下頁下方右圖），這個形象在

畫面後面，還會出現兩次（見下方左圖、左頁圖）——他們擠在人群中，看著熱鬧或在東張西望，他們兩個都將這個環形的標誌物扛在肩上。這應該是一個重要的符號——雖然我們現在還不能準確的解讀它。

從三人的穿著和形態來看，他們應該是穿街走巷尋找商機，類似販夫走卒等的低下層體力勞動者，他們扛的環狀物件，就是身分標誌。

北宋中後期，民間存在一種習俗：以某種物件作為其經營商品和提供服務的標識，如宋代話本《京本通俗小說》〈張主管志誠脫奇禍〉提到的「花栲栲」就是一例。花栲栲，是指胭脂絨線鋪的標識，用竹篾或柳條編製，一個圓形、可以盛東西的器物，經營者將它掛在店鋪顯眼的地方，熟悉這個標識的人，從遠

處就清楚這家店鋪的經營內容為胭脂、絨線之類的物什。

以實物作為一種經營商品的標識，在功能上，跟叫賣、招牌、幌子、匾牌一樣，起到宣傳和識別作用。我們在〈清明上河圖〉中所看到的這三個人所攜帶的物件，應該就是這樣一個類似花栲栲的行業身分標識物。

北宋中期以來，都市中的商業行會發展得高度成熟，他們都有自己的行規和標識，其中大商人和依附權貴的商戶，依靠自己的經濟實力和權力資源，控制及壟斷這個行業，並為想要進入該行業的新人設置門檻──需要繳納「行例錢」。可見在當時就連烤胡餅這樣一個底層的經營活動，都有著自己的行會和行例錢。

商業行會雖然規範行業內在的秩序，但是這樣的壟斷形式，在一定程度上，抑制城市工商業的發展，尤其剝奪了一些城市貧民和小商販的經營機會。改變這種現

狀，也是宋神宗時期推行「市易法」的動因之一。下文將詳細討論這個話題。

我們看到圖中三個攜帶環形標識物的人，他們悠然的在草市中穿街走巷，等待商業機會。

或許可以這樣說，他們本身就是這樣一個政治環境中移動的符號——城市的低下層貧民，也可以獲得相同的機會——他們是頒布市易法後，直接的獲益者之一。

第二家店鋪是一個饅頭鋪（見下頁圖），饅頭在北宋叫炊餅——《水滸傳》中，武松的哥哥武大郎就是靠擔賣炊餅為生——原來稱「蒸餅」，因避開宋仁宗趙禎的名諱而改名（《青箱雜記》卷二）。店鋪門口一疊的蒸籠敞開著，露出籠屜中的炊餅，店主正向路過的擔夫銷售一個炊餅。

第三家店鋪在饅頭鋪隔壁，門口掛著一塊青白相間的布簾，門楣上用粗木棍搭起一個裝飾的門形支架，支架的側面挑起一面青白色的小旗，旗上寫著「小酒」兩個楷書字，說明這是一家酒店。

門形支架有點像今天商家開業或做促銷活動的彩色充氣氣球。其實，它就是起這樣一個作用，在宋代叫「歡門」，是從五代後周時期保留下來的風俗。原來汴梁的店鋪，為了迎接後

周皇帝郭威遊幸時所臨時製作出來的場面，本身是一個臨時性的建築裝飾，後來效果不錯，被作為一種風俗保留了下來，一直延續到南宋時期，幾乎成了宋代酒店和茶樓的一個符號。

在〈清明上河圖〉中，我們可以看到多處這樣的裝飾，他們都是酒肆、酒樓的門面。那個挑或掛起來、可能寫著字或一面空白的青白相間小旗，在宋代叫做「望旗」。《水滸傳》中有一段劇情是，武松從孟州城出發到快活林打蔣門神，書中寫道「無三不過望」，意思這一路走過去，每看到一面望旗，就要

進去喝三碗燒酒。可見望旗已成了酒肆的標識和指稱了。確實如此，在宋代，酒是朝廷嚴格控制的專利專賣，私自釀酒會遭受嚴厲的懲罰，所以這面青白色的望旗，其實就是朝廷授權專賣的標誌。

這家店鋪的望旗上，寫著小酒兩字。小酒，是「自春至秋，釀成即鬻，謂之『小酒』，其價自五錢至三十錢，有二十六等；臘釀蒸鬻，候夏而出，謂之『大酒』」（《宋史》卷一百八十五）。可見小酒相對大酒而言，應該是一種低度的濁酒。

第四家店鋪的側面樹立著一個招牌「王家紙馬」，這是一家紙馬店，店家將店內的一些紙糊的紙馬類東西，堆在門前的一張桌子上，壘成一座小山。在以往的研究中，它被視作一個符號，指示〈清明上河圖〉所描繪的時間就是清明節，他們的依據，依然是《東京夢華錄》中關於清明節的一段描述：「清明節……紙馬鋪皆於當街用紙衮疊成樓閣之狀。」顯然，我們僅憑《東京夢華錄》中的這段記載，就斷定是清明節的證據依然不足。

紙馬是中國傳統喪葬文化的必需品，這樣的紙馬店在今天中國的城鎮中還能見到，它們全年營業，並不局限在清明節開門營業；而且圖中所堆壘的紙馬，也沒有達到孟元老所描述的那

樣成「樓閣之狀」，因此它不足以成為一個指向特定時間的符號。

在這四家店鋪的官道對面，是兩家規模相對較大的食店和酒店。

筆者推測第一家店是食店（見下頁圖），店家既沒有張掛能出售酒的望旗，也沒有坐下來喝茶的客人；店主正在店外用長竹竿支起一串彩旗；店外的木柱上懸掛另一面考究的幌子；店內和店後面的涼棚下擺放了不少整齊的座椅。

在畫面中，店內的後廚也清晰可見，店內的夥計正在忙碌著。從畫中呈現的景象來看，我們可以推測這是一家食店，因為還不是用餐時間，店家正在為食客的到來做各種準備。

緊鄰這家食店的，是一家規模較大的酒肆（見九十四頁圖）。我們看到的是酒肆的後面，

從房屋建築、設施以及店門前的歡門的規模，可以看出該酒肆的規模不小；後門邊上的一桿旗

幟上用篆書題著一個「萬」字，或許這是店主的姓——北宋時期的商鋪，多以店主姓氏來冠名，

如我們剛剛提到的王家紙馬，以及在後面會看到的孫羊正店、王員外家邸店、劉家香鋪、楊大

丞家診所、王家羅明疋帛鋪等。

在萬家酒肆歡門前，是官道上的第一個十字街口（見九十五頁圖）。十字街口的西北角一

家食店門口，停著一輛兩頭毛驢牽引的獨輪串車，串車上滿載著貨物，貨物被一張寫著草書的

氈布所覆蓋——在後面我們還

可以看到另一輛這樣的串車，

它被以往的研究者視作宋徽宗

時期的「黨爭」符號。這是否

是過度解析，筆者在後面會再

討論。

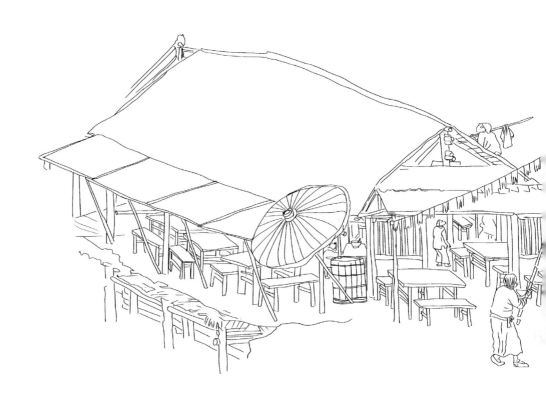

串車的主人正坐在涼棚下的桌前，畫家將他的形象描繪得十分生動：他整張臉都埋在他端起的一個大碗裡，右手拿著筷子，應該是在努力喝掉碗中麵湯之類的食物（見九十五頁圖框上圖）。串車的後面另有兩桌客人，他們的形象同樣十分生動。畫家準確的捕獲他們邊吃邊交談的瞬間：一個客人正慵懶的依靠在店前的樹幹上；他對面的人正抬頭望向對面桌子的客人，一隻手下意識

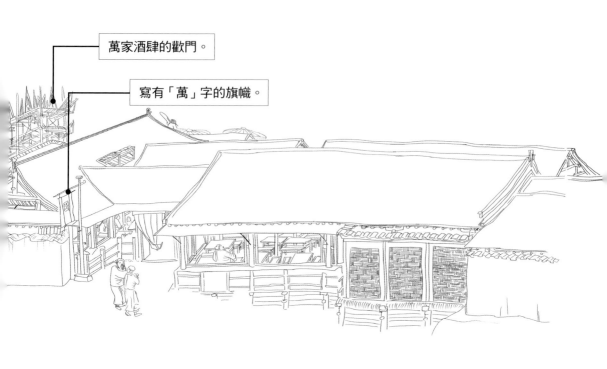

萬家酒肆的歡門。

寫有「萬」字的旗幟。

的用筷子夾起碟中的食物；對面桌子上的

客人側過身來，手中還捧著一個大碗。從

他們身後的馬匹和正在餵馬的隨從（見圖

框下圖）可以看出，這些人的身分不一般

——這是我們在畫面中看到的第四匹馬。

順帶一提，第三匹馬在前面提到的王家紙

馬店側面的街巷中。

沿著十字街口往前，分布著十數家食

店、茶舍和酒肆，一直到第二個十字街口

——虹橋前。這些場景被畫家安排在畫布

的邊緣，沒有太多值得我們關注的地方。

我們還是將畫軸卷回一段，視線移到我

們所說的第一家食店的地方。在食店的下

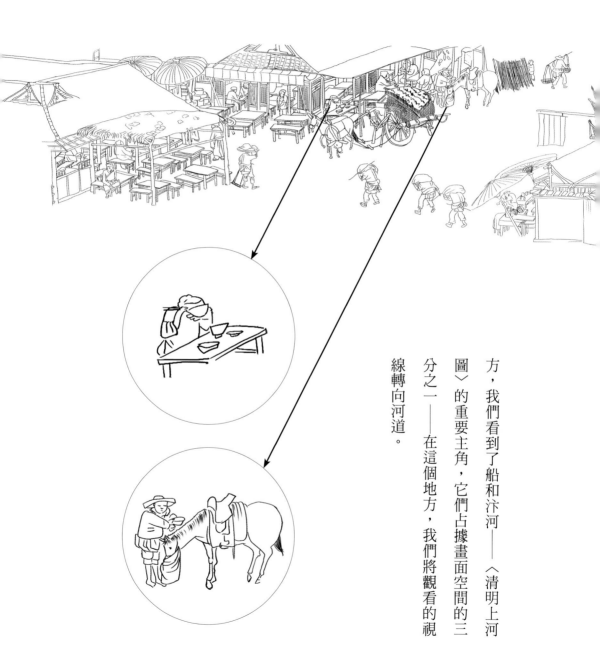

方，我們看到了船和汴河──〈清明上河圖〉的重要主角，它們占據畫面空間的三分之一──在這個地方，我們將觀看的視線轉向河道。

95

9

漕船，官方允許帶私貨

河堤上的楊柳（見上圖）首先映入眼簾。

柳陰直。煙裡絲絲弄碧。隋堤上、曾見幾

番，拂水飄綿送行色。登臨望故國。誰識。京

華倦客。長亭路，年去歲來，應折柔條過千尺。

——周邦彥《蘭陵王‧柳》

這種符號性的楊柳，在年去歲來的送別

中，被人折成了滿身的樹瘤（樹木受真菌或害

蟲刺激，使局部細胞增生成瘤狀物），多了一

分歷史的滄桑感。詞人周邦彥將汴堤稱為隋

堤，更是準確的道出了汴堤和汴河的歷史。

汴河其實是一條人工運河。隋朝大業初

期，隋煬帝在戰國時期魏國開鑿的溝渠的基礎上，繼續開鑿通濟渠，接通黃河與淮水，成為匯通江南和中原腹地的一條重要的經濟動脈。至唐代改名廣濟渠，後改稱汴渠、汴河，成為唐宋時期朝廷「歲漕東南之粟」（每年儲備並用船運送東南之地的糧食）的主要通道。

北宋大臣張方平在《論汴河利害事》中道出，汴河對於北宋政權的重要性：「今日國依兵而立，兵以食為命，食以漕運為本，漕運以河渠為主……故國家於漕事，至急至重。京，大也；師，眾也；大眾所聚，故謂之京師。有食則京師可立，汴河廢則大眾不可聚，汴河之於京城，乃是建國之本，非可與區區溝洫水，利同言也」。這一點也不誇張，汴河是北宋的建國之本，也是當初宋太祖趙匡胤權衡再三，最終決定在汴梁建都的一個重要原因。

汴梁處在中原腹地、華北平原的南端，四周一馬平川，沒有任何關隘險地可守。雖然前面還有黃河阻隔，但冬季黃河結冰後並不構成任何障礙，從北方關外而來的少數民族騎兵，越過長城後兩、三日之內就可以直馳到汴梁的城下——更何況此時的長城還在遼國契丹的手中。

行伍出身的宋太祖、宋太宗自然清楚汴梁作為首都的危險性，但綜合考慮了洛陽和長安等處之後，還是決定先定都汴梁，以後再擇定西遷，其中一個重要的原因，就是汴梁汴河運糧的

便利。從南北朝開始，華夏大地的經濟重心就已經逐漸南移，北方政權往往需要靠東南「魚米之鄉」供應的糧食和物資來養活他們。唐代朝廷正是依靠「歲漕東南之粟」來養活長安的軍民。

但是，長安的位置在利用漕運糧食上，存在一個嚴重的缺陷，它需要先透過汴河的漕船，將東南各地的糧食運輸到黃河，到黃河再換成河船繼續運輸，從黃河上岸後，在三門設置倉庫，再經過陸運從三門到達長安，運載的成本極高，幾乎到達了「斗錢運斗米」的程度，而且一旦遭遇戰亂，糧道受阻──如安史之亂──長安就會處在飢餓恐慌中，唐王朝正是在這樣一種飢餓之中，逐步走向衰亡（傅築夫，《兩宋社會經濟史》）。

若在洛陽建都，同樣要承擔糧食等物資從汴河上岸陸運到洛陽的巨大運輸費用。權宜之計當然是建都汴梁──漕運的交通要塞──先解決吃飯問題。至於安全問題，則可以在汴梁城內多設重兵。宋太祖時期，汴梁城內的禁軍占到全國兵力的七五％（久保田和男，《宋代開封研究》）──這一方面是中央集權控制軍權的結果，另一方面也是照顧首都安全的一種考慮。

我們再回到〈清明上河圖〉的畫面中，柳蔭下停靠的是兩艘木船，這種艙位低、艙體呈圓弧形的船，就是活躍在汴河上「歲漕東南之粟」的漕船（見左圖）。宋代漕船是專門用在內河

和運河上，運送漕糧和官需物資的船隻，它的樣式與後世明清時期的漕運船，有很大的不同。

明清漕船可以在不同水域通航；而北宋汴河上的漕船，幾乎根據汴河的水域特徵而訂製，拱形艙骨架為弧形，外層覆蓋薄木板，這種特殊的工藝稱作薄殼結構，抗張力強，橫向跨度大，用木料極省，不但減輕船隻自身的重量，而且吃水不深，方便在運河上運載航行（陳守成，《宋代汴河船》）。

汴河上官方組織的漕船運輸，亦稱為「綱運」——綱，以一定數量的同類物品編組為一綱——糧米以一萬石為一綱。以汴河上常見的運糧船來計算，如果是五百料船，則二十五艘

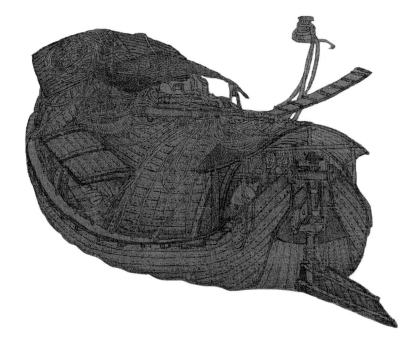

為一綱，四百料船以三十艘為一綱──一料相當於一石載重量，每艘船以八分的載重量來計算，正好是一萬石。

從宋真宗景德年間（西元一〇〇四年至一〇〇七年）開始，汴河將江南各州縣的糧食運到京師的定額，大約是每年六百萬石。北宋朝廷的軍糧以及京城官僚、百姓的糧食，主要依靠這六百萬石糧食的供應。

朝廷在真州、楚州、泗州建立轉運倉，作為江南各地糧食輸送的中途站，江南各路漕船卸載糧食到轉運倉，再由轉運使的官船編綱運到京師。綱船從泗州的轉運倉出發到達京師，一個運期大約需要八十天，才能到達京師附近的倉庫，全年分三次或四次批量運輸。

這樣設置中轉站的措施，也是出於實際情況的考慮，一是不讓各州的漕船直接運送糧食至京，縮短航程，減少

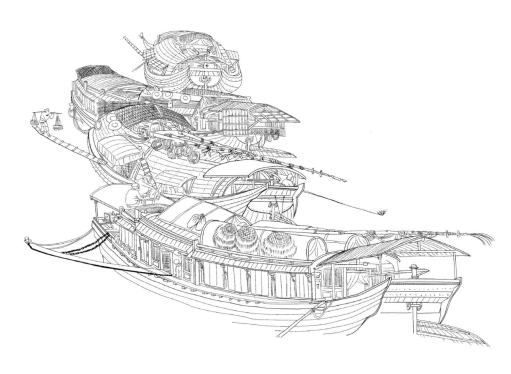

舟人在航程中因時間過長而遭受的痛苦；二是在長江、汴河等河道中運行的漕船，往往根據各地的水域特徵來設計，並不適合在其他水域中通航。此外，這樣做也方便各州的漕船回程時，從真州（揚子江）等轉運倉裝載鹽作為補償運送回去，散於各州縣以獲取利潤。

從數千里之外，每年監運數百萬石的糧食來到京師，並儲存起來，這本身就是一項艱巨的任務，即便有嚴格有效的制度管理，但隨著具體的情況變化，又會出現制度規範不到的地方，同時出現一些人為了私利而鑽制度漏洞。在繁榮的漕運背後總是存在不少鬧心事，所以制度在各個時期針對不斷出現的問題，也做了

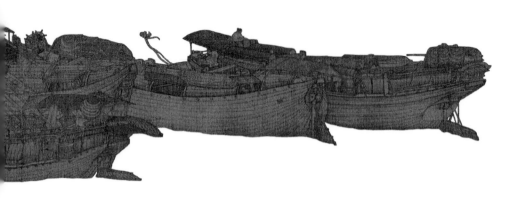

不同的調整。

　　漕運完成時，朝廷的糧食倉貯充足──熙寧二年，京師各倉庫有七年之需的糧食儲備──朝廷的管理鬆懈下來，漕運吏卒「上下共為侵盜貿易」，甚至藉故在航行途中，沉沒漕船以消滅侵盜的罪證，這樣造成的損失每年在二十萬斛以上（《宋史・食貨上三》卷一百七十五）。為了杜絕吏卒故意損壞漕運船隻，熙寧變法時期，朝廷也對漕運做了重大變革，「熙寧二年，薛向為江、淮等路發運使，始募客舟與官舟分運，互相檢察，舊弊乃去」（《宋史・食貨上三》卷一百七十五）。徵募民船分運漕糧，這樣有了民間漕運船隻的對照，以往藉故風浪等原因而沉船的吏卒只好收手，從而杜絕了吏卒的肆意破壞。租用民船漕運的另一個好處是節省了開支，費用降了下來──雖然在宋太宗時期，朝廷也徵用

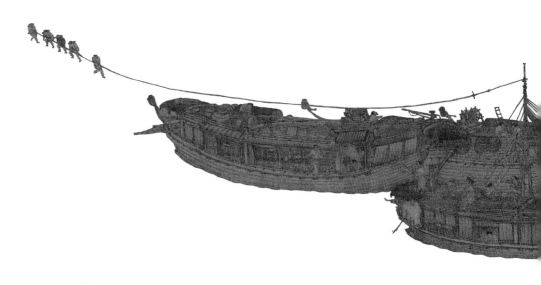

過民船運漕糧，但那時的前提是京師的漕糧不足兩個月之需，而不得不為之的權宜之計。

從〈清明上河圖〉中，我們首先看到的兩艘漕運船隻，沒有達到編綱二十艘到三十艘的規模，所以可以推斷它們都不是編綱而行的官船，而是私家的漕運船隻。

北宋朝廷頒布的一些政令還是比較人性化的，比如，運送漕糧的船隻在沿途經過稅場時進行檢查，大部分時間是免檢的，並允許舟人附載不超過一定配額的私貨，私貨同樣在免檢之列，以此來激發舟人運輸的積極性，既作為他們的報酬，同時也減輕了舟人消耗公家貨品。所以，被徵用的私家漕船在到達京師糧倉之前，都會在就近的私家商行卸下自己所攜帶的私貨。

我們在汴河上看到的這兩艘漕船，包括在後面看到的幾

艘停靠的漕船（見一〇二頁至一〇五頁圖），是否就是這樣一個情況：在清明坊的草市附近卸載私貨，稍作休整，然後繼續駛向城外各處設置的倉庫？從吃水很深的船艙，以及透過掀開的艙板，我們可以看到，船艙中依然還堆積著不少貨物──這正是高明的畫家對於「歷史的真實」最直接的反映。

一個穿著深色長衫的老闆坐在糧袋上，正招呼著人力搬卸自己的私貨。這些人力或許正如孟元老在《東京夢華錄》中所記載，稍晚的宋徽宗時期的汴梁人力市場一樣，「凡雇覓人力、干當人、酒食作匠之類，各有行老供雇，覓女使即有引至牙人（在買賣交易中撮合成交的經紀人，屬於一種特殊的商人）」。他們是臨時雇傭過來的，多是貧苦的城市裡的坊郭戶，和在青黃不接時來到草市尋求零活兒的農民。城市的工商業發展，帶動了為此配套的服務行業，這些服務性行業為這些人力的生存和發展提供新的機會。

10

導洛通汴——神宗朝值得誇耀的國家工程

宋神宗時期，針對汴河漕運的另一項重要舉措就是「導洛通汴」，這也是神宗朝值得誇耀的一個國家工程。

汴河作為人工運河，是在黃河上鑿開一個缺口，建汴口開閘引水進入汴渠，以方便船隻通行。黃河之水歷來泥沙過多，日久就會造成汴河河道淤塞，朝廷每年都需要在冬季黃河結冰時期，關閉汴口，並組織役卒疏浚汴河河道。

因為冬春季黃河水上面的浮冰太多，加上河水落差大，水流湍急，浮冰對河上的建築、橋樑，以及船隻的破壞極大，所以在冬季實行汴口關閉。汴口關閉之後，船隻不能通行汴河，一年三百六十五天中，通航的時間不過二百餘天；其餘的一百六十天，漕運停滯。

為了改變這個現狀，朝臣們提出過各種方案，但都難以實現，朝廷只好聽任汴河這條國家經濟主動脈在一年的三分之一時間裡，處於休眠狀態。

機會終於來了。元豐（宋神宗在位的第二個年號）元年（西元一○七八年），黃河水暴漲，河床改道北移，在廣武山和黃河之間出了一條七里寬的淺灘。以前如想要引清澈的洛水進汴渠，必須鑿開廣武山，且開渠難度極高，所以這一變化，讓上游的洛水引進汴渠成為可能。

元豐二年（西元一〇七九年），宋神宗差朝臣宋用臣督辦導洛通汴，四月開始動工，共用工四十五天，就鑿渠五十一里，成功引洛水進入汴渠。這樣終於結束了北宋一百二十多年來，汴河漕運冬閉春開的歷史。漕運自此「四時行流不絕」，為汴梁的商業發展帶來更多的機會。

這樣的大事，自然是值得大書特書一筆的。宋神宗下詔在洛水、汴河相交之處建立洛廟，差禮官前往祭祀，並詔令章惇作《清汴記》，銘碑立於洛廟前。

那麼在圖畫上，是否也需要用丹青（繪畫用的顏料，多指畫像或畫工）來記錄這個重要的事件？〈清明上河圖〉中所描繪的汴河場景，是否對應這樣的一個歷史事件？我們只能說存在這一種邏輯的可能性，但還沒有找到筆者在前面清晰分析的指稱符號，能指出圖中清澈、沒有浮冰的汴河，就是指「導洛通汴」這一歷史事件。

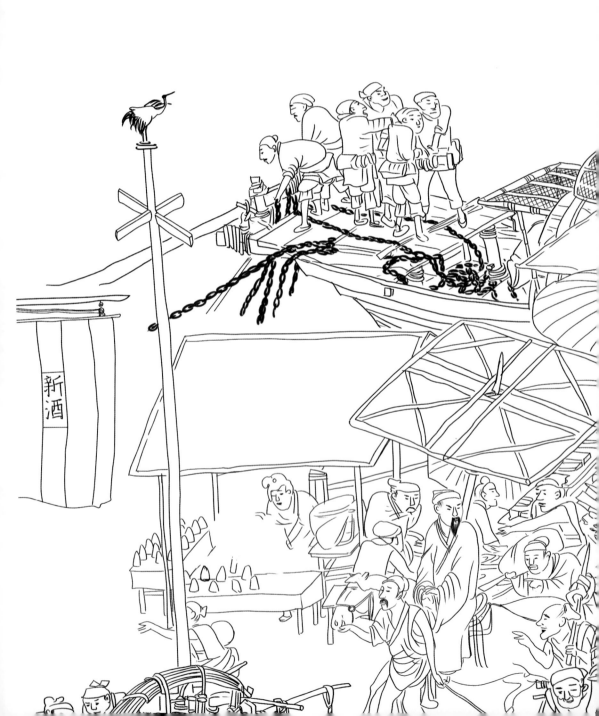

新酒

11

好鐵不打釘

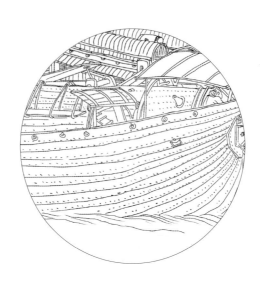

我們再回到〈清明上河圖〉圖畫本身，細查漕船上那些密密麻麻的小點（見上圖），它們是固定船舷板的鐵釘。畫家不厭其煩的描繪出來，吸引筆者的注意，所以筆者在閱讀文獻時，特意記下了這則宋代筆記，它呈現宋代造船和冶鐵業的一個重要史實：

「諸司造船，吏�緣為，每造七百料船，率破釘四百斤。曾處善為某路轉運使，偶見破艦一閣灘上，乃遣人拽上以焚之，人亦不測其意。既焚，得釘二百斤，於是始知用釘之實。朝廷於是立例，凡造七百料船，給釘二百斤，自處善始。」

——宋‧施德操，《北窗炙輠錄》

北宋一條七百料漕船的用釘量，竟被這樣巧妙的方法算出來，並且作為標準被規定下來，這是件有趣的事情。

有趣史料的背後也折射出北宋冶鐵業的發展，北宋每年造漕船大約三千艘，光就造船用釘也有十分可觀的用鐵量，約在六十萬斤以上。管中窺豹，可見一斑。據美國學者郝若貝（Robert Hartwell）估算，宋神宗元豐六年（西元一〇八三年）的鐵產量，為七萬五千噸至十五萬噸之間。

這一產量則是西元一六四〇年英國工業革命時期產量的二‧五倍至五倍，而且該產量還可以與十八世紀整個歐洲諸國，包括俄羅斯在內，鐵的總產量相比（漆俠，《宋代經濟史》下冊）。

如果鋼鐵產量可以作為衡量一個國家工業化程度標準──二十世紀的某一段時間，我們曾以此作為過工業化程度的標準──北宋已經遠遠的走在時代前面。

12

汴河上的蘭舟──明月何時照我還

一艘艘航行在汴河上的客船（見一一八頁、一一九頁圖），在宋人的辭章中有一個優雅的名字，蘭舟。它載著官員、江南學子到政治中心京都汴梁，同時又將外放的官員送到各自的目的地。

熙寧八年（西元一○七五年），王安石在江寧（今南京）接到宋神宗的詔書，讓他回京重新擔任宰相。他從江寧出發正是乘坐汴河上的蘭舟，駛向權力中心京都汴梁。

此時，他的心情應該十分糾結，熙寧變法觸及太多人的利益，而宋神宗也不再是從前那個對自己言聽計從的人了，自己最後是否能在變法的浪潮中全身而退呢？他在途經江蘇邗（音同含）江的瓜洲鎮時，寫下這首被後人傳頌千古的名篇《泊船瓜洲》：

京口瓜洲一水間，鐘山只隔數重山。
春風又綠江南岸，明月何時照我還。

連接他來去之間的距離就是這條汴河，他出發的地方江寧，就在這數重山的後面，春風吹

綠了汴河兩岸的楊柳，而此刻他的思緒卻在眼前的汴河盡頭──汴梁。

鄭俠呈〈流民圖〉和奏章造成的中傷，以及市易司（宋代官署名，掌乘時貿易、平衡物價）頒布以來，引起的朝廷內外的紛爭，再加上，此時兒子王雱（音同旁）在汴梁病逝，讓王安石感受到熙寧變法以來，自己眾叛親離的處境。

自己與剛剛離開的江寧，不過隔了數重山的距離，他已萌生歸意，「明月何時照我還」，也為一年後，他最終永久離開朝廷的政治中心而回到江寧埋下了伏筆。

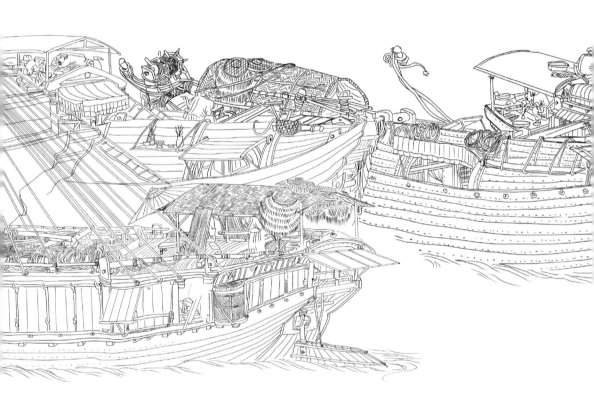

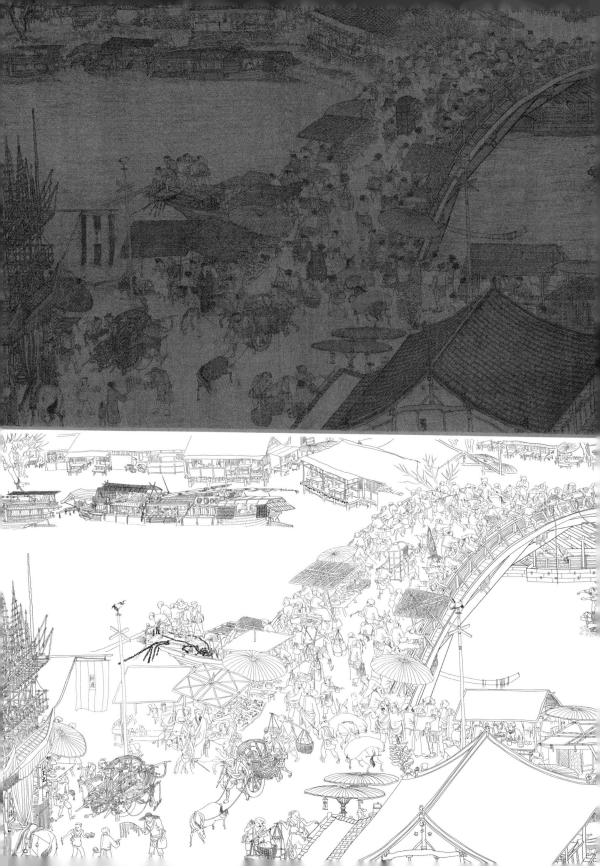

13

虹橋邊的表木——界定商家的侵街行爲

航行在汴河的船隻，從老遠就看到前方四根聳立的高竿，高竿上的仙鶴或駐足靜立，或展翅欲飛，船夫們就知道虹橋近了，應要放倒船上的人字桅杆；虹橋近了，再一會兒就能到了汴梁。

不少研究者認為虹橋兩端的四根鶴形標誌高竿是風向標，並據引北宋詞人晁端禮的《滿江紅·五兩風輕》：「五兩風輕，移舟向、斜陽島外……」，來說明它的別稱為「五兩」。

筆者不認同這一觀點。汴河是人工運河，處在中原腹地，汴河上的船隻如果順流而下，由於汴河的落差大、水流湍急，它的航行自然不需要借助其他動力；如果逆流而上，由於沒有可以借助定向的風力，所有在汴河中航行的船隻，除了只有用來人工牽引的桅杆之外，並沒有風帆。所以，風向標對於汴河上航行的船隻來說沒有用處。那麼，汴河上虹橋周圍豎立的四根高竿，也就不會是風向標了。

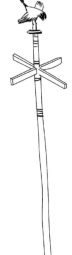

學者薄松年認為，這幾根高竿是虹橋建築的組成部分，名稱是華表。它從古代賢明君王立於街道，用以納諫的豎木演變而來。《洛陽伽藍記》中記載，洛陽南郊洛水上的永橋，南北兩岸就豎立有二十來丈的華表，而且上端「作鳳凰似欲沖天勢」。

這與〈清明上河圖〉中虹橋兩端的高竿十分相似，不同的是，汴河上虹橋的高竿是仙鶴的造型。鳳凰和仙鶴都是吉祥的圖像，常見於唐宋以來的裝飾圖案之中，有這樣一個文獻資料的印證，可以認為薄松年的觀點是準確的。

虹橋的四周立柱，在宋代還有另外一個重要的功能，作為表木來界定商家的侵街行為。我們在前文已詳細的說明，北宋時期的侵街行為和政府的舉措，顯然我們在虹橋上看到的是另一番景象，界定侵街的表木形同虛設，虹橋上的商戶在繳納了一定的侵街錢之後，合理合法的在虹橋上搭建臨時的攤鋪，開始了自己的買賣。

125

14

虹橋——汴梁城外的符號

看見表木上的仙鶴後不久，一座飛橋突然出現在前面，它斑駁的紅漆在明亮的天光中顯得格外突出，像一條彩虹架在汴河的兩岸（見上圖）。

自泗州出發，在汴河上航行將近八十天，不知駛過多少座這樣的無柱飛橋，船夫也不知放倒過多少次桅杆。但獨有這座飛橋，被人習慣的稱作虹橋，因為它在所有人的眼中均有著特殊的意義：它是到達京師汴梁外城的最後的一個飛橋，也是這一路上最繁華的一處橋市。進城的人，要在此處歇腳，上岸到自己熟絡的酒肆裡喝一口小酒，或者卸下自己載入的私貨；離京的人，要在這裡與親朋好友作別，這是過去十里長亭送別的地方，也是遊子踏上順流而下的蘭舟遠行的地方……所有的這一切賦予了眼前這座飛橋不同的意義，也只有它才可以特稱「虹橋」，它是汴梁城外的一個特殊符號。

知州縣令王闢之在《澠水燕談錄》記載虹橋建築的歷史，原來這座虹橋最初的設計者，是一個沒有留下姓名的青州牢城廢卒……

「青州城西南皆山，中貫洋水，限為二城。先時跨水植柱為橋，每至六七

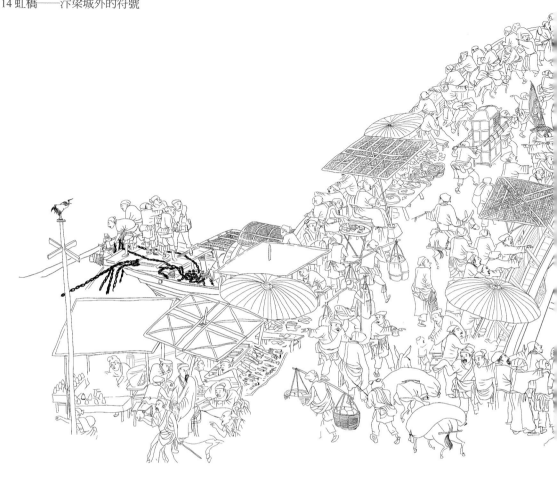

月間，山水暴漲，水與柱鬥，率常壞橋，州以為患。明道年間（西元一○三二年至一○三三年），夏英公守青，思有以捍之。會得牢城廢卒，有智思，疊巨石固其岸，取大木數十相貫，架為飛橋，無柱。至今五十餘年，橋不壞。慶曆中，陳希亮守宿，以汴橋壞，率常損官舟、害人，乃命法青州所作飛橋。至今沿汴皆飛橋，為往來之利，俗曰虹橋。」

它的建造巧妙的利用了兩套拱木的骨架系統，如下頁圖所示，

均勻的將橋上所承受的壓力，分散到橋兩端的石基之上。全部拱木髹（音同修）上紅漆，起到裝飾和防水防腐的作用，橋面鋪設木板，再在木板上加填散土，夯實加固，與街道路面合為一體，成為一座中間沒有支柱、堅固的插在河流兩岸的飛橋。其形狀遠看像彩虹，故又稱為虹飛橋、虹橋。

自北宋慶歷年間（西元一○四一年至一○四八年）之後，這樣中間沒有支柱的虹飛橋在汴河普及。這是中國古代木橋建築的奇觀。可惜這種輝煌一時的飛橋沒有實物保留下來，我們只能借助《清明上河圖》中的圖像，來感受它們曾經的宏大。

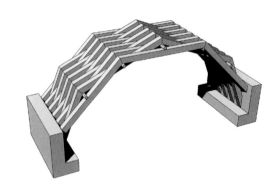

15

虹橋上的商販

虹橋處在大路通衢的核心地帶，人來人往，是商家搶奪商機的最好地段。與以中心街和寺廟為中心發展起來的街市、廟市相同，宋代的汴梁和周邊的草市，也有很多圍繞橋樑而發展起來的橋市。

我們在〈清明上河圖〉中虹橋周邊看到的繁華與熱鬧（如上圖、一三四頁圖），正是這樣一處位於汴河上的橋市。

「吳大換名」是一則來自〈青瑣高議遺補〉的故事，它發生的場景正好是汴河上的虹橋橋市，所以筆者將其轉引下來：

「吳大者，賣鞋於虹飛橋。鄰人王二叔以掌鞋為業，二人甚相得，王謂吳曰：『我有女，君有兒，願作親家。』吳曰：『諾。』既成親，而王死。越明年，吳晚歸，百餘步見王自東而來，相見，屈吳店飲。吳曰：『親家翁已死，何故相見？』王曰：『雖死，以女子蒙君好看，某在陰府頗甚感激，今特來相見。某今職此橋，來

日橋下死五十三人，親家翁是一人之數，特為換其姓名矣。來日慎

勿上此橋，記之。』出門不見。吳來日於橋側俟至午後，橋壞打殺

者果五十三人，豈不異哉。」

——《宋元筆記小說大觀》〈青瑣高議遺補〉

故事中的吳大常年在虹橋上賣鞋，鄰攤的王二叔以掌鞋為生，

兩人關係融洽，從而結為兒女親家。後來，王二叔死後，陰魂執掌

虹橋。為了報答吳大厚待自己的女兒，他替吳大改名，從而躲過虹

橋倒塌喪命的傳奇故事。故事內容自然不可信，但故事內容的背後

能為我們揭示一些史實，並能印證我們在〈清明上河圖〉中所看到

的圖像：宋代的手工業和小商販以虹橋作為經商營業的地點，他們

的日常生活、社會交往，以及生死命運，均與這座虹橋緊密的連繫

在一起。

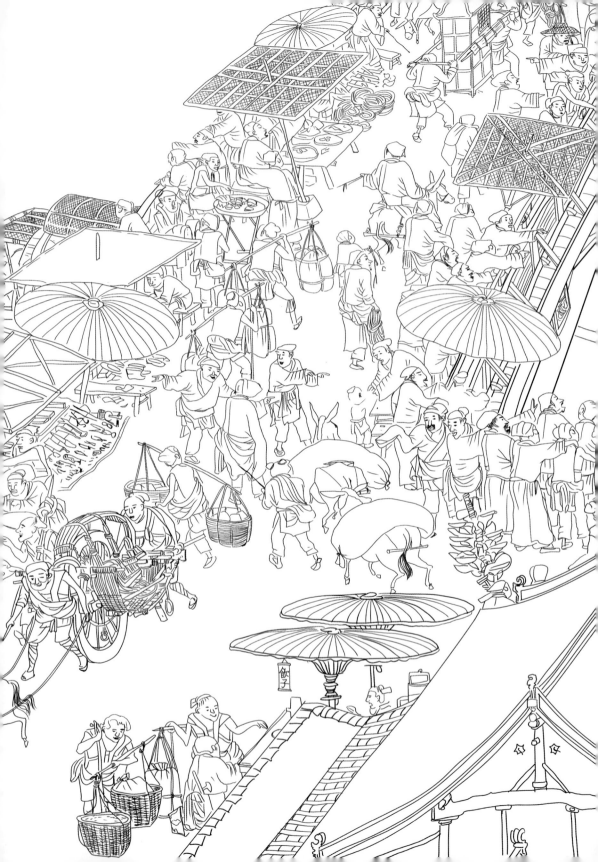

16

虹橋上下的「衝突」

虹橋位置汴梁城外，已有著特殊意義的視覺符號，同樣，它在〈清明上河圖〉中成了畫家苦心經營的「畫眼」。如果覺得畫眼一詞有些陌生，可以這樣的假設，全幅手卷就像一個向左右展開的舞臺，畫眼就是站在舞臺中心的主角，無疑會獲得更多關注的目光和燈光；如果將這張長五公尺多的畫卷比作一篇文章，那麼這一段就是整篇文章的高潮處，所以解讀這段畫面所呈現的內容，就成了歷來研究者的著力點。

顯然純粹從繪畫語言和技巧上來說，這一段也是畫面中最生動的地方。

《隱憂與曲諫：〈清明上河圖〉解碼錄》一書中寫道：「船與橋欲相撞，象徵著畫中的社會矛盾到了高潮。」、「在橋上還上演了一場鬧劇，即坐轎的文官與騎馬的武官互不相讓，轎夫與馬弁（騎馬的武官，後亦指隨從）各仗其勢，爭吵不休……增添了更多的險情（危險的情況）。」這是學者余輝解讀虹橋上下所發生的情形，他進一步解讀圖像中觀看到的險情，認為是隱喻社會矛盾和衝突，並以此達到向特定的圖像觀看者（他認為是宋徽宗）曲諫的目的。這是眾多解讀中最有代表之一。

我們先不論余輝將〈清明上河圖〉歸於宋徽宗時期作品的準確性，而可以做一些簡單的分

136

析，來看看它到底是繁榮、熱鬧的景象，還是在熱鬧景象下隱喻衝突？

前文提到，為了避免湍急的水流，沖壞橋柱，於是人們在汴河建設虹橋。由於飛橋沒有橋柱，不會受到汴河湍流及河上浮冰等的衝擊，而造成柱廢橋塌，此外，也讓汴河上的船隻能方便且安全的通行，避免下行船隻在水流湍急中失控與橋柱相撞，上行的船隻，只要放倒活動的人字桅杆，借助槁櫓（槁，桅桿；櫓，放置於船尾的划水工具）的推力，就能順利通過橋樑。

首先，我們來分析虹橋下這艘正要通過的船隻，以及它是否存在與虹橋相撞的可能。

我們在虹橋下所看到的這艘船隻（如下頁圖），是一艘超載的客貨混裝的客船。它的形制跟我們在前面所說，專門用來在汴河航行的漕船不同。根據規整的船窗板，以及一扇半啟的窗板中露出的紅衣女眷的形象來推測，這是一艘運載官員及其家眷的客船。它吃水很深，超過一般客船的吃水深度，所以客船中應該還裝載不少的貨物。

這艘客船的船舷兩側，用粗繩和鐵鍊捆紮著十六塊大木板。在另一艘已經通過虹橋停靠在岸邊的遊船上，也能看到這樣的大木板，這些木板有什麼作用？從僅有的文獻資料中，我們可以做以下兩種推測：

一種可能是保護船隻，南宋周密在《癸辛雜識續集》記載海船：「凡海舟必別用大木板護其外，不然則船身必為海蛆所觸。」周密說的，是在海上航行的海船，它和在內陸河中航行的河船不同，所以不能直接作為這些木板是用來保護船隻的證據。而且，也不是所有在汴河上航行的船隻都捆紮這麼多木板，除此之外，這些厚木板是重疊雙層捆紮的，這就超出了保護船隻的本意。

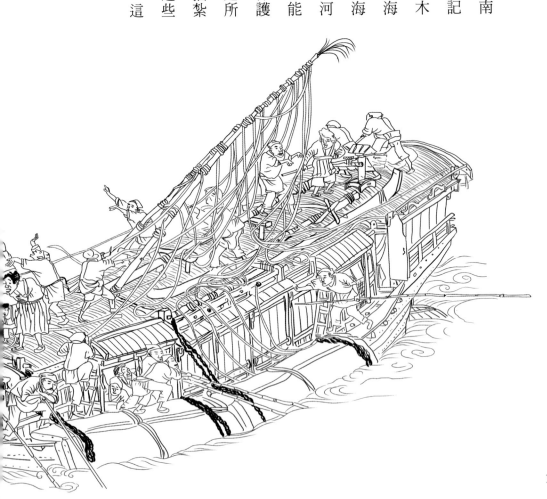

所以，另有一種可能是，該客船載人也載私貨。另外，熙寧年間（西元一〇六八年至一〇七七年），進士張耒在《續明道雜誌》中記載一則牌稅的筆記：「所謂牌者，皆大木板，每四片為一副，蓋一棺之用也」，與我們在圖像中看到的一樣，每四片捆紮在一起。筆記上還說，這種木牌多販運自湖南連、辰、邵等州。這些地方多大山，木牌價格便宜，販運者從這些地方販運到真州等地，沿途徵稅雖重，但依然有利可圖，那它們是否可能被販運到汴梁呢？

按理說「百里不販樵（柴草），千里不販糴（音同迪，指糧草）」，從湖南路等地到汴梁的路途超過千里，從生意的角度來看，並不划算。但北宋時期，北方的森林被砍伐得十分嚴重，如沈括所說，「今齊魯間松林盡矣，漸至太行、京西、江南，松山大半皆童矣」（《夢溪筆談》卷二十四）。北方因大型木材的匱乏，不得不借助南部山區的供應，所以商品必然會流通。

站立在舷板上的兩個船家女性（見下頁圖），腰間繫著像圍裙一樣的帷裳（用一幅布帛

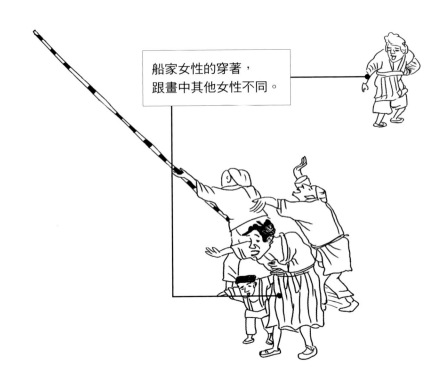

船家女性的穿著，
跟畫中其他女性不同。

圍在女性的腰身之下，是裳的一種原始形制），這與我們在畫中看到其他中原地區女性，所穿的外罩褙子（漢服、韓服及越服樣式之一，最早出現在隋唐時期，半截袖子且衣身不長。宋代流行，改半截短袖為長袖，加長衣身）裝束完全不同，也與一艘已靠岸的小木船中，正在洗晒衣物、同樣生活在船上的女性的裝束也不同。

這種差異說明，她們應該來自與中原習俗有著極為不同的邊域之地。如果可以將這個圖像作為證據，那麼，完全存在這些大牌（大木板）來自湖南路等偏遠地區的可能性。

這些木牌是否像張耒記載的那樣，在販運的過程中被層層徵收了關稅？這則很難從靜態的圖像中看出來。不過，北宋時期，朝廷厚待官員，官員的船隻在經過各個稅場時，免檢和免抽稅，所以一些商人會買通官員，答應負責其旅行的費用，而條件就是在其船上載貨品來逃避稅賦，透過這樣的方式來獲取利潤。前文說過虹橋下的這艘客船，應是艘載著官員家眷的客船。

所以，無論是否與商人合作，他們船上加載的貨品，包括我們在舷板邊看到的四幅大牌，都該免徵關稅。在北宋當時的語境中，圖像觀看者一定十分熟悉這種現象，並明白畫家的用意，而今天的觀看者只能做各種猜測。

這些帶有明顯符號特徵的船隻即將抵達京都汴梁，它到底是指示著某位重要官員的進京，還是朝廷厚待官員士大夫的一種證明呢？不得而知。

但我們可以肯定的是，這艘船隻不可能與虹橋相撞。

汴河引黃河、洛河之水通泗水，河流的落差大，水流湍急，「舟之重者，汴河日三十里」（《五代會要》卷十五），重船在汴河上上行相當緩慢，船隻必須依靠縴夫的拉縴（在岸上用繩子拉船前進，如下頁圖）才能航行；離開縴夫的牽引，則逆水行舟，不進則退。所以，這艘

船在放倒桅杆後，失去縴夫的牽引，便在湍急的汴水中倒退。

我們從圖像中可以看到，船夫們正在努力的把竹篙插向河底，以阻止船隻倒退和重新獲得船隻前進的動力，不過這種動力在湍流的作用下很微弱。

所以，這艘客船不存在撞上虹橋的動力，周圍看熱鬧的人以及船上手忙腳亂的船夫，他們真正著急

的，反而是如何讓這艘船順利獲得前進的動力來通過虹橋，而不被水流沖退回去。其實，只要再仔細觀察圖像，我們還可以發現，有一個障礙正阻礙這艘船通過虹橋。

從船頭四個船夫招呼的手勢，及船艙頂棚上站著一老一少，她們的目光所及的方位，可以看到一隻架在水面上的船櫓，穿過虹橋，我們發現一艘已經落下船錨的貨船停靠在虹橋之下。

正是它阻擋客船通過虹橋的前方河道。

這艘貨船上的船夫似乎聽到了後面客船的要求，正在急忙撈起停在水中的船錨。橋上左側看熱鬧的人也努力的指揮這艘貨船，趕緊為後面的客船騰出航道，這就是所有虹橋下熱鬧和矛盾的關鍵。在這裡，筆者的語言遠遜色於圖像，高明的畫家用畫筆將圖像觀看者的心提了起來，同時他又巧妙的隱藏了矛盾的源頭。

其次，也不存在關於文官武將在虹橋上爭道的政治隱喻。根據宋代的禮制制度記載，宋代的文武百官多騎馬，很少坐轎。據王得臣《塵史》記載，本朝近年唯有文彥博和司馬光兩代的文武百官多騎馬，很少坐轎。據王得臣《塵史》記載，本朝近年唯有文彥博和司馬光兩人准乘簥子（轎子）。其餘高官無論文臣武將都是騎馬。作為宰相的王

□□□過宣德門沒有下馬，馬夫被黃門所打的公案。

在〈清明上河圖〉的前端，我們能看到官員騎馬、女眷坐轎的一行隊伍，在整張圖後面部分，這樣的情形多處出現。所以，可以肯定的是，虹橋上轎子中所坐的是一位女眷（見上圖），她在虹橋上與騎馬的官員相逢，這只是日常的一個生活場景，他們各自的引道人，一定能輕易的化解這種矛盾，而不會上升到文官武將衝突的政治層面。

所以，我們更願意相信自己的眼睛，和眼睛觀看之後最直觀的感受：橋市上的熱鬧，就是市場繁榮下的熱鬧，虹橋下的遠行而來的超載客船，或許在畫家筆下另有深意，但到目前為止我們能理解的，也就是筆者上面所說的這些了。

17

腳店裡的歷史場景

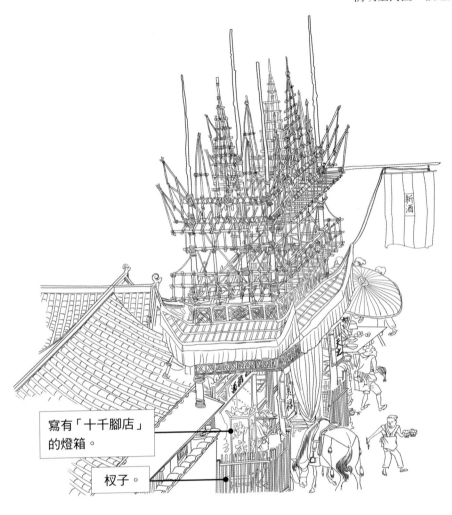

寫有「十千腳店」
的燈箱。

杈子。

新酒

從虹橋下來，一家腳
店（供人臨時歇腳的小客店
其，見上圖）正對著街口，
其彩樓歡門氣勢非凡。木杆
構架的結構複雜，多達數
重，中下部還用紅藍兩色的
彩布包裹起來。在歡門的上
端，一根橫杆高高挑出，懸
著一面望旗，上書「新酒」
二字。

籩下兩側分別掛著「天
之」、「美祿」的牌子，這
應該是類似今天宣傳燈箱一

148

樣的看板。這兩個詞來自《漢書・食貨志》：「酒者，天之美祿，帝王所以頤養天下，享祀祈福，扶衰養疾，百禮之會，非酒不行。」《漢書》對酒的功能的描述，本身就成了最好的促銷廣告語，在後世的語境之中，美祿幾乎成了酒的代名詞。

腳店大門的兩側有塗著紅色油漆的圍欄杈子（用以阻擋行人通行的交叉木架），圍欄內立著兩個燈箱，兩面分別寫著「十千」、「腳店」，這應該是腳店的名稱──十千腳店。

腳店大門的門楣上寫著「□□稚酒」，寫在門楣上的酒，應該是這家腳店的特色酒品。

根據宋人朱翼中在《北山酒經》中的記載可知，稚酒類似小酒──暖季快速釀成的薄酒，釀成即賣──釀製稚酒用的是小酒的酒麴，但在釀製的過程中，加入大量的中草藥，應該是一種具有「扶衰養疾」功能的滋補酒。

這家腳店的規模不小，而且提供的飲食內容應該十分豐富，不同於前面的一些酒肆、食店，服務內容單一，只提供小吃或酒水。這家腳店除酒水、食品外，還提供外賣，在右頁圖，可看到一個外賣小哥一手端著兩個碗，一手拿著筷子步出店門，急忙的送去給客人。

進入腳店的大門，穿過大堂之後有一棟雙層的酒樓（見下頁圖）。在唐代，都城為了維持

坊市制度和空間的私密性，規定民居、商用建築均不得建築兩層以上的閣樓，並多次頒布嚴令，限制民間建兩層樓，其出發點均是「不得造閣樓，臨視人家」（《唐會要》卷三十一〈雜錄〉）。唐代的汴梁，除了佛塔之外是絕少有高樓的。周世宗時期的汴梁，已經是「許京城民居起樓閣」，主要是迫於汴梁商業的高速發展，人口密度進一步增長，為了節約用地，不得不取消「不得起樓閣」禁令，但所建的樓閣也主要是在汴河沿岸一帶的商業區。

北宋延續這樣一個局面，在汴河兩岸兩層的樓閣毗鄰而起，成為店家規模和實力的象徵。店家為了招攬生意，紛紛在樓閣中開設雅間，

二樓雅間坐著兩桌客人，從其裝束和拿著的便面，猜測身分可能是重臣或外任官員。

以便招待尊貴的客人。這家腳店的規模不小，位置又好，臨河二樓雅間裡坐著兩桌客人，店小二正在樓上樓下的忙碌著，為客人準備酒食。

從客人的裝束，以及他們手中所拿的罩著青囊的便面，可以推測他們的身分不同於在前面酒店中的那些客人。另外，店門外被拴在圍欄杈子邊的那匹點綴紅纓的馬，估計是他們之中某位的坐騎，其身分應是朝堂中的重臣或者三品之上的外任官員。

其中一個留鬚髮的老者正靠在欄杆上，為某事擔心和發愁，他旁邊的儒者激動的站著，正手舞足蹈的說著什麼，他倆對面的儒者手中拿著便面，像在傾聽，又像在安慰發愁的老者。

他們在城外十里的汴河草市中出現，一定是為某位外放的官員餞行。臨窗還可以看見汴河對岸差點被酒肆遮擋住的長亭。「十里長亭聞鼓角，一川秀色明花柳。」（蘇軾，《送孔郎中赴陝郊》）長亭在此時只是北宋汴梁文人們詩詞中的一個送別符號，而真正歷史上的汴河送別的場景，已被高度發達的商業，請進了酒店閣樓的雅間之中。

宋神宗時期對待反對變法的保守派，並不像後世渲染得那樣屬於嚴酷的「黨閥之爭」，至少在這一時期還不是如此。宋神宗堅持家法「異論相攪」，意思是，保守派和變法派同臺執政，也相互牽制。

例如，遇事就跳起來與變法派為敵的文彥博，依舊掌握著軍事大權，穩坐在樞密使的位置上；富弼的女婿馮京，這個一直暗中給王安石使絆子、阻礙變法的狀元郎，也從御史做到了神宗朝的副宰相。

司馬光則是因自己與王安石勢不兩立，而主動提出回洛陽寫史書。那些因反對變法求外放的眾臣，也多是體面的離開朝堂的權力中心，有「三朝賢相」美譽的韓琦授為淮南節度使，判相州，「富貴歸故鄉」，風風光光的在自己的家鄉相州做父母官；富弼出判亳州，因拒不執行

152

青苗法，後才以司空、韓國公的高規格致仕，退居洛陽養老。

蘇軾最初反對變法，也不過是外放在杭州任通判和到密州任知州。後來的「烏臺詩案」，則是他在湖州知州任上有過激言論，宋神宗認為這是對他的人身攻擊，才貶蘇軾去黃州做一個無所事事的團練副使。

或許那些與〈清明上河圖〉圖像相關的觀看者，他們能從這個圖像場景中，識別出這次腳店的餞行，在場的人是誰、正送別哪位官員。

即便是這樣一個裝飾堂皇，處在橋市通衢要道，生意興隆，而且受到士大夫、官僚、貴族喜愛的酒樓，依然是一個腳店。

腳店是相對於正店而言的。正店是獲得官府許可，用官製的酒麴釀酒的店家，它們同時可以批發和分銷酒，給一些沒有獲得特許釀酒權力的腳店或小酒肆，〈清明上河圖〉的這家十千腳店，正是這樣一家分銷商，它需要從正店買酒，然後再銷售給消費者。它反映了北宋時期嚴格的榷酒制度（酒的專賣）。

自漢武帝一度施行榷酤的法定制度，酒利就像鹽、茶、礬（音同凡，常被拿來當作膨鬆劑，

用於製作油條和冬粉等），一樣由國家壟斷。宋代的榷酒制度，大致上繼承隋唐五代的法令，頒布嚴格的榷酒禁令，不許私自製造酒麴、酒。例如，建隆二年（西元九六一年）的詔令：「百姓私麴十五斤者死，醞酒入城市者三斗死，不及者等第罪之」，不但賣者有罪，購買者也有罪（獲私賣者之罪的一半）並鼓勵知情者告發，「告捕者等第賞之」（《宋會要輯稿·食貨》二，十之一）。「民敢持私酒入京城五十里，西京及諸州城二十里者，至五斗死」（《續資治通鑑長編》卷三）。從後面這條禁令中可以得知，我們在〈清明上河圖〉中所看到的全部酒肆、酒樓所賣的酒都在官控之列，不存私賣酒的可能。

宋代具體的榷酒制度比較複雜，因地域不同和時期不同，政策也不同。我們具體說說京師汴梁及周邊的榷酒制度，以及熙寧變法前後的變化。

在熙寧變法之前，官榷主要有兩種形式，一是政府嚴格控制酒麴，設立都麴院，供給京城的酒戶。這些酒戶在得到政府供給的酒麴之後，自己雇人釀酒，也同時開店賣酒，成為第一手的批發商，他們往往都是與權貴，甚至與有姻親關係的兼併大商人或大地主有來往。一些沒有得到酒麴的小酒樓，依附在這些所謂的正店之下，成為它們的腳店，分銷正店釀造出來的酒。

政府透過控制酒麴，靠銷售酒麴來獲取利潤，這是其中的第一個途徑。二是實行買撲制度，實際上是一種酒稅承包制度，即由私人承包特定區域的酒稅。

酒稅的數量由官府規定，酒戶自願承擔，然後該酒戶就享有該地區的釀酒專賣權，並發展自己的分銷管道，來獲取豐厚的利潤，如史料記載，開封府界「諸縣酒務，為豪民買撲，坐取厚利」（《宋會要輯稿・食貨》二十之六）。

宋神宗熙寧年間，隨著新法的頒布，舊有的榷酒制度也做了相應的改變，一方面加強官權的管理力度，針對京師汴梁的改革措施之一，就是減少都麴院的酒麴生產，並抬高價格；另一方面是改變以前的買撲制度，改為「實封投狀制」，該制度類似今天的合約投標制，區域內的釀酒專賣權透過競標，給出價最高的酒戶。這兩個措施促進宋神宗時期政府的酒稅增長。

據熙寧十年（西元一〇七七年）的酒稅統計，該年全國酒稅收入，約為一千三百一十萬七千四百一十一貫，占當年貨幣稅收的二五・九％；而宋初酒稅的收入只有一百八十五萬貫，占當時貨幣稅收的一〇％。其中，熙寧十年僅京師汴梁的酒稅收入就達四十萬貫，約等於整個汴梁商業稅的收入。

這些統計資料依然過於抽象，尤其對於後宮之主們來說，遠沒有圖像直觀、更能說明問題。〈清明上河圖〉所描繪的草市，近百家店鋪，除少數幾家點綴在酒肆、酒樓間的紙馬店、錦疋店、醫藥診所、邸店、解店外，其餘絕大多數店鋪都是掛著望旗，經營官權專賣的酒樓和酒肆，這種盛況一定超過了熙寧變法之前的任何時期。

今天的觀看者在圖像中，發現酒肆、酒樓在汴梁城外的草市中如此之多，或許會得出北宋人好飲酒這樣的觀點，而在當時的觀看者看來，這些酒肆、酒樓就是一筆不少的收入，所以畫家才會不厭其煩的將它們描繪在畫作之中。

156

18

不缺錢的神宗朝

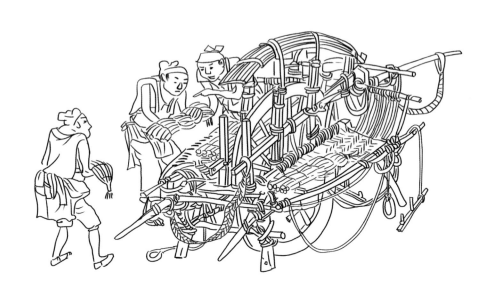

腳店店門的左前停靠著一輛串車，兩個腳夫裝束的人雙手捧著一串串的物品，正往車上裝載，另一個人認真的數點他們手中的貨物。

仔細觀看上方圖像，從貨物的形狀來看，應是一串串的銅錢（見上圖）。

雖然宋代的金銀在貨幣流通領域有了較大幅度的增長，同時還出現了交子、會子這樣的紙幣，但銅錢依然是主要的流通貨幣，宋仁宗時期，詩人李覯說：「金銀其價重大，不適小用，唯泉布之作，百王不易之道也」（《直講李先生文集》卷十六）。點出了銅錢作為貨幣在當時社會中的重要性。

筆者按照流傳下來的北宋銅錢「熙寧元

寶」實測，每枚的厚度在一‧五公釐左右，若是一千枚這種銅錢串起來，它的長度應該在一‧五公尺以上。顯然，我們在圖中看到的錢串沒有這麼長。根據捧錢人兩手手臂張開的寬度目測，捧錢人手中的錢串並沒有達到每貫一千文，應該在五百文到七百多文之間。

根據五代十國至北宋時期計算錢陌（錢的計算單位）的習慣，官府使用時常常將七十七錢作為百錢來計算，而街市通用是以七十五錢為陌。不同的行市又各有長短不一的計算方法，如買賣魚肉、蔬菜等以七十二錢為陌；買賣雇傭奴婢以六十八錢為陌；文字類交易則更少，以五十六錢為陌（孟元老，《東京夢華錄》卷三）。我們在〈清明上河圖〉中看到的圖像，如實的印證史實──北宋街市通用的一串錢，不足一千文。

兩個捧錢人手中都有六串銅錢，以每串六百八十枚計算，合計四千枚左右，加上串車上已經碼放好的銅錢，一共約二萬四千枚。如果我們繼續根據〈清明上河圖〉中提供的資訊來計算，我們來看看這些錢的購買力。圖像後面的孫羊正店的肉鋪有一塊招牌，顯示羊肉每斤六十文錢，也就是說，串車上這些錢可以購買約四百斤羊肉；如果每頭羊按淨肉十斤（北宋一斤合

六百八十克）計算，應該可以購買四十隻羊。

因為宋代的物價沒有辦法和今天的市場進行對應比較，所以我們還看不出這一車錢，在北宋是怎樣的一個概念。我們可以拿宋神宗時期汴梁雇工的工資來比較。根據《宋文鑑》記載，蘇軾給宋神宗上書中提到，「三日之雇，其直三百」。可知汴梁雇傭工人的一天工資為一百文，這一車錢差不多是一個雇工八個月的工資，所以算不得是一筆鉅款。它很有可能只是腳店日常一天的收入，又可能是它從某個正店購買一批稚酒的貨款。

畫家將它呈現在〈清明上河圖〉圖像的高潮的中心，是否有意將它作為一個有所指向的符號來說明什麼？筆者沒有太多的證據，不能妄下定論。

但這個圖像的出現，讓筆者聯想起了北宋時期的一個重要史實：不缺錢的神宗朝卻常常鬧

「錢荒」。

宋神宗元豐年間（西元一〇七八年至一〇八五年）的銅錢鑄造數量，是整個宋代鑄造銅錢的最高點。北宋一朝的鑄錢業從建國之初就不斷的增長和發展，到宋神宗元豐年間到達了頂峰。以銅錢為例，北宋初年的銅錢鑄造每年為八十五萬貫，到宋神宗時期的元豐三年（西元一

〇八〇年）達到五百零六萬貫，增長的倍數高達六・三（漆俠，《宋代經濟史》）。如果比較這個數字和唐代的鑄錢數，即便是唐玄宗天寶年間（西元七四二年至七五六年）鑄錢的三十一萬九千緡，宋代也高出十五倍。銅錢鑄造成倍數增長的原因，在沒有出現貨幣貶值的情況下，除去一些非流通因素，如一些富家將貨幣貯藏起來，或投機商將銅錢熔化來製作器物獲利，而退出流通領域；以及對外貿易流至海外諸國，實則是出於國家財政上的需要，以及與社會總供給和社會總消費的整體增強相關。

即便是這樣成倍數的鑄造銅錢，錢荒一詞在神宗朝，還是不斷的出現在大臣們的奏章之中，如《宋史》記載，張方平稱：「比年公私上下並苦乏錢，百貨不通，人情窘迫，謂之錢荒。不知歲所鑄錢，今將安在」（《宋史》卷一百八零）。

錢荒是什麼概念？就是大家一覺起來，到市場上一看，財富和貨品還在，但無一文錢可以交易了──錢被朝廷存在倉庫裡、被富家貯存在自家的地窖中，外邦也專門收集北宋的銅錢，用作各種用途，甚至還有些銅錢被投機商熔化製作成高利的器物──更別說用串車拉著一車的銅錢出現在橋市中了。

不管畫家是否別有用意的要呈現這樣一個場景，顯然這對於觀看者來說，在圖像中看到這一車的銅錢後，也會從錢荒的焦慮中走出來，寬心不少，或許當時社會中的錢荒，並沒有保守派說得那麼嚴重。

19

算卦，宋朝的熱門職業

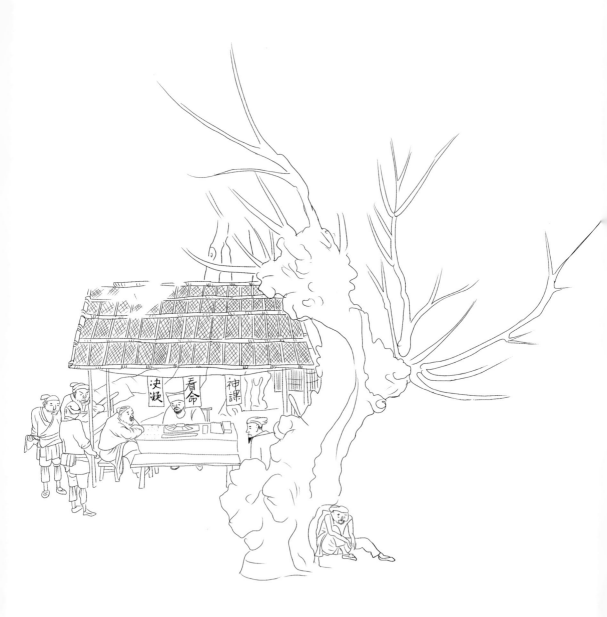

決疑　看命　神課

如右圖所示，繼續朝前走，在一棵滿身樹瘻的老柳樹下，有一個用竹席、竹竿搭建的算命卦攤，算命師用一根繩子在竹棚的簷下掛著三塊布條，上面寫著「神課」、「看命」、「決疑」。

我們可以看出，看相算命已成為東京汴梁的一個熱門行業。

這一風氣的盛行，要歸功於北宋第三位皇帝宋真宗，是一位虔誠的道教信徒。

他在全國大力提倡建立道觀、信奉天師，弄得大宋王朝勞民傷財，從而使談天命、說玄理的道士、術士在城郭鄉間大行其道。活躍在東京汴梁城內的看相算命的道士、術士，根據王安石的估算多達三、四萬人。如果按照當時汴梁的人口總數來估算，每一百人中就有兩、三個算命師。他們主要集中在內城的大相國寺附近。顯然，在京城十數里外草市的算命師，並不像當時汴梁城內分布得那麼密集。我們除了在畫的前端見到拄著幡子的算命師外（見上圖），還有老柳

樹下的算命卦攤，他們都是方巾布袍，典型的術士形象。在草市的中心十字街口，我們還可以看到兩位束髮道冠、身著道袍的道士（見下圖），他們的裝束與術士有著較明顯的區別，也反映出他們職業性質的差異。

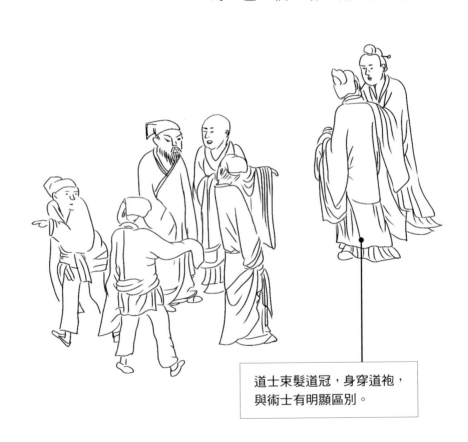

道士束髮道冠，身穿道袍，
與術士有明顯區別。

20

縫衣服和有魚吃的役卒

卦攤的側面有一座小型的拱形土木橋，木橋正對著一個有朱紅色大門的院落：朱門上點綴的乳釘，張貼的布告，以及土牆上插著的竹扦（音同千，細長而一端尖銳的棒形器物），說明這是一個官府的衙署。

如上圖所示，院內，一匹馬由人牽引著臥在臺階前休息，旁邊的糧草堆放整齊；院外，幾個役卒將自己的槍矛及儀仗使用的旗幟和傘蓋倚靠在圍牆上，或躺或坐的休息。其中，一個靠近大門門柱的役卒手中正端著一個食盆，食盆中有一條烹飪好的魚；在

他的身後的一個役卒倚靠在土牆下，正仔細的縫補著自己的衣物。畫家在方寸之間用高明的技巧，生動的描繪一組歷史場景。這個場景以往的解讀是：這些慵懶疲憊的官兵顯示北宋汴梁城防的鬆懈，預示國家危機的降臨。

在筆者看來，這又是一個一直以來被誤讀的場景。如果我們將這個歷史的場景，放在宋神宗時期汴梁城外的草市里，我們就會發現這些解讀的錯誤。

北宋的城防是由禁軍擔任，他們駐紮在汴梁城內外各個建制的軍營之中；在汴梁十數里之外的草市里，最有可能存在的衙署是負責治安的巡捕屋，其屬下的兵卒由招募的鄉兵或役卒（弓手、壯丁）構成。

為了了解圖像背後畫家所隱藏的意義，我們有必要先介紹，宋代的差役法和王安石頒布的免役法之背景。在封建制的國家中，有土地的民戶除向官方定期繳納稅賦之外，還需要免費為封建王朝提供勞動力服務；除了兵役之外，還有定期輪換和臨時抽調的勞役。聽候官府的差遣，為王朝出物出力，常稱為差役，如營造建築工事、開挖河道、修築水利等工程的勞動力，都需要從民戶中按人頭輪流承擔。

在宋代之前的唐代，甚至遍布全國的驛站也需要民戶來承擔差役，被抽調的民戶自家出錢出力，負責為路過的官員和使者供應食宿，並負責將需要傳遞的信件或物質送達下一個驛站。

宋代的差役「近承隋唐、遠紹魏晉」（漆俠，《宋代經濟史》），大致上因循舊制。底層出身的開國皇帝宋太祖，深知勞役對於社會底層人民的負擔，於是在建國之初，就在禁軍之外特意設立廂軍，主要目的之一是減輕民戶的差役，一些職役由拿餉的廂軍來承擔。例如，驛站中的廚務等雜役，雖然需要民戶輪流負責，但是最重要的傳遞業務，則由專職的廂軍來承擔。

即便如此，宋代的差役跟前朝相比，並沒有減輕農民的負擔。

因為宋代高度集權，國家機構設置得過於臃腫，例行的公事繁雜，各級政府不得不徵用有能力的地主和富裕農民，充當低級小吏和各色雜役人員──稱之為職役，成為一種新的差役形式──宋代的職役十分繁重，熙寧變法前全國職役總人數達五十三萬六千餘人（劉安世，《盡言集》卷十一），這無疑是壓在民戶身上的一個沉重的負擔，許多民戶被職役逼迫，棄賣田業，甚至殺身賣子，走向家破人亡的絕境。

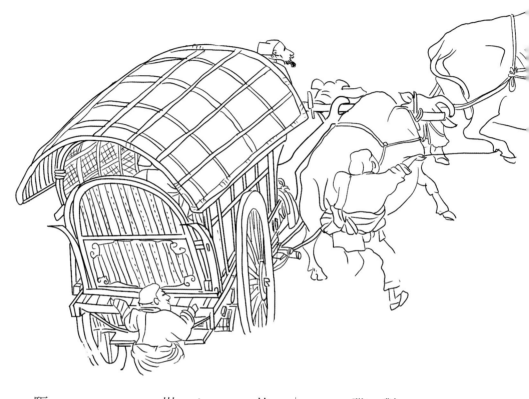

宋代的職役名目繁多。據《宋史》對於宋代差役的敘述，粗略的將宋代差役分為五類

（《宋史·食貨上五》卷一百七十七）——在實際操作中，宋代的差役派遣遠比這些分類複雜：

衙前：主官物，負責運送官物（見上圖）或者看管官府糧倉，或者是管理州郡長官的廚房等；

里正、戶長、鄉書手：課督賦稅；

耆長、弓手、壯丁：逐捕盜賊；

承符、人力、手力、散從官：奔走驅使；

另有一類是在縣曹司、州曹司中服役的小吏和雜役，如押司、孔目等。

北宋朝廷主要根據民戶的財力和能力，來分派差役。

為了便於管理，朝廷根據有無土地生產資料，將生活在鄉村的民戶分為主戶和客戶。其中農戶中的主戶，又依土地面積和所納稅錢的多寡，分為五等（以下分類參照漆俠《宋代經濟史》提供的資料）：

一等戶：大地主，土地在四百畝以上者；

二等戶：中等地主，土地在一百五十畝至四百畝之間者；

三等戶：小地主，土地在一百五十畝之間，稅錢在一貫以上者；

四等戶：自耕農，稅錢在一貫以下、五百文以上，占地三五十畝者；

五等戶：半自耕農，占地三十畝以下，稅錢在五百文以下者；

客戶：沒有自己的土地的佃戶和農奴等，是農戶中的最底層。

朝廷原則上規定第一等戶輪值衙前、里正；第二等戶輪值戶長、鄉書手、耆長等；弓手、壯丁則由第三、四等戶承擔；承符、人力、手力、散從官大都由第四、五等戶承擔；下五等戶

176

則一律免役。

但在實際操作中，往往會出現一些人為的改變，比如衙前役，主持管、押官物的差事，原來規定是由有相當財力的一等戶來承擔，但一等戶作為兼併大地主，他們有能力勾結權貴來規避差役，所以，職役就落到二、三等戶，也就是中、小地主和富裕農民的身上，從而造成了這個社會中層的重負。

一旦在管理官物時出現差錯，如偷盜和虧空，都需要二、三等戶自己填補虧空，這樣下來，往往主管一次官物，就會造成中下層地主或富裕農民傾家蕩產。

對於弓手、壯丁這樣由第四、五等戶承擔的差役，由於在應役期間，沒有月銀和口糧，全部花費皆要靠自己家庭供給，而應役期又較長，三至七年不等，同樣成為鄉村中下層農民的沉重負擔。農戶談差役而色變，發生了紛紛逃避差役的現象。

有些農戶為了減低等級，故意將自己的財產隱藏在官戶或兼併大地主的名下，自己做一個佃農；有些農戶為了減少家庭的人口數量，發生了老父上吊自殺，祖母出嫁的人生慘劇……宋神宗熙寧變法之前的北宋差役法，嚴重影響宋代農民的生產積極性，以及整個北宋農業經濟的

發展。

熙寧二年，王安石針對時弊變舊有的差役法為免役法。免役法條款多，而且十分具體和詳細，仔細研讀這些細則，可以概括幾條根本性的改變：

一，減少各級政府對於農戶的徵用數量，一些職責被剔除出職役的範圍，改由廂軍來承擔──歷史資料顯示，宋神宗時期是宋代使用役人最少的時期。

二，變輪值的差役為募役，即以前需要承擔差役的農戶可以出錢（免役錢）來代役，政府再用這些錢來招募人服役，這樣服役的人就有了一定的祿錢。

三，以前一些官戶、女戶、單丁戶、僧道戶和坊郭戶中的上五等戶，都免差役，一律按照其財產的多少減半出錢，稱為「助役錢」。

在農業生產力相對低下的宋代，農戶中的勞動力是生產農業的一個決定性因素，農戶留在自己的土地上耕種生產，跟被抽調去服差役

相比，雖然要繳納稅賦之外的免役錢，但破產的風險降低許多。而那些拿著祿錢的受雇代役人，一般多是閒散的或者失去土地的勞動力，政府也為他們提供一個生存的機會。

新的免役法相對於因襲前朝的舊有差役法，顯然是進步的——但它命運多舛，元祐舊黨（變法反對派）執政後就廢棄免役法。雖然之後新黨復政，免役法得以恢復，但已然不是王安石時期的免役法內容，遺留下來的舊差役法所存在的問題和弊端，一直要等到明代張居正的一條鞭法，和清初的攤丁入畝政策，才得到真正的解決。

這樣進步的新法依然受到司馬光、蘇軾

179

等變法反對派的攻擊，因為他們正是代表仕宦、兼併大地主，免役法觸犯了他們的利益。以前，這些階層是免勞役或他們可以設法逃避勞役，而現在需要根據自己的資產來繳納助役錢，實際上，勞役透過變相的形式載入在他們頭上。

當然他們不便直接的針對助役錢，而是向皇上遞摺子，找不痛快——因為宋神宗曾直接詢問王安石，向官戶收取的助役錢是不是太少——他們便從另一個角度來質疑免役法。

司馬光在熙寧三年上書：「自古以來，徭役皆出於民，今一旦變之，未見其利也。且受雇者皆浮浪之人，使之主守官物則必侵盜，使之幹集公事則必為奸，事發則挺身逃亡，無有田宅宗族之累」（司馬光，《司馬溫公集》卷四十二）。蘇轍反對免役法的理由，也如出一轍，沒有新花樣：「役人之不可不用鄉戶，猶官吏之不可不用士人也，有田以為生，故無逃亡之憂；樸魯而少詐，故無欺謾之患。今乃捨此不用，而用浮浪不根之人，轍恐掌財者必有盜用之奸，捕盜者必有竄逸之弊。」（蘇轍，《欒城集》卷三十五）。

從司馬光和蘇轍的文字中，我們可以看到這些受雇的役卒，均被貼上了「浮浪」標籤。在張擇端所繪製的圖像資料中，似乎也顯示了他們的「身分」，從他們或躺或臥，或倚或坐的閒

180

散姿態中，他們也許真的是畫中八百多個北宋人裡，最「浮浪」的一群，畫家用自己的畫筆，為觀看者描繪一個「真實」的歷史場景。

這樣的場景顯然符合變法反對派攻擊免役法的事實，如果說〈清明上河圖〉的創作，是受到變法派的委託，這樣的場景是否應該被摒棄掉？或者說，畫家在閒散形象之外，還想向圖畫觀看者展示另一層意義？

我們可以進一步的思考，畫家並沒有否認受雇的代役人存在浮浪的一面，因為這是那些失業和失地的勞動者本來的生命狀態，畫家沒有在圖像觀看者面前隱瞞或加以粉飾這一點，而是真實的表現出來。

畫家用特徵鮮明的形象指明了他們的身分，以區別那些原本應該來自第四、五等農戶的樸素農民。畫家還將圖像的意義，深入到另一層：農戶「不在場」，是因為「助役之法，要使農夫專力於耕」。土地中生產足夠的糧食，富國強兵，才是這一變法初衷的根本目標。

王安石在熙寧元年（西元一〇六八年）上奏宋神宗《本朝百年無事劄子》，內容論述「農民壞於徭役，而未嘗特見救恤」（王安石，《臨川文集》卷四十一），可以看出他要改變舊差

役法的一個直接出發點，就是要救恤農民，實現他和宋神宗的目標：富國強兵。

圖像沒有掩飾什麼，卻真實的說明繪畫創作者想要說的道理，這是畫家高明的地方。這也進一步說明，〈清明上河圖〉本身並不是一張普通的風俗畫，其背後的政治意味，遠遠超過了以往解讀者的想像。

21

騎驢女子到底是不是妓女？

在鼓樓門洞的前面，能看到一位騎毛驢的年輕女子（見左頁下圖），不同於〈清明上河圖〉中其他京師汴梁女子的常見裝扮，她的頭上戴著帷帽，全身罩著一件白色的長裙，上身最外層罩著寬鬆、開襟的褙子，下身寬袴。

與她隨行的還有兩個腳夫，一個幫她牽引毛驢，另一個在後面擔著滿滿的行李，應該是要遠足。從其裝扮和所配的腳夫來看，她應該不貧苦。但如果她是有地位的富家女子，照理說出門應乘坐，我們在圖中所看到的女眷所乘的簷子（兩人抬的轎子）或者是牛車。

全畫中，除了她之外，還有一位騎驢的女性，她在畫面的前端，是一個老嫗。但她的衣

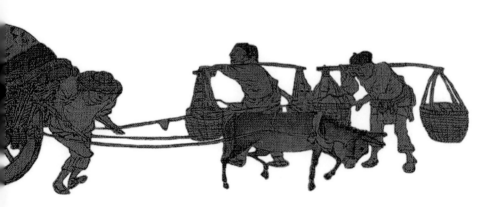

著是上衣下裳，能看清楚她下身所穿的寬袴。
這麼多特殊的地方，讓我們不得不懷疑這個女
子的身分。或許這兩則宋人的筆記，可以為我
們提供一些線索：

司馬光在河東並州（今太原）發現當地
「婦女不服寬袴與襠，制旋裙必前後開胯，以
便騎驢。其風始於都下妓女，而士夫家反慕效
之，曾不知恥辱如此」（江休復，《嘉祐雜誌》
卷上）。

記載了宋徽宗時期汴梁盛況的《東京夢
華錄》寫道：「……妓女舊日多乘驢，宣、政
間唯乘馬，披涼衫，將蓋頭背繫冠子上，少
年狎客，往往隨後，亦跨馬輕衫小帽……」。

孟元老告訴我們，在宋徽宗時期之前，北宋各時期的京師妓女多騎驢出行，圖中這個騎驢女子穿的服裝，又同於司馬光所說的京師妓女服裝，而且她獨自一人行在離京師十數里之外的草市，那麼我們是否可以推斷她的身分是妓女呢？

如果她是妓女，畫家反而將她安放在畫面中較顯眼的位置，是因為畫家並沒有想掩蓋什麼，畫中記錄了神宗年間，汴梁城外清明坊草市的真實歷史現場。

若是這樣，我們就可以斷定〈清明上河圖〉並不是像有些研究者所說的，「〈清明上河圖〉描繪的是一個沒有乞丐、妓女、病人，也沒有污染的理想社會」。

22

有駝隊，不代表有胡商

駱駝是一個容易辨別的地域性符號。一般看到駱駝，會聯想到西部的沙漠和荒原，以及從西域過來、活躍在長安城的胡商，這是我們現代人的感知和對於歷史的記憶，那麼北宋人呢？

活躍在北宋中後期的重要山水畫家韓拙，在其理論著作《山水純全集》說：「山有四方，體貌、景物各異……北山宜用盤車、駱駝、樵人、背負之類，南山宜江村、漁市、水邦、山閣之類。但加稻田漁樂，勿用車盤駱駝，要知南北之風，故不同爾，深宜分別。」

可以看出，畫中的駱駝在北宋人的眼中，同樣是一個重要的地域性指示符號，用來標識北方。〈清明上河圖〉所繪的汴梁屬於中原腹地，我們在望火樓的門洞中所看到的駝隊（見左圖），指示著它是從北方而來的隊伍，但他們是否一定是胡商，現在還不能確認。

北宋朝廷在一定程度上鼓勵發展邊境貿易，尤其對東南邊域的海上貿易，採取半監管的自由發展態度，其制定的市舶法等法規，出發點也是加強對海外貿易的控制，增加稅收。

不過，北宋朝廷對西北的邊境貿易，卻是另一種狀態，一方面，由於西部邊界受到西夏党（音同黨）項族和遼國契丹的封鎖，以前漢唐的絲綢之路早已被隔絕了，西域的胡人被阻隔在北宋的西北疆域之外；另一方面，北宋與西夏、遼國契丹的疆域之爭，使得雙方的邊境貿易往

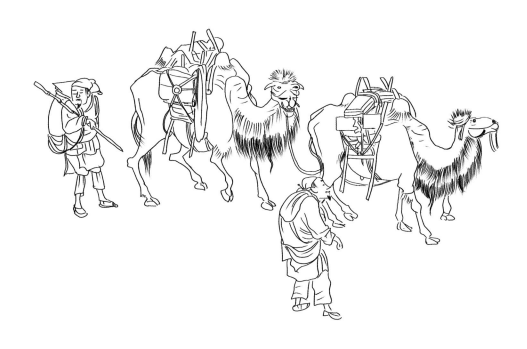

來，受彼此政治外交關係左右。當朝廷與西夏、遼國關係緊張時，便鎖閉關隘，嚴禁貿易交流；若邊境局勢緩和，則雙方同意在邊境開展貿易，但這種貿易也有局限。

宋朝在邊境設置榷場（宋遼金元時期，位於民族政權交界地區所設的互市市場），並委派官員監管，嚴格監控貿易交流的貨品，禁止戰略物資外流，就連書籍也有著具體的規定，如除《九經疏》之外的書籍，嚴禁出口給西北方的西夏和契丹（《宋史》卷一百八十六）。在這樣一種雙方相互提

防的心態下，不可能出現有如大唐時期相對自由的對外貿易，京師汴梁的城內和周邊的草市，也不可能出現一支胡商隊伍。

所以，我們在〈清明上河圖〉中看到的鼓樓門洞下的駱駝隊伍，絕不可能是一支胡商的貿易隊伍。

來到汴梁的外國人最有可能是各個朝廷的使節，他們會帶來自己的特色商品，上貢朝廷，並以此交換來進行貿易。但從圖像中，我們並不確定這是一支使節隊伍，他們不但沒有使節的儀仗，而且出現在汴梁城東的草市中的概率也不會太高。

只有一種可能，就是本地的出行隊伍，借助駱駝的長途運載能力來運載貨物。北宋筆記《倦遊雜錄》記載一個故事：宋真宗天禧時期（西元一〇一七年至一〇二一年），有武官赴任齊州北境一個故事，用十數頭駱駝載運行李並路途遇虎，說明北宋時期中原境內存在駱駝，並把駱駝看作為長途運載工具。所以，駱駝在北宋繪畫中作為一種符號，可能並不具有指稱胡商的功能。

駱駝除了在北路各州府被飼養，也有很大一部分來自邊境貿易。史料記載，早在宋真宗景

德年間（西元一○○四年至一○○七年），朝廷就在保安軍設置榷場，用絹帛與西夏交易駱駝、馬匹，以及牛羊等戰略物資（《宋史》卷一百八十六）。熙寧年間，王韶帶領宋軍在熙河開邊二千餘里，收復熙、河、洮、岷、宕、亹（音同尾）等州，此後朝廷在西部各州陸續設置了多處市易司、榷場，擴大西部邊貿，加強駝馬等戰略物資的買賣。

我們在清明坊的草市中，看到這樣一支駱駝隊伍，是否同我們

在圖畫中所看到的馬匹一樣？它們背後是否直接指向某種富國強兵的政策？這麼說還是有些牽強。但對於圖像觀看者而言，尤其是對那些反對和懷疑變法的人來說，在圖像中看到汴梁城外附近出現這樣一支「浩瀚」的駝隊，一定會在自己的特定語境中，產生一種新的聯想和認識。

23

望火樓，是爲了防失火

駝隊正在穿過的門樓是一座望火樓。室內架設著一面大鼓，透過圖像，我們還可以看見室內牆上懸掛的字畫條幅，以及地上鋪設的地氈。室外的廊下，一個人正倚靠在欄杆上眺望（見下圖）。

這座門樓被絕大多數研究者誤以為是內城或外城上的城門樓，其實在圖像中的真實身分是一座望火樓。這樣高規格的望火樓，超出了以往研究者的想像，在他們的心目中，被毀棄在田畦邊的長亭才是望火樓。

在筆者看來，草市中的望火樓之前身，應是從南北朝時期就在村鎮草市中保留下來的鼓樓。北宋人孔平仲在《孔氏談苑》中記載村鎮

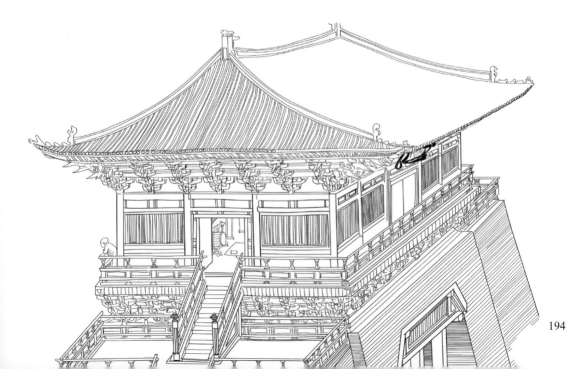

草市設置鼓樓的歷史源流：「齊（實為北魏延興五年，西元四七五年）李崇為兗州刺史，州有劫盜，崇乃村置一樓，樓懸一鼓。盜發之處，槌鼓亂擊，諸村如聞者，槌鼓一通；次聞者，復擒以為節，俄頃之間，聲布百里，伏其險要，無不擒獲。諸村置鼓樓，自此始也。」

在唐宋之前的南北朝時期，地方官為了便於抓捕進村襲擊百姓的劫匪，在每一個村鎮中都設置一座鼓樓，一旦發現劫匪，村民就以擊鼓為號，並以鼓聲的數量和節奏，告知臨近的村鎮居民有關劫匪的資訊，便於合力攔堵圍捕。這樣的一個前朝准軍事設施，被宋人重新利用作為瞭望火樓。

這樣的望火樓，估計比汴梁城內「高處磚砌」的望火樓高上不少，所以這也是後來的研究者，研讀宋人關於汴梁城內的望火樓文獻後，不能理解〈清明上河圖〉中望火樓的原因。

宋人將村鎮中的准軍事設施改成望火樓，可見宋人很重視村鎮、草市防火。宋人確實不得不將日常的防火作為重要的市政工作。有資料統計，在兩宋三百多年中，大型火災發生兩百多次，而且主要集中在京城及各州縣鎮人口密集區，其中以東京汴梁這樣的大城市最為嚴重。

據《宋史》記載，宋太祖建隆三年（西元九六二年）正月，開封府通許鎮市民家起火，燒

廬舍三百四十餘區。五月，東京汴梁大相國寺起火，燒房舍數百區。僅僅相隔幾月，都城內就發生兩起如此大規模的火災。皇上的釀酒坊發生火災，直接燒死五十多名工匠，這還是發生在皇宮內廷中的事情。

其實，火神這麼「眷顧」宋朝當然是有原因的。入宋以後，廢除城市內的坊市制度和宵禁，市民紛紛臨街而居，開鋪營商，城市經濟快速發展，城市人口密度逐漸增加。再加上城市繁華地段，多有富人大姓置辦邸舍（即王公貴人的府第，或指客棧、旅館）、開設商鋪，侵街嚴重，這使得本就不夠寬敞的城市空間，變得更加擁擠。

密集的屋舍、狹窄的街巷、喧囂的鬧市，再加上中國傳統的建築主要是木質結構，最大的隱患自然就是火災了。另外，由於火藥的發展，宋朝的煙花製造業異常繁榮，煙花表演成了市民們喜聞樂見的娛樂節目。在此種情況下，無疑助推火災的頻繁發生。

頻繁發生的火災，讓北宋朝廷逐漸意識到有必要建立完善消防制度。宋仁宗時期（西元一○二三年），降旨挑選精幹的廂軍，組建專門的消防隊伍「軍巡鋪」。軍巡鋪的職責既在防火，又在滅火，每一個兵卒都要經過嚴格訓練才能上崗。發展到《東京夢華錄》所載的宋徽宗時

196

期，京師汴梁城內的軍巡鋪的設
置已經十分規範：

　　每坊巷三百步許，有軍巡鋪
屋一所，鋪兵五人，夜間巡警，
收領公事。又於高處磚砌望火
樓，樓上有人卓望。下有官屋數
間，屯駐軍兵百餘人，及有救火
家事，謂如大小桶、洒子、麻搭、
斧鋸、梯子、火叉、大索、鐵貓
兒（以上皆為救火用具）之類。
每遇有遺火去處，則有馬軍奔
報。軍廂主馬步軍、殿前三衙、

開封府各領軍級撲滅，不勞百姓。

回到〈清明上河圖〉的圖像中，我們沿著望火樓上卓望人的視線，看到宋神宗時期汴梁城外草市中的軍巡鋪屋。它就在望火樓的下方，孫羊正店側面的一個側廂房內，規模顯然小於汴梁城內的軍巡鋪屋（見左圖），但其設置同樣十分健全。

軍巡鋪屋內有三個兵卒，正在利用空暇進行體力訓練，一個兵卒正在脫掉上身的衣褂繫在腰間；中間的兵卒下蹲馬步，正努力拉開一張大弓，鍛鍊體力；另一個兵卒正在往手上纏上綳帶，準備開始自己的熱身訓練。在他們的身前身後，整齊的放著滅火用的大小木水桶，牆上倚靠著撲火用的麻搭。

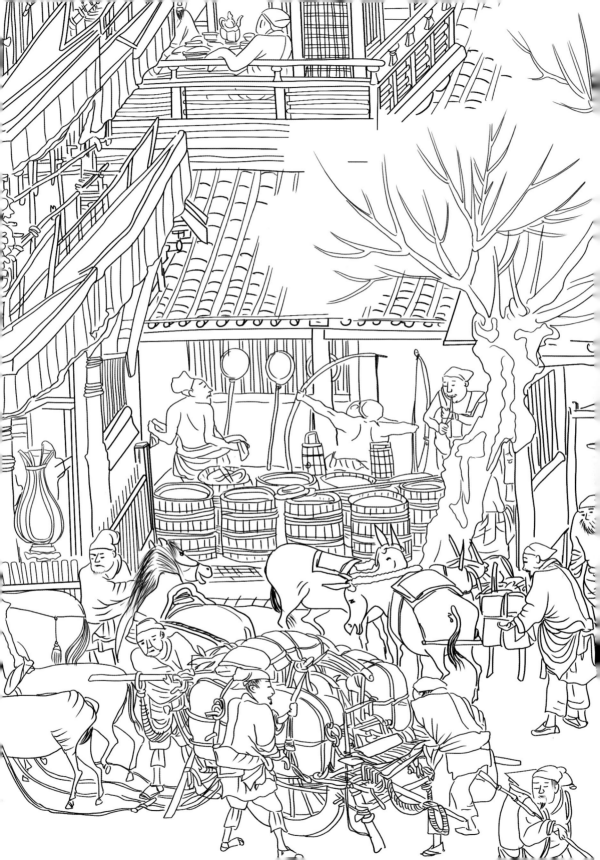

與以往研究者的解讀完全不同，圖中的兵卒不存在懈怠，以及販賣軍酒的情況（余輝，《隱憂與曲諫：〈清明上河圖〉解碼錄》）。軍巡鋪屋內完備的設施，以及三個兵卒的精神面貌，給觀看者的感覺是他們正嚴陣以待，定能不辜負朝廷給予的使命──這或許正是北宋朝廷中的圖像觀看者們所期待的。

24

北宋的稅務所

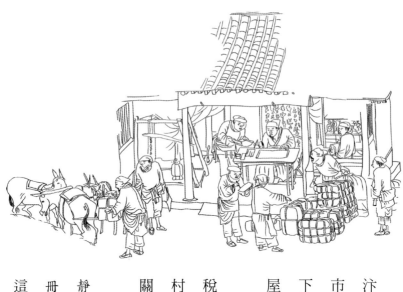

望火樓的兩側被鬆散的泥土壘成一道土牆，它一直延伸到汴河岸邊，與孤立的望火樓形成一個封閉的出入口。要進入街市的商旅，或者要從陸路進京師汴梁的商旅，必須通過望火樓下的門洞，這自然成了一個對商旅課稅的絕佳地段。在軍巡鋪屋和望火樓中間是一間稅務所（見上圖）。

北宋朝廷收入的一個重要來源是商業稅。為了方便獲取商稅，政府建立一個層層密密的徵收網路，從汴梁到地方的草市村市，都設立都稅務、商稅院、商稅務等，「凡州縣皆置務，關鎮亦或有之」（《宋史》卷一百八十六）。

據不完全統計，全國的稅務多達一千九百九十三處（戴靜華，《宋代商稅制度簡述》，轉引自漆俠《宋代經濟史》下冊），我們在〈清明上河圖〉中看到的這個稅務所，應當就是這一千九百多所中的其中一處。北宋由於稅務林立，「稅場太

「密」，有時幾十里內就會有數家稅務，商旅每過一次稅場，就要繳納一次過稅。宋仁宗時期，稅務存在嚴重的「征民不征商」的問題，大商人勾結權貴，以逃避稅務。因此限制全國市場的流通，讓商品局限在區域市場中。熙寧五年，在京的商稅院都歸市易司提舉管轄，《宋史》記載，熙寧七年下令減少都城門外數十種商品的稅務，錢不夠三十文的免除課稅。在此之前，「外城二十門皆責以課息，近令隨開、要分等，以檢捕獲失之數為賞罰；既而以歲旱，復有是命」（《宋史‧食貨下八》卷一百八十六）。減稅的一個重要原因，是熙寧六年（西元一○七三年）開始大旱，朝廷體恤百姓。我們能在門樓後的商稅務前面看到，官吏正在登記課稅兩宗大貨物，並沒有出現差役沿路攔截商旅，檢查隨行貨品，並勒令繳稅的場景。

按照北宋官員的任職慣例，在州縣監稅、監酒的財務小官，往往由被貶黜的朝廷官員來擔任。我們在圖中看到坐在條案前、拿著筆正在記錄的形象，或許是一位中過進士的選人（後補官員）。在熙寧年間上書和呈現〈流民圖〉以中傷王安石的鄭俠，就是監管安上門的選人。當然，安

上門處在汴梁外城，自然比草市中的監官品級高出不少。

而這位坐在門洞後的監官，他手下辦事的差役，多是由當地充當職役的第五等稅戶出人來承擔。這些充職役的差役，在熙寧頒行免役法之前，沒有報酬可拿，需要自己的家庭來承擔工作的費用，而實際上他們主要靠勒索商旅為生。熙寧變法之後，改差役為募役，原來輪流要到稅務所充當職役的稅戶，他們只需要繳納一定的免役錢，朝廷再拿這些錢去雇募人員專門來承擔收稅工作。

我們在〈清明上河圖〉中看到的稅務差役，都是拿著月錢的收稅役卒，因此，沒有必要盤剝商旅。所以，我們在畫家的筆下沒有看到猛虎般的酷吏形象。

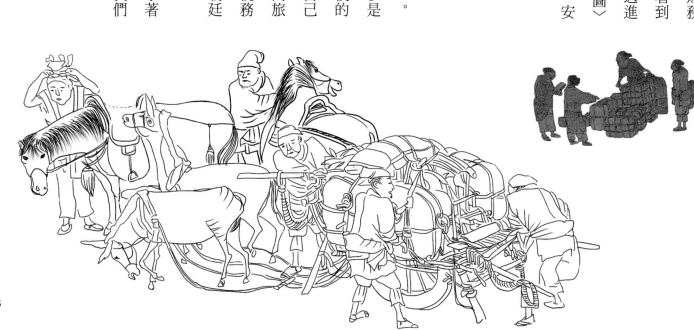

25

草市中的酒肉店

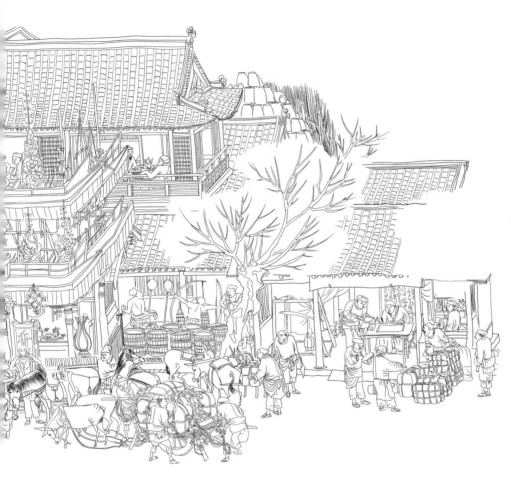

正如前文講解腳店時，所提到的宋代酒権制度，正店是獲取官府授權釀酒專賣的酒戶，它們的後臺一般都是有權貴背景的大商人和兼併大地主。

筆者想，這點即便在神宗朝熙寧變法時期，也不能改變，能透過投標獲得一個區域的釀酒專賣權，一定需要雄厚的財力和一定的政治背景。這點從孫羊正店（見上圖）的規模，和它彩樓歡門的裝飾豪華程度，店內的高朋滿座，以及後院高

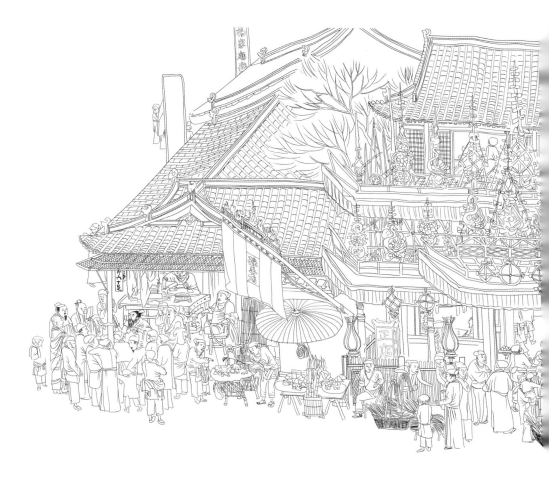

酒望子，寫著四個大字道：『河

籬前立著望杆，上面掛著一個

步，早見丁字路口一個大酒店，

快活林時，「又行不到三五十

松醉打蔣門神〉，說武松進得

《水滸傳》第二十九回〈武

外一些東西。

要引領大家從豪華之外看出另

一家店鋪。但筆者在這一小節中，

中描繪最多，也是最豪華的一

這是畫家在〈清明上河圖〉

們想要的答案。

高壘起的酒罈子，就能得到我

陽風月。』轉過來看時，門前一帶綠油欄杆，插著兩把銷金旗，每把上五個金字，寫道：『醉裡乾坤大，壺中日月長。』一壁廂肉案（賣肉的案子。亦指肉攤或肉店）、砧頭（即砧板）、操刀的家生，一壁廂蒸作饅頭，燒柴的廚灶。」

這裡對快活林酒店的描述，與我們在〈清明上河〉中看到的孫羊正店，除了有開封地方特色的彩樓歡門外，其他幾乎是相同的：望旗、望杆，以及門前的欄杆，最大的相同之處，是酒店的側廂都有一個肉鋪。

《水滸傳》最早來自宋人說書的話本，其描述的一些場景和風俗習慣，有著很大的真實性──有學者甚至用《水滸傳》、《三言二拍》（指中國明朝末年出版的五本古典白話小說，每部書都有四十卷，每卷為一個短篇小說，收錄的是宋元話本和明代擬話本）作為宋代經濟史研究的參考資料（漆俠，《三言二拍與宋史研究》，引自《知困集》）──說明這種規模、這樣形制的酒肉店，「歷史真實性」很高；而且它同時出現在話本小說和圖畫中，說明它在宋代現實社會中也是十分常見的存在。

在《水滸傳》第二十九回，一百零八將之一的施恩清楚交代，快活林酒肉店的地理位置：

「小弟此間（孟州）東門外（十四、五里）有一座市井，地名喚作快活林；但是山東、河北客商們都來那裡做買賣；有百十處大客店，三二十處賭坊、兌坊。往常時，小弟一者倚仗隨身本事，二者捉著營裡有八、九十個棄命囚徒，去那裡開著一個酒肉店，都分與眾店家和賭坊、兌坊裡。但有過路妓女之人，到那裡來時，先要來參見小弟，然後許他去趁食。」

這個位置與〈清明上河圖〉所反映的清明坊位置十分相似，都是在大城市東門之外十數里的市井、草市，有百十來家的大店鋪。

而且，更巧合的是，據《東京夢華錄》記載，在汴梁東城外也有一個地方叫快活林。此外，施恩開的快活林酒肉樓和〈清明上河圖〉中的孫羊正店，有不少相同之處，它們都是能將酒批發給眾店家的正店；〈清明上河圖〉中的孫羊正店門外掛著數盞梔子燈（見上圖），指示著酒樓內有提供妓女陪酒的服務，這也跟《水滸傳》中施恩所

說的一樣。

這就不得不引起我們做過多的聯想和推測，宋人話本中的快活林，是否把汴梁城外的清明坊或快活林的草市，作為原型來創作的？或者說孟州城外的快活林也是「真實的存在」，只是複製汴梁城外的草市的規劃？當然，這只能是一種猜測。

但這樣一個猜測和對比，讓我們更加確信這樣一個事實：〈清明上河圖〉所描繪的場景，就是大都市城外十數里的草市，而不是以前研究者所認為的汴梁城內和城牆外的一段場景。

其實，根據《東京夢華錄》記載，汴梁城內的酒樓無論是規模、格局，還是從熱鬧程度來看，都要比我們從〈清明上河圖〉中看到的更加高大上（指有品味、大氣、檔次）：

「凡京師酒店，門首皆縛彩樓歡門，唯任店入其門，一直主廊約百餘步，南北天井兩廊皆小合子，向晚燈燭熒煌，上下相照，濃妝妓女數百，聚於主廊檐面上，以待酒客呼喚，望之宛若神仙。

「北去楊樓，以北穿馬行街，東西兩巷，謂之大小貨行，皆工作伎巧所居。小貨行通雞兒

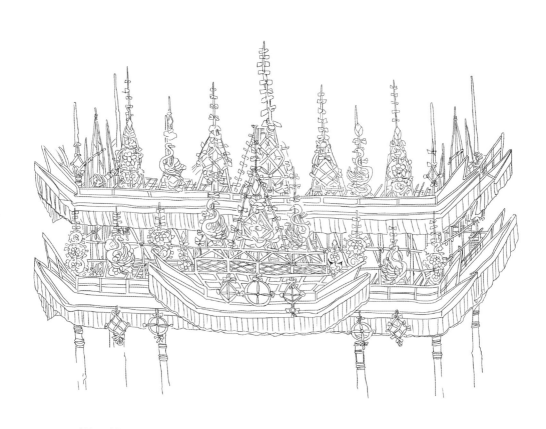

巷妓館，大貨行通箋紙店白礬樓，後改為豐樂樓，宣和間，更修三層相高，五樓相向，各有飛橋欄檻，明暗相通，珠簾繡額，燈燭晃耀，明開數日，每先到者賞金旗，過一兩夜，則已元夜，則金一瓦隴中皆置蓮燈一盞，內西樓後來禁人登眺，以第一層下視禁中，大抵諸酒肆瓦市，不以風雨寒暑，白晝通夜，駢闐如此……。」

比起汴梁城內的酒樓主廊深百餘步、濃妝妓女數百人的規模，我們在〈清明上河圖〉中看到的孫羊

正店，也只能是汴梁城外十數里草市中，酒肉店的「鄉巴佬」格局了。就連汴梁城內肉鋪的規模，也不是〈清明上河圖〉中草市的肉鋪可以相比的，從孟元老在《東京夢華錄》描繪的汴梁肉行排場，就可以看出兩者差異：

「坊巷橋市，皆有肉案，列三五人操刀，生熟肉從便索喚，闊切、片批、細抹、頓刀之類。

至晚即有燠爆熟食上市。凡買物不上數錢，得者是數。」

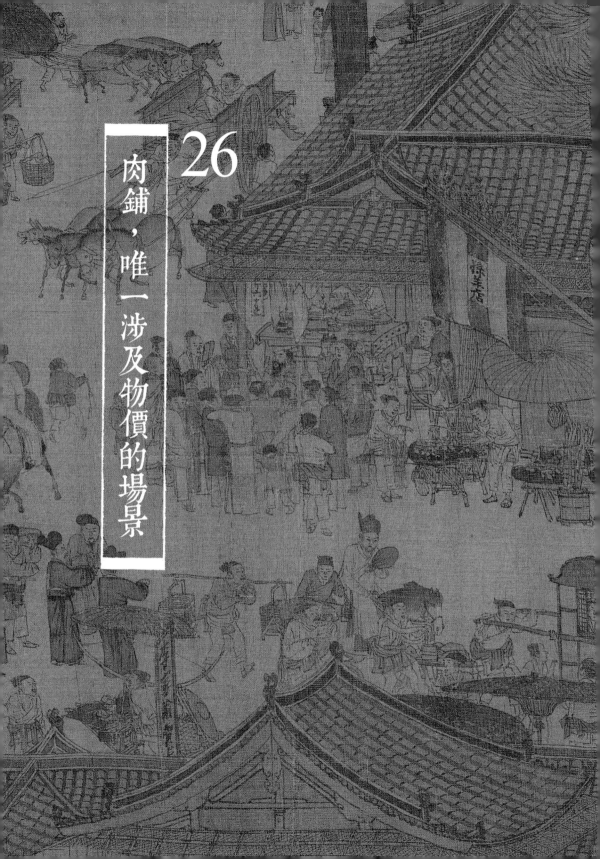

26

肉鋪，唯一涉及物價的場景

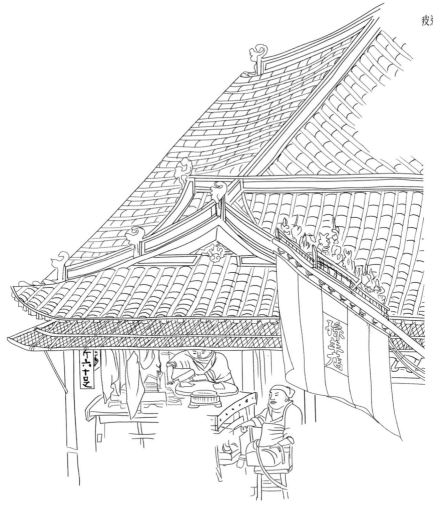

孫羊正店側面，是「一壁
廂肉案、砧頭、操刀的家生」
的肉鋪，屠夫正在肉案上忙碌
著，在他的右側，簷下懸掛著
牌價「口斤六十足」——這是
〈清明上河圖〉描繪的草市中，
唯一一處涉及物價的場景。

物價作為商品市場的重要
指標，就觀看者來說，具有重
要的指向性意義：對於關注社
會經濟的同時期觀看者而言，
註明價格的牌價，表明政令抑
制市場物價的直接效果；對於

後世研究者而言，這是一個重要時間段的指示符，我們只要找到歷史文獻中，關於北宋各個時期的羊肉價格，就能確定對於〈清明上河圖〉創作上的時間爭論。

可惜，歷史文獻中關於北宋羊肉價格的資料並不詳細，只有撲朔迷離的幾條訊息。

一條是見於宋人筆記，宋英宗治平四年（西元一○六七年）長安（今西安）的豬羊肉價格，每斤約三十文至四十文（《續資治通鑑長編》卷五百四十六）。長安與汴梁還是有一定的距離，物價應該也會存在不少的差別，地域性價差正是商品流通的重要動力。

另一條是熙寧七年的記載，是判官皮公弼向朝廷請示，募人從京畿以每斤一百三十錢的價格買羊（《續資治通鑑長編》卷二百五十六）。這條紀錄的前後文，是請示在沙苑（地名，位於陝西大荔縣）牧羊，所以結合前後文推測，每斤一百三十錢，應該是活的小羊羔的價格。而且比宰殺成年羊所獲羊肉價格高出不少，按今天的市場經驗推算，應該至少高在一倍以上。

所以，我們可以推斷〈清明上河圖〉肉鋪中所顯示的「口斤六十足」，極有可能就是熙寧年間，朝廷努力控制物價後，京畿地區的羊肉在京城外草市中的售價。

熙寧五年，朝廷在京師汴梁設立市易司後，又進一步在熙寧六年六月採納京師肉行徐中正

的要求「免行役錢」，頒布「免行條貫」，規定京師屠戶中下戶，共二十六戶，每年共出免行錢六百貫給官府，不再向官府直接繳納豬羊肉（《續資治通鑑長編》卷二百四十五）。

這樣做，其實減少官府和大商人盤剝中下戶肉行的機會，減低肉行的成本，肉自然可以穩定在一個合理的價位。

畫家在圖像中，有意記下羊肉這個汴梁城內外百姓主要的肉類食品的價格，其用意當然不是為了後世研究者，而留下一條重要的研究文獻，真正目的是讓那些不便到達京外的內廷中圖像觀看者，明察京城十數里之外的市場行情。

27

北宋的說書人

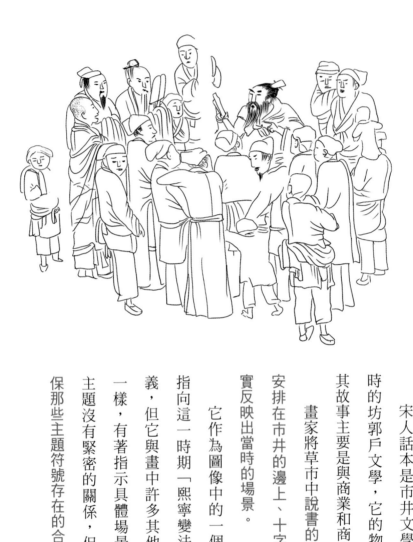

宋人話本是市井文學，也可以稱作當時的坊郭戶文學，它的物件就是坊郭戶，其故事主要是與商業和商人相關的事情。

畫家將草市中說書的場景（見上圖），安排在市井的邊上、十字街口的中心，真實反映出當時的場景。

它作為圖像中的一個符號，或許沒有指向這一時期「熙寧變法」背後的具體意義，但它與畫中許多其他「副符號」圖像一樣，有著指示具體場景的意義。它們跟主題沒有緊密的關係，但它們的出現，確保那些主題符號存在的合理性。

28

扇子，不是用來搧風，而是表身分

在〈清明上河圖〉前面畫面中，我
們能看到，正追趕驚馬的隨從，手中有
一把扇子。到了這個十字街口，能看到
一個儒生官員模樣的人，拿著一面圓形
扇子，在兩個隨從引路牽馬的陪同下，
坐在高頭大馬上穿過街路中央。迎面走
來一個身著深袍的儒生和他的童子，儒
生手中也拿著一面圓形的扇子，他高高
舉起扇面以遮住自己的面容（見上圖）。

從他的舉動可以推測，他應該不想
與對面過來騎馬的官員相見。宋人邵博
在《聞見後錄》記載一個故事，與我們
在畫面中看到的場景一般無二：「晁以

道言：當東坡盛時，李公麟至，為畫家廟像。後東坡南遷，公麟在京師遇蘇氏兩院子弟於途，以扇障面不一揖，其薄如此。故以道鄙之，盡棄平日所有公麟之畫於人（畫家李公麟在京師見到蘇軾被貶之後留在京師的子侄時，以扇遮面，薄情、不打招呼）。

可以肯定的是，扇子在〈清明上河圖〉中，不像一些研究者所指出的，是一個夏天的指示符號，它更多的是因一種身分和禮節性的要求而存在。

我們在〈清明上河圖〉看到的圓形扇面，差不多都是騎馬、有身分的人拿著，或其隨從幫忙拿著，所以它遠不是我們習慣用的宮扇和團扇，作用也不是用來搧風取涼那麼簡單。

其實，它另有一個雅致的名字叫便面，從《漢書・張敞傳》「自以便面拊馬」的顏師古注解中，我們知道「便面，所以障面，蓋扇之類也。不欲見人，以此自障面，則得其便，故曰便面，亦曰屏面」。

現在已經出土不少便面實物，它是一枚像小旗子一樣的半邊扇。最早的起源估計是用來遮擋馬的雙眼，以遮蔽陽光直射眼睛，或遮蔽一些能驚嚇到馬的實景。

宋人王得臣的筆記《塵史》，為我們提供更多的資訊：「熙寧間，因內瑤馬首以小扇障目，

後士大夫悉用夾青縑為大扇，或加以青囊盛之，用芘其景，至從兵有不能持之者。紹聖初中，詔禁止，遂不用」。

熙寧時期，宦官用一種小扇擋住馬的眼睛，目的估計就是防止馬受到外界景象的驚嚇而亂了皇帝的儀仗，後來士大夫也競相仿效。但有一點可以肯定，這種習慣並不是從北宋開始，根據《漢書》的記載，說明早在漢代就有便面。但王得臣的筆記提供一個更具體的資訊，就是在熙寧年間，士大夫所執的便面，多用一個青色的布囊包裹著，這與我們在圖中看到的一樣。用布袋裝著扇子，就完全失去扇子的作用，從而成為一種儀式的象徵。

這則筆記的末尾，還提供一個重要資訊：士大夫用布袋裝著扇子，讓隨從幫忙拿著的儀式，在宋神宗的兒子宋哲宗上位理政時（紹聖初年），就下詔禁止了。於是，畫面中的扇子又可以成為一個時間的指示符號，雖然它不能指示為夏季，但它說明〈清明上河圖〉中出現的便面，應該是在宋哲宗頒布禁令之前，而不是以往研究者認為的〈清明上河圖〉創作於宋徽宗時期。

29

王員外家的邸店

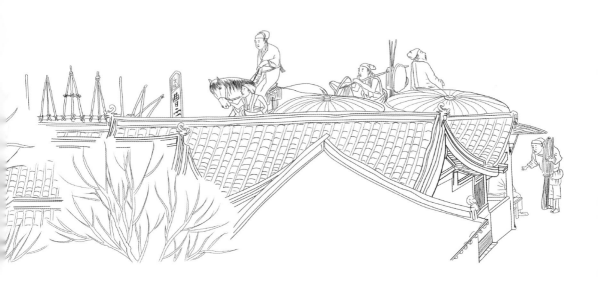

在熱鬧的孫羊正店對面，是兩家可以

「久住」的邸店，也就是我們現在所熟知的

旅店。與熱鬧喧嘩的孫羊正店相比，街這邊

清靜了很多。

一家的招牌寫著「久住・王員外家」

（見上圖最左邊），另據宋人袁褧《楓窗小

牘》的記載，虹橋有王家花園，說明在虹橋

附近有王姓大戶人家，他們在虹橋附近的商

業繁華區「開店停客」，也是很自然的事；

另一家的招牌被屋簷擋住下半，只能看見

「久住・曹二○○」幾個字（見上圖右邊），

一個騎馬的書生模樣客人在馬弁協助下，正

走向這家邸店，在他們的身後是一個挑著一

副行李擔子的腳夫，他們應該是遠道而來參加京師科考的士子。在王員外家邸店的二樓裡，另一個書生租下整個房間（見上圖）。

透過二樓的窗戶，我們甚至可以看清楚牆上的書法條幅、書桌上的筆架書本、休息時的逍遙座椅，以及盥洗用具。整個場景給人一種感覺，這是一間處在鬧市中，卻十分適合讀書的安靜書房。

如果我們在下面的史料背景下，來研讀這個剛剛看到的圖像，就能更加明白這個位在熱鬧草市中的邸店如此清靜的原因。

根據日本學者宮澤知之的研究，他認為市易法的頒布和在京師汴梁的推行，其實是

打破以往的商業流通格局，即由原來的流通模式「客商—兼併家、邸店、牙人—鋪戶」，改變成新的流通格局「客商—市易司—市易司行人（在京鋪戶）」（轉引自久保田和男著作《宋代開封研究》）。

設立市易司時的出發點是「兼併抑壓」，就是打擊兼併大商人（富人大姓）對商業市場的壟斷，並讓政府掌握著物價控制權。顯然，在新的流通格局中，兼併大商人、邸店，以及過去行會中的牙人，已失去作為中間環節存在的價值。

王安石在熙寧五年與宋神宗對話的言論中，也直接表達目的：「今修市易法，即兼併之家，以至自來開店停客之人並牙人，又皆失職……即凡因新法失職者皆不足恤也」（《續資治通鑑長編》卷二百三十六，熙寧五年閏七月丙辰）。也就是透過市易法使兼併之家失業。王安石所說的「開店停

客」之人，就是邸店的老闆。

在汴梁城內開邸店的人大多是富人大姓、貴冑之家，在王安石看來，邸店歇業關門是不值得同情和體恤的，因他們本身就是兼併大商人，往往是擾亂京師市場，抬高物價的根源。

他在同一場合還向宋神宗列舉了幾個實例來說明。從下面具體的實例中，我們也可以看到一些問題，比如賣茶葉的商人，運送大宗的貨品來到京師尋求買家，他們首先拜會那些壟斷市場的行會、大商人，乞求他們的定價。而賣給他們的商品又不能定高價，滯留京師日久，費用自然也就高了，所以他們在賣給一些下戶這終端的店鋪時，就不得不抬高價格來彌補過高的費用。

如果朝廷設立的市易司在第一時間接手這進京的貨物，就能減少商家在京師的滯留時間，降低了商品成本，便可抑平商品在京師市場上的價格，讓朝廷和市民消費者同時獲利。商人在京師滯留的時間減少，自然會致使邸店的生意冷清下來，甚至不得不閉門歇業。在王安石看來，這種開店停客之人失業，正是頒行市易法的直接成果。

我們在〈清明上河圖〉中看到的兩家位於京師城外草市邸店，雖然情況不會完全與汴梁城

內的邸店相同，但除了發現兩個書生模樣的人入住之外，卻沒有看到商賈在邸店前的身影，讓鬧市中的邸店成了一個清靜的、可以溫書備考的好地方，其圖像背後的符號意義，當時的圖像觀看者自然能立即體會，但容易被今天的圖像觀看者忽視。

30

沒有買賣的解庫

在圍著數十個儒生和士大夫打扮的涼棚後面，與涼棚下的熱鬧形成鮮明對照的，是一家死氣沉沉的店鋪（見上圖）。從敞開的大門中，我們可以看到室內空空的條案和長條凳，門外還擺放著一個做工考究的木桶，門的兩側擺放著兩扇製作十分精良的移動隔板──現在在福建龍海月港古城裡，還保留這種隔板，但多是用楠竹製作而成，當地稱「竹隔仔」。

這一習俗，據說是朱熹在漳州任知州時宣導的，所以又名「文公簾」。它應該就是汴梁流傳的舊制，其作用就是遮蔽一定範圍內的視線，而又不影響室內的採光和通風──比較〈清明上河圖〉中一些茶舍酒肆的簡單隔板，製作如此精良

的隔板，顯示出這家店鋪的財力。畫家也精細的描畫出隔板周邊的花邊，但店內外空無一人，這也是〈清明上河圖〉所描繪的近百家店鋪中，唯一沒有人的一家店鋪。這應該不是畫家的疏忽，其中必有某種用意。

從這家店鋪屋簷下所挑出的一個方形招牌中，用公正的楷書書寫一個「解」字來看，可以推測這是一家「解庫」。解庫也稱「質庫」，就是後來大家熟知的當鋪，往往是人沒錢而又需要資金時，可以典當自身有價值的財產，來解燃眉之急的地方。根據南宋人吳曾的筆記《能改齋漫錄》記載：「江北人謂以物質錢為解庫，江南人謂為質庫，然自南朝已如此」。當時的江北人稱其為解庫，江南人稱其為質庫，解庫在南朝時期就已經存在了。

我們在流傳下來的宋話本中，也能看到質庫、解庫互用。

例如，《喻世明言》中的〈宋四公大鬧禁魂張〉，說的是北宋初期京師汴梁的故事，故事中，被主人公宋四公等四個江湖盜賊捉弄的禁魂張員外，就是一家解庫的老闆。他們將從大王府中偷出來的錢和價值萬貫的玉帶，差人到張員外的解庫中典當，「把這條帶去禁魂張員外解庫裡去解錢，這帶是無價之寶，只要解他三百貫」。

另一個例子是《醒世恒言》中的〈鄭節使立功神臂弓〉，故事中幫助鄭節使的張俊卿員外，也是汴梁城中的一個大財主，他在自家宅子前分別開了一家金銀鋪和一家質庫。宋話本中的解庫都是生意十分興隆的大買賣，店內都安排多個主管，而且還有當值的雜役等，不像我們在〈清明上河圖〉中看到的這般冷清。

如果我們對照下面這段轉錄自《神宗日錄》的史料，來看這個門可羅雀的解庫，或許能明白畫家的用意和畫面中所呈現的歷史實景。

甲申，金部員外郎、檢正中書戶房公事呂嘉問兼提舉市易司。王安石言：「近京師大姓多止開質庫，市易摧兼併之效，似可見方，當更修法制驅之，使就平理。」上言：「均無貧固善，但此事難爾。」安石曰：「秦能兼六國，然不能制兼併，反為寡婦清築台。蓋自秦以來，未嘗有摧制兼併之術，以至今日。臣以為苟能摧制兼併，理財則合與須與，不患無財。」

——《續資治通鑑長編》卷二百六十二，熙寧八年四月

王安石是江南人，他習慣將汴梁的解庫稱作質庫。他說現在京師的大商人多只能開質庫了，這是在誇口市易法推行兩年來，新法所取得的成效。熙寧六年頒布的市易法是熙寧變法時期頒布的諸多法令中，爭議最大的一項法令，該法令後來直接導了王安石的兩次罷相和最終離開權力中心。

推行市易法的其中一個主要目的，就是朝廷成立市易司，直接由政府出資控制市場中的商品流通，再以合理的價格買進賣出，從而抑制大商人壟斷商品市場；其次是徵收免行錢，也是針對那些在權貴庇護下的大商人，使他們既不能逃避這一筆稅錢，又不能再依靠權勢來欺壓其他行戶。

在王安石與宋神宗的這段對話中，也道出了王安石推行市易法的初衷，就是要抑制大商人、大地主的兼併，而最終讓國家的財政收入富足起來；一心惦記富國強兵、關心變法成效，而此時仍處在猶豫狀態的宋神宗，所言不多，卻道出自己的擔心：能均貧富而沒有窮人受苦，實在很理想，但這個目標不容易實現呀。

解庫的生意不需要買進賣出商品，只需要大量的資本。在朝廷成立市易司控制市場中的商

品流通後，確實只有解庫這樣的買賣，適合有大資本的商人來從事。以往需要靠借高利貸或典

當籌錢，來繳納高額行例錢的城市低下層坊郭戶和農戶，現在在新法的恩惠下，可以透過市易

司借到低息貸款；在街市上販賣果瓜之類的小商品，市易司則「逐日差官就彼監賣，分取牙利」

（文彥博，《文潞公集》卷二十）。貧苦的坊郭戶和周邊的農戶在市易司的資助下進入市場，

一方面透過買賣獲利，另一方面免去了高利貸的風險。

而且，對於市場而言，消費者可以買到更加實惠的商品，是一個理想的市場運行模式。在

這種模式下，自然不再需要靠壓榨和欺騙而獲利的解庫了。畫家在〈清明上河圖〉中所描繪的

冷清解庫形象，也就是宋神宗口中所說的目標「均無貧」。

市易法的推行，最早的靈感來自秦鳳路經略司王韶的建議──王韶這位進士及第的文人，

一生志在為大宋王朝收復被西夏占領的西北土地。熙寧元年，因上《平戎策》，提出的「收復

河湟，招撫羌族，孤立西夏」方略，為宋神宗所重用，被任命為秦鳳路經略司機宜文字。

後來，他率軍擊潰羌人、西夏的軍隊，不但收復熙、河、洮、岷、宕、亹等五州，還拓邊

二千餘里，對西夏國土形成包圍之勢，史稱「熙河開邊」，成為積弱積貧的北宋，歷史上少見

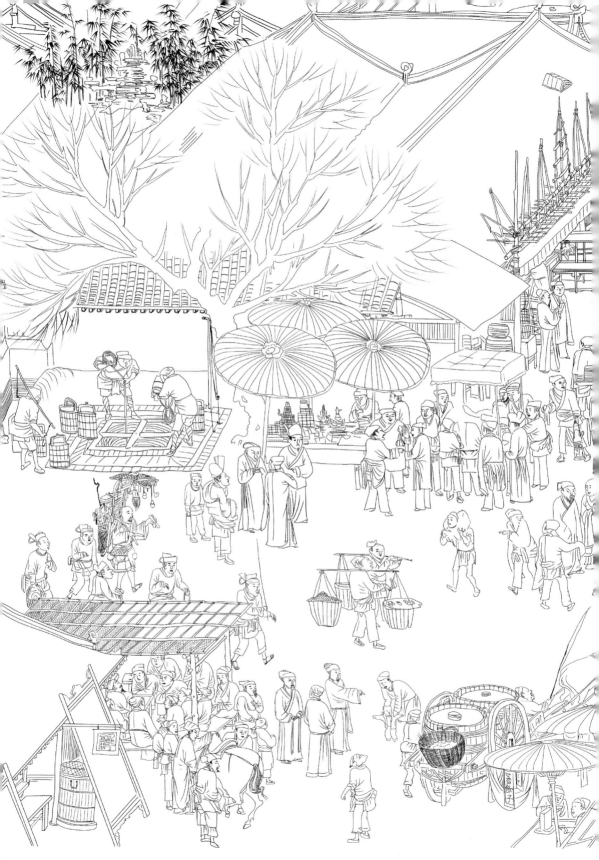

的開疆拓土的軍事活動。他本應該成為北宋歷史上與范仲淹、狄青齊名的軍事家，只因是熙寧變法的改革派而被後世所忽視，甚至成為北宋歷史的「罪人」，他所開邊的土地也被司馬光、高太后等人拱手讓給了西夏——熙寧三年，王韶看到沿邊貿易興旺，利益卻全被大商人攫取，遂提出建議，「欲於本路置市易司，借官錢為本，稍籠商賈之利」（《宋會要輯稿》食貨三七之一四），這是市易法的開端。

熙寧五年三月，名叫魏繼宗自稱草民的人上書稱，京師的大商人壟斷商品、操控物價，低價買進、囤積居奇，待商品匱乏時再高價賣出，害外地商旅無利可圖，不願意輸送貨品來京師，而城中百姓民不聊生、叫苦不迭。他希望朝廷出面，像建立常平倉一樣設立常平市易司，平價買進再平價賣出市民需要的日常必需品，以此來抑制大商人的兼併和壟斷，穩定市場物價。

變法派在變法第一階段中，阻擋反對派對青苗法、免役法的進攻，而獲得勝利之後，馬上採納魏繼宗的建議，在汴梁設立了市易司。朝廷出資一百萬貫作為京師市易司的本錢，並邀請魏繼宗，以及一些商行的商人，作為監官來參與這份工作，另招納原來京師的行人和牙人，充當市易司的行人和牙人，負責貨物的買進賣出——歷史上第一個國營的百貨總公司正式開業。

熙寧六年繼續推行了免行條貫，以往官府衙門所需要的很多物品，多由諸商行攤派供應，由於「官司上下須索」，諸行花費的實際上比他們應該繳納的多出十數倍；而大商人往往會利用手中的權力，將這種攤派轉移到中下等商人身上，這種無償的壓榨，讓中下等的商人苦不堪言。免行條貫打破原來實物對官司的供應，視商家的「利入（經濟收益）厚薄」，繳納一定數額的免行錢即可。各行的免行錢按照上、中、下三等進行區分，一些小本生意免收免行錢。

這個新規狠狠的打擊跟權貴有密切聯繫的大商人的利益，他們不但不能像以前一樣不繳納實物給官司，現在反而要根據資產的多寡，比中下等的商人多繳免行錢。

推行市易法所損害的商人的利益，自然比青苗法讓他們失去了放高利貸獲取利益的損害更大，他們自然開始另一輪更猛烈的反擊。因為它牽涉太多人的利益：大商人、官僚士大夫、皇親國戚，甚至宦官。宋神宗妻子向皇后的父親向經，本身就是「影占（虛占人戶或田產，使逃避賦役、稅收）行人」從中漁利的權貴；曹太后的弟弟曹佾，也是多次與商人勾結從中漁利，被市易司揭發；宦官以往則可以在宮廷用品的買辦中，向商人勒索和收取賄賂，但現在這些財路都斷了。於是，這些人結成聯盟，結成一個從宮內到朝廷、從朝廷到地方的攻勢網路，使變

法派遭受內外夾攻。

從宋代的文獻中也可以看出來，在諸法中，正是市易法受到全方位的攻擊。而宋神宗對於市易法的擔憂也是最多的，他再三詢問王安石其中的細則是否妥當，並背著王安石暗中安排曾布調查市易司的提舉官呂嘉問，從而為變法派內部的分化埋下了隱患。

31

被宋神宗點名的「提茶瓶小哥」

在市易法被質疑和聲討的過程中，一位被宋神宗點名的「提茶瓶小哥」，出現在〈清明上河圖〉的畫面中。他正走在孫羊正店前的十字街口擁擠的人群中，頭帶著方巾，身著褐色長袍，長袍下擺被卷起來繫在腰間，左手提著一個可攜式的爐子，上面放著茶壺，右手執著一副快板（見下圖），正歡快的沿街叫賣著自己手中的熱茶。

這位提茶瓶的小哥，先是出現在鄭俠的奏章中。鄭俠是在南城的安上門做門監的小官，他除了用〈流民圖〉、〈正直君子社稷之臣事業圖〉、〈邪曲小人容悅之臣事業圖〉來反對變法，中傷王安石等一干變法重臣外，還在朝中一些大臣的暗示下越級上書，稱自從變法頒布免行錢政令後，市易司就規定各色行人如不「詣（拜訪、進見上級或長輩）官投行（參加商行）」，均不得在市場中買賣，於是「市師如街市提水瓶者，必投充茶行，負水、擔粥以至麻鞋、頭髮之屬，無敢不投行者」（鄭俠，《西塘先生

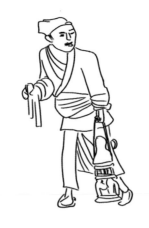

文集》卷一）。宋神宗看到奏摺後，當面質問王安石，市易司是否向提茶瓶的小哥收錢了。王安石一口否定有此事，並追問負責中書文字的副宰相馮京為什麼不說出實情。

曾在背後慫恿鄭俠的馮京心中有鬼，面對質問，只能說些模棱兩可的話，來敷衍了事。

上（宋神宗）問安石：「納免行錢如何？或云提湯餅人亦令出錢，有之乎？」

安石曰：「若有之，必經中書指揮，中書實無此文字。」

馮京曰：「聞後來如此細碎事都罷矣。」

安石曰：「馮京同僉書中書文字，皆所親見，

如何卻言聞？不知先來如何細碎收錢？後來如何都罷？若據臣所見，即從初措置如此，非後來方不收細碎事，不知馮京何所憑據有此奏對？其言『提湯餅亦令出錢』必有人⋯⋯。」

——《續資治通鑑長編》卷二百五十一

事實證明，提茶瓶小哥繳納免行錢純屬保守派捏造出來的，想以此來博取宋神宗的同情，干預實施市易法。

提茶瓶小哥的形象，在當時的汴梁城內的街市和城外的草市，應該是最常見的形象，也最有代表性，所以才會被鄭俠一干變法反對派提及。所以，提茶瓶的小哥必然在〈清明上河圖〉中出現。

但我們在這樣一個事件背景之下，來解讀這個形象，自然會做過多的聯想。不僅現今研究者會是這樣，就連當時北宋朝堂中的大臣、後宮的太后，一切能看到這張畫的眾人，在看到畫中提茶瓶小哥的歡快形象時，也會從各自的立場出發，來檢驗鄭俠上書所提到的現象的真實性

——這或許就是圖畫本身最基本的價值。

32

牙人——生意洽談成交的話事人

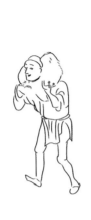

十字街口中間，在和尚與一個儒生的邊上，有兩個人身穿窄長袖短衫，他們倆側身而對，正交換著什麼資訊，又匆匆奔往各自的目標（見上圖），他們應該就是牙人，牙人的外衣右袖較長，便於雙方在衣袖裡捏指論價（蘇升乾，《清明上河讀宋朝》）。我們在前文交代過，朝廷設立市易司，向京師各商行招納牙人，充當官牙。他們在交易中發揮重要作用，能及時為官方提供重要的市場訊息。

其實牙人並不經營任何商業，他們的作用只是在買賣雙方之間傳遞買賣資訊，是生意洽談成交的話事人。據宋人筆記記載，他們稱謂由來，其實是一個錯別字約定俗成的用法：「今人謂駔儈為牙，本謂之互郎，主互市事也。唐人書『互』作『牙』，似『牙』字，因轉為牙」（孔平仲，《孔氏談苑》卷五）。

在時間就是商機的商品市場中，我們看到在整個圖畫中，除了趕路的腳夫外，他們是最行色匆匆的兩個人。

246

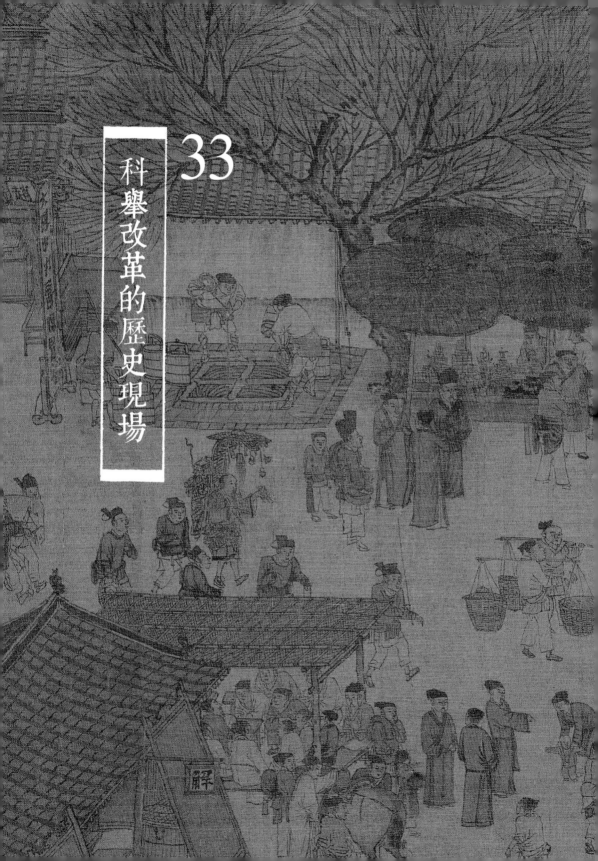

33

科舉改革的歷史現場

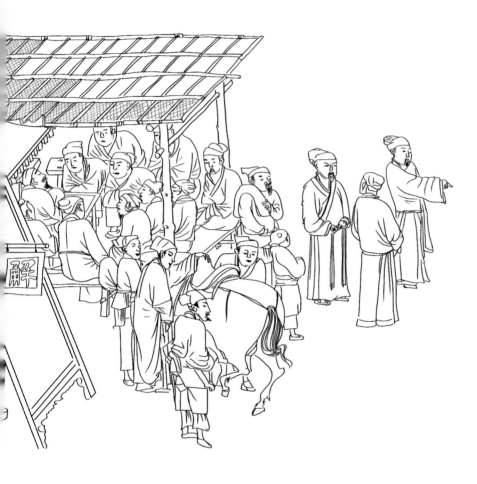

在解庫前面的涼棚下，一群儒生模樣的人圍著一個手拿便面的先生，他們拱手而坐，神態專注、態度虔誠，中間的先生仰著頭，半閉著眼睛，似乎正說到得意之處。還有一個儒生在兩個扈從的協助下，上馬準備離開，一個扈從一手拿著青囊包裹的便面，一手牽著馬的韁繩。上馬的青年儒生的前面，另有三個穿深色長袍的老年儒生，其中兩人正在交談，另一人抬起右手在招呼什麼（見上圖）。

該場景與孫羊正店肉鋪前說書的場景形成對比。歷來研究者對此各有不同解讀，有人說這同樣是一個說書場，只是說書的內容和聽眾，跟孫羊正店前的不同；有學者將該場景與後面的「解」字招牌結合起來，說這是「解命」現場，是眾科舉考生向一個算命先生求解科舉命運的場景（余輝，《隱憂與曲諫：〈清明上河圖〉解碼錄》）。

眾說不一，沒有定論。宋代科舉考生確實有考後向算命先生

問命的習慣，這樣的記載屢見於宋人筆記之中。王安石也認為這樣的卜筮（占卜）者最多時多達萬計（王安石，《王文公文集》卷三十二），但這些主要集中在大相國寺附近的繁華區。而且這樣一種占卜活動往往是私密的。我們從宋人筆記中所看到的記載，頂多是三兩好友結伴而行，不可能大家聚集在占卜師的前面，來「揭祕」自己的「身世命運」。所以，我們在圖像中所看到的場景，可能不是眾科舉考生集體算命，它在畫家的筆下必定另有用意。

熙寧變法在整頓官僚機構的同時，任用和選拔什麼樣的人來推行新法，就成了改革者需要思考和落實的一個重要問題。

為了籠絡支持變法的士大夫和地主階層人才，以及對改革能提出建設性意見的人才，朝廷改變以往的人才選拔和晉升的通道，一些小官員直接從基層調到上層機構中，讓他們成為變法的中堅力量，如呂惠卿、曾布、章惇等；一些民間的有用人才，也可以透過各種途徑直接進入政府部門中擔任要職，例如：「草澤人」魏繼宗就是因對市易法提出了建設性的意見，被直接任命參與市易司的工作；在公布農田水利法後，一些對新法頒布和推行有貢獻的人，或胥吏、農民、商人，甚至「罪廢者」紛紛上書發表觀點，談論農田水利事情，獻計獻策，有些還被委

以官職（《續資治通鑑長編》卷二百四十）。

藉由這種特殊方式吸納人才來支援和推行變法，效果畢竟有限。中國封建王朝選拔和任用人才的主要管道是科舉考試。王安石認為唐以來的科舉考試「困於無補之學」，是「以詩賦聲病取進士、記誦默寫試明經」，真正助於國家治理的人才，常因「聲律」之試，而被困於草野。

所以，變法派在熙寧四年擬就新的科舉考試辦法，並於熙寧八年六月，修成《三經新義》，由宋神宗向全國頒發，領之學官。王安石的新學正式成為國子監官方教科書，並成為科舉考試的權威內容範本——這被後世學者認定為中國科舉考試最重要的變革。

「變聲律為議論，變墨義為大義」，以經義取士，標誌著唐朝以來文章之學在科場統治的終結，結束士子「閉門學作詩賦，及其入官世事皆所不習」的狀況；同時成為此後近千年科舉考試中，以經義取士的既定模式，也是為後世詬病的「八股文」的發軔之處。

但變法派的出發點，是針對舊有的科舉考試不能滿足國家選拔有用的人才，尤其是在變法時期需要實用性人才。同時，在王安石看來，變更科舉考試只是革弊布新的一個開端，透過考試選拔變法支持者、執行者，為自己的隊伍補充新血，從而鉗制保守派對新法的攻擊。他沒有

想到這次變革讓科舉考試擺脫一個枷鎖後，又被套上了另一個枷鎖，當然這是後話。

改革科舉考試制度和內容之外，王安石還改制太學的設置和規模，並在太學之外建立武學、律學和醫學等經世實用之學。更規定這些經世實用之學必須安排實習演練，或市井見習，透過實操，讓這些學生真正成為對國家有用的人才。

回到〈清明上河圖〉的圖像中，我們看到這一群儒生在市井中，尤其是在最熱鬧的街路出現。他們突兀的存在，會不會是畫家有意用自己的畫筆，記錄熙寧年間這個「科舉改革的歷史現場」？

這樣於市井之旁的開放式教學現場，呈現給當時的圖像觀看者，讓他們看到一批批經世實用的人才在變革時代湧現──顯然對於圖像符號的具體指向，我們還需要更多的文獻和圖像資料作為參考，這裡只是筆者解讀的一種可能，亦是諸多解讀之一。與其他解讀不同的是，它被安放在一個具體的變革時代的語境之中，因為只有變革才能解釋它的「突兀」，筆者認為，或許這種解讀更接近畫家所要呈現的歷史真實。

和尚、道士上街攬生意

在正店的十字街口中心出現幾個僧人、道士，作為步入空門的清修人士，他們在最熱鬧的街道出場，以往並未引起研究者的注意，頂多將這一現象解讀為，宋代是實行儒釋道「三教合一」的社會。我們從圖像中也看到他們一起出現在道路中央。

這種解讀是表面的，顯然，僧人和道士作為社會人口構成的一部分，他們出現在街道上或許是偶然，但眾多的僧人和道士在街道駐足卻不是偶然，他們也不會是為了配合畫家完成〈清明上河圖〉而來到街上「擺拍」。

《東京夢華錄》有一段記載，為我們揭開了眾多道士、僧人佇立在熱鬧的十字路上的目的：「倘欲修整屋宇，泥補牆壁，生辰忌日，欲設齋僧尼道士，即早辰橋市街巷口，皆有木竹匠人，謂之雜貨工匠，必至雜作人夫，道士僧人，羅立會聚，候人請喚，謂之『羅齋』，竹木作料，亦有鋪席，磚瓦泥匠，隨手即就」。

原來這些僧人、道士和雜貨工匠一樣，一大早來到橋市街巷口是為了承攬生意，他們圍在一起站在熱鬧的街巷口，等人請喚，去承接「齋醮」法會活動。

在宋代，社會盛行各種稱作「醮」的宗教儀式活動，亦稱齋醮。宋代的齋醮是跟鬼神「溝

254

通」、實現祛災祈福目的的宗教法會，它有佛教，有道教，甚至有僧人和道士一起參與的大型齋醮，為了一個共同的目的：為委託者念經做法，祛災祈福。

據記載，宋真宗為了給次子趙祐治病，曾多次請道士和僧人共同設立齋醮，祈求祛病降福（《續資治通鑑長編》卷五十四）。宋代的齋醮工程相當浩大，費用也相當驚人。

宮廷設醮的費用自然不存在問題，而民間為了設立一次齋醮，往往要準備很長的時間，甚至數年。這樣花費巨大的齋醮儀式，對於僧人、道士來說，這是一筆不小的收入，所以他們才會和雜貨工匠一樣，一大早來到橋市街巷口，承接生意。

宋代的僧道戶有田產和廟產，他們積極參與商業活

動。同時，一些大的寺廟和道觀，還可就地開設廟市，出售寺廟生產和製作的貨品，如大相國寺定期開張的廟市，是當時東京汴梁最熱鬧的集市。僧道戶積極參與商業活動，為他們積累巨額的財富。在熙寧變法前，僧道戶免徭役和稅賦，王安石為了實現富國強兵的改革目標，自然不會放棄從積累巨額財富的僧道戶手中摳銀子。推行免役法，其中很重要的一條就是，僧道戶須根據財產多寡，來繳納助役錢。

如果從這樣一個角度來看，他們在圖中最熱鬧的十字街口的出場，既是畫家在草市中所捕捉到的真實歷史場景，而他們在〈清明上河圖〉中的呈現，又或許是一種有目的暗示：熙寧年間諸種新法施行中，僧道戶在場。與那些站在街中心等人請喚的僧人、道士不同，從街到街的左邊走來一個行腳僧，他苦行僧式的裝束（見下圖），保留唐代玄奘西遊取經時的風貌樣式，為北宋商業高度發達的市井增添一份不同的氣息。

35

高利潤的榷香

有一家香鋪位在孫羊正店側面，少見的是，除酒肆和酒樓，香鋪門前竟可看到跟酒樓一樣的歡門。

歡門的彩布上寫著一行字，可惜我們只能勉強看出「沉、丸、香鋪」等字，而豎著的招牌，則寫著「劉家上色沉檀棟香」（上圖為作者描繪版本，彩布上並無寫上「沉、丸、香鋪」，若想參考，可見上頁圖）。

根據《宋史·食貨志》記載：「香，宋之經費，茶、鹽、礬之外，唯香之為利博，故以官為市焉」。

香在宋代是高利潤的昂貴商品，政府實行專賣，由榷貨務（管理貿易和稅收的機構）統一管理、販售。榷貨務可以透過招商客戶，來分銷和代理，我們在〈清明上河圖〉中所看到的這家香鋪，則應是榷貨務管轄下的劉姓大戶代理的分銷店鋪。

36

禁軍最後才出場

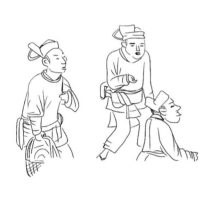

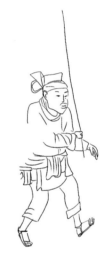

「用武開邊，復中國舊地，以成蓋世之功」（趙翼，《廿二史箚記》卷二十六）。強烈的功名之心，是宋神宗要求和支持變法的一個動因。而且，從王安石多次與宋神宗談論關於變法的歷史紀錄來看，民和兵都是他們談話的核心，所以在〈清明上河圖〉這樣一個重要的圖像中，怎麼可能沒有禁軍的出場？

繪畫創作者即便不是有意為之，禁軍作為北宋朝廷的中央軍隊，主要集中在京師汴梁，占當時汴梁人口的一一％（薛鳳旋，《〈清明上河圖〉與北宋城市化》）。雖然他們主要駐紮在內城和外城的軍營中，但這樣高的人口比例，即便在十

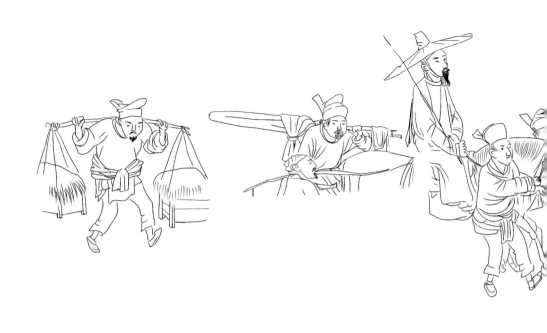

數里之外的草市，作為一種隨機的概率分布，也一定會被畫家捕獲到他們的身影。

在以往《清明上河圖》圖像的解讀研究中，都忽視了禁軍「在場」。

我們在《清明上河圖》畫作的末端，在「趙太丞家」診所門前的大街上，能見到一隊出行的人馬（見上圖）。其中，一位形態威嚴的官員頭戴寬邊斗笠，穿圓領的窄袖衫袍，端莊的騎在高頭大馬上，手中執著一根黑杖。透過對比其他宋代圖像，如現在我們能看到的宋代圖像：南宋劉松年的〈中興四將圖〉，以及蕭照的〈中興瑞應圖〉等，並另據服飾研究者的研究成果，現在可以清楚的推斷，這種圓領的窄袖衫袍是宋代高級

將官的日常著裝（張蓓蓓，《彬彬衣風磐千秋：宋代漢代服飾研究》）。由此可以確定，這位出城官員具有武官身分。

再看他的扈從隊伍，一人在前面執黑杖開道，導從（古時帝王、貴族、官僚出行時，前驅者稱導，後隨者稱從）四人，牽馬二人，扛傘一人，挑物二人，共有扈從十人。圖中扈從前面五人，頭上戴的都是卷腳襆頭（以巾裹頭，稱為代替冠帽約束長髮的頭巾），這與〈中興四將圖〉中，岳飛身後衛兵所戴的襆頭形制一致。此外，根據《東京夢華錄》記載，公主出嫁時所乘的轎子，也是由「紫衫卷腳襆頭」天武官禁軍抬著；《夢粱錄》記載郊禮從行儀式，「殿前班直（禁軍）頂兩腳曲襆頭」，可推論這種卷腳的襆頭，是宋代禁軍常用的襆頭形式。這種樣式完全可以區別〈清明上河圖〉中其他各色人員的襆頭，所以由此可以確定武將的扈從身分也是禁軍。

根據《宋史》武職官制記載，能擁有十人的扈從，武職官員應該是「捧日、天武、左右廂都指揮使、遙郡團練使」（《宋史·職官志》卷一百七十二）這樣的級別，或者以上。

捧日、天武，是禁軍中上四軍中的兩種；都指揮使，是他們的最高軍事指揮官；遙郡團練

使，則是一個虛職，不及從五品武官的榮譽貼職，一些禁軍中的將官常被封賜一個外郡某地團練使的頭銜，但並不擔任具體實職，由遙郡升為正職稱為「落階」，需要將官走馬上任。

回到〈清明上河圖〉中，畫家描繪這個出行隊伍，從他們的裝束和攜帶的行李可以推測，這不應是一次短途的出遊，而很有可能是禁軍中的都指揮使級別的將官到外地落階，或擔任新的職務。北宋當時熟悉宋神宗時期軍制變革的圖像觀看者，一定能從這支最後出場的禁軍隊伍圖像中，比現今圖像觀看者捕捉到更多資訊。

宋神宗時期最重要的軍事變革，除了保甲法，就是「將兵法」。

將兵法是針對北宋中葉以來，禁軍的驕惰腐朽、不堪征戰的現狀，於熙寧年間提出的新法的一部分，它也是北宋朝廷寄以改變積弱現狀的希望所在。

宋太祖在建國之初，為了杜絕陳橋兵變、黃袍加身，發生在其他帶兵將軍身上，他制定了一系列的軍事改革措施，其中一條就是「更戍法」。

所謂的更戍法，就是指朝廷分離帶兵將官與士兵，一個將軍駐守一個地方，中央軍隊也就是禁軍，主要駐紮在京師汴梁，需要駐防戍邊時，再由樞密使派遣軍兵到各個駐地，並且隔一

段時間就輪防一次，致使將不識兵，兵不識將，士兵在路途上疲於奔波，荒於訓練；而且，軍官的等級高低與軍官的帶兵數量和品質直接掛鉤，遇到對敵作戰時，職位低的軍官帶著弱兵先上，而職位高的將官「各據精兵，逗遛不進」（徐度，《卻掃編》卷上），所以宋軍即使在面對相對弱小的西夏軍時，也屢致挫敗。

後來，范仲淹鎮守延州（今延安）時，發現這種制度的弊端，將自己手下的一萬八千人分成六隊，不按軍官等級高低分配，每隊選派路分都監和駐泊都監各一人，來監教人馬，在諸將之下又選派一名使臣指揮負責日常訓練，分批次訓練，一年之後，皆成精兵。

後來，朝廷基於范仲淹的變革實踐來完善推出將兵法。改禁軍編制為將、部、隊三級，全國總共九十二將。每將三千人，設置主將和副將各一人，負責操練軍隊，「使兵知其將，將練其士，平居知有訓厲而無番戍之勞」（《宋史・兵志》卷一百八十八）。

主將和副將的選拔，也有嚴格的標準，「凡將、副皆選內殿崇班以上、嘗歷戰陳、親民者充，且詔監司奏舉」（《宋史・兵志》卷一百八十八）。據《宋史》記載，首先是由總負責一路兵民事情的經略安撫司經略安撫使主導，他負責挑出合適的主將、副將人選，再上報朝

264

廷由皇帝核准上任，或者駁回另選他人。皇帝有時候也會親自安排人選，如元豐元年，涇原路經略使蔡延慶上奏，準備安排劉惟吉、張之諫充任本路的第二、第三將主將，被宋神宗駁回，而由他改差榮州團練使劉惟吉充任涇原路鈐轄，兼任第二將主將（《續資治通鑑長編》卷二百九十一）。

所以，在圖像中我們看到的這支禁軍將官出行的隊伍，也是有可能由皇上欽點全國九十二將中的某一將，去擔任主將或副將。當然，這只是筆者基於史料和圖像雙重物件上的猜測，它具體的真相，永遠的被掩蓋在歷史的塵埃之下。

回過頭看整張畫作，汴河上的船隻載著從各地聚集而來的漕糧、木炭、鹽茶、香料、錦帛等貨物，以及官員、遊客，他們通過虹橋正湧向京師汴梁；虹橋上的橋市和清明坊的街市人來人往，以及門庭若市的酒樓、食店等店鋪，十分熱鬧，如果這些是象徵「富民」的財富正滾向京師汴梁的朝堂，那麼，這隊從京師汴梁出發、與他們反向而行的禁軍隊伍，在這個圖像的場景中與人民相遇，絕非偶然。它是另一個重要視覺符號的存在，指示著「強兵」的希望。

「意義」的歷史語境，已經遠離今天的我們，而當時的圖像觀看者卻完全可以沉浸在圖像

符號的意義之中，他們看到了更多。但他們中間的一些人，在宋神宗和王安石相繼離世，新法被推翻之後，〈清明上河圖〉背後的意義一直諱莫如深，以至於在北宋所有的史料中都找不到一絲存在的痕跡。雖然它僥倖的流傳下來，卻成了一張被抹去其本來「意義」的北宋風俗畫。

附錄

〈清明上河圖〉的五個W

1. 「清明上河」，到底是指什麼？

如何準確理解〈清明上河圖〉的「名（名詞、名稱）」，本身就是一個使後人困惑的問題。

名，本來是對應著「實」、「實物」，是「實」的抽象和概念化的存在。〈清明上河圖〉是實際存在的作品，它就收藏在今天北京故宮博物院中，按理說，我們不需要借助概念化的「名」來解讀這個作品，〈清明上河圖〉就在那裡，我們可以直接看它、感受它、理解它。

這麼做並沒有什麼問題，我們現在看任何畫作時，確實都這樣做。我們直接從作品中感受到一些重要的資訊，進而產生某種感受，或者說是觀看圖像應該給予我們的感受。

但「實（物）」所誕生和反映的時代，與我們相距近千年，它對我們來說很陌生且存在隔閡。我們因此覺得有些無助，於是又轉向「名」，希望能從這裡得到我們想要的資訊。可惜，「言不盡意」，語言一旦離開具體的語境，便會產生歧義。

〈清明上河圖〉也是這樣，「清明」指什麼？「上河」又指什麼？不同的人有不同的解

讀。大致上，目前的研究者會將「清明」解讀成三種可能，如下頁導圖所示，一種是名詞，另一種是形容詞。而清明作為名詞時，又分為兩種，作為時間名詞的清明節和作為地點名詞的清明坊；作為形容詞時，則被解讀為清明盛世和盛世的清明。

為什麼會解讀成清明節？

筆者認為不外乎是以下幾種可能：解讀者在畫面中看到的是早春的景象；貌似上墳歸來的隊伍；汴河在清明節後開河；漕運隊伍到達汴京，開始了一年中漕運忙碌的時節。

這些確實是我們在畫面中可以看到的，尤其畫作的開頭，作者用郭熙在〈早春圖〉中的畫法，為我們營造了一幅早春的氛圍：遠處被霧靄籠罩的原野；剛剛抽綠的楊柳；還光著「蟹爪枝」和「鹿角枝」的寒林樹杈；一隊貌似從更遠的地方上墳歸來的騎馬和抬轎的回城隊伍，在轎的周圍插滿花枝。這些和我們從孟元老的《東京夢華錄》中讀到的，關於北宋汴梁清明時節的習俗，相似度是如此的高。

我們還在畫的前部分──街道快要出畫面邊沿的遠端──看到一家王家紙馬店。所有的這一切似乎都在說明，這幅畫反映的就是汴河周邊清明時節的景象。此外，〈清明上河圖〉後面

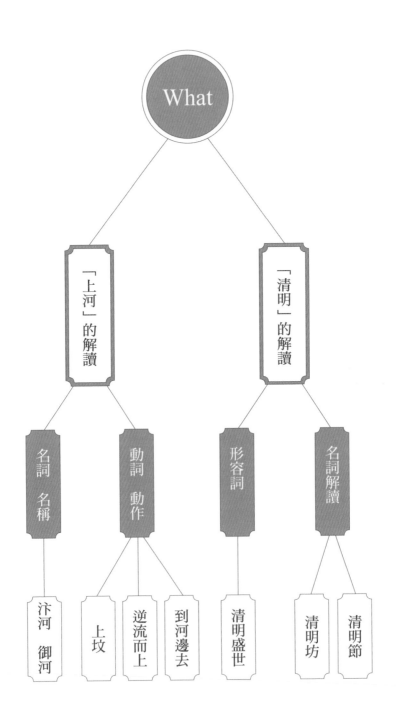

的第一個題跋——這個提供了唯一關於作者張擇端個人資訊的文獻——書寫於清明節後一日，似乎也在引導我們做這樣的猜想，這難道是巧合嗎？

但是，也有學者指出，在畫面中還存在許多不是清明時節的東西，如北宋的清明節與寒食節的最後一天不能動火，全民都要食涼食，然而，我們卻在畫面中看到不少生火的爐灶；另外，畫面中能看到了不少光腳和光著膀子，或穿著夏季汗褂的販夫走卒們，如果把清明解讀成清明節，那麼，這些畫面並不符合實際狀況。北宋末期時，亞洲大陸正好面臨寒冬季，也就是說，北宋時期的汴梁冬季要比現在冷很多，即便是在早春的清明時節，也不可能穿汗褂上街、趴在地上睡覺。還有更細心的學者指出一些更具體的細節來說明，〈清明上河圖〉中有只出現在秋天的事物。

這使我們感到困惑。「清明」到底是不是指「清明節」？

元代、明代有一種通行的看法：清明，是清明盛世。從畫面中，我們最容易感受到的，其實就是一片盛世繁榮的景象，各處無不是在歌頌當時社會的清明政治。

這種畫面給予人的感覺是顯然易見的，也是最初看到這張畫時的第一感受。看畫的第一感

受是最直接的，也往往最準確。

按理說，一幅優秀的風俗畫藝術品就應該是這樣：讓觀看者去感受，而不是讓觀看者感到困惑，逼迫思考。筆者相信〈清明上河圖〉也是這樣的作品，觀眾第一眼感受到的氣息，就是畫家所要表達的氣息。而所謂畫面中所隱含的「九大危機」和「十大衝突」等，則都應該是後世學者們的過度解讀。

畫面的氣息確實是「清明盛世」，但畫家有必要這麼直白的說明，自己的畫是歌功頌德，拍某皇帝的馬屁嗎？再說用「清明」來形容「上河」也不妥當吧？

所以，就有了另外一種說法，清明就是清明坊。較早提出這個觀點的，是河南洛陽的孔憲易，他從《宋會要輯稿》中找到清明坊，是北宋時期汴梁城東最南端的一個坊名──這與汴河流出汴梁的位置相吻合。這個觀點有人贊同，也有人反對，到現在一些主流的研究者似乎都不怎麼提及這個觀點了。但筆者認為這個觀點相對於清明節和清明盛世或許更準確一些。為什麼？筆者後面會接著具體說明。

再說說對於「上河」的幾種解讀。對於「河」的理解幾乎沒有歧義，大家都認同是指貫通

汴梁、連接黃河與江南淮河的汴河。它是北宋都城汴梁的生命線，當時汴梁所需要的糧食和物資，絕大多數都要通過汴河這條經濟動脈來輸送，所以大家對這一點沒有不同的看法。

而「上」字，有研究者說上是尊稱，這麼一條重要的河，就應該有御河、上河等美稱。

另一種觀點是，上河就是到河邊去看水。上，指動作，如上街、上馬。而且，還有學者找到證據，說汴河在清明節開河這一天，市民多到河邊去觀景，看看開河的熱鬧。

這似乎很有道理。我們也從畫面中感受到北宋人這種愛看熱鬧的性格。飛虹橋的兩側擠滿看熱鬧的人，鼓樓前的平橋上兩側也擠滿看熱鬧的人，南側有人還在逗河中浮出水面的魚（見下頁圖）——一群熱愛生活的北宋人。但是，我們如果馬上認可這個觀點，又會覺得有點不妥。

全畫所繪八百多人，趴在橋邊看河景的不過數十人，所以還有七百多人表示不服，認為自己「被代表」了，所以不應該這麼表面的從人物動作才解釋上河，它應該還有另一層意思。

學者曹星原考究了「上」的古用法，並借鑑《舊唐書》、《新唐書》中的習慣用法，指出上河的意思就是逆流而上。要理解這一點，筆者需要補充汴河和宋代漕運的知識。

汴河是一條人工運河，連接了黃河和江南淮水、泗水等水文複雜的水系，它從隋唐以來，

就是將江南稻米運輸到北方政權中心的一條重要經濟動脈。但黃河水系與江南水系的落差較大，據沈括的《夢溪筆談》記載，從汴河流出汴梁的東水門到泗州，落差在六十四‧九五公尺。而且，汴河處在內陸，沒有可以借助航行的季風，所有在汴河逆流上行的船隻都沒有風帆，只有需要靠人拉纖牽引的桅杆，所以一個「上」字，能形象且生動的表現出汴河上的船隻逆流而上的艱辛。

而且，全幅作品三分之一的空間，都圍繞在汴河漕運，以及與漕運有關的商業活動。漕運與汴河是《清明上河圖》的一

個重心，所以上河應該是漕船在汴河中逆水而上的場景。

另外，就中國人自古以來的審美來說，視覺對稱和文字語言上的對偶，都是我們比較喜歡及需要遵循的規律。不論長輩替晚輩取名，還是創作者為自己作品中的人物起名或確定作品名稱，也都按照這樣一個原則，能追求對偶完美的，就一定讓它完美，這中間自然會多出一份美感，如《水滸傳》中王英的綽號是「矮腳虎」，他的老婆扈三娘定然要有一個「一丈青」（長黑蛇）這樣的綽號，才夠般配。地方和事物取名也是循著這樣的思維，有崇文，必

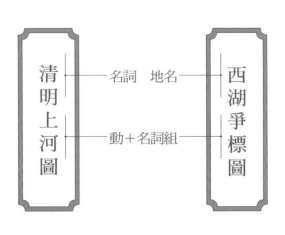

然有個宣武，這樣才夠端正。在這樣文化薰陶下的畫家張擇端，自然也會有這個思維的定式。

如上圖所示，我們將張擇端的兩幅作品的名稱放在一起，就一目瞭然，不再需要筆者過多的說明。前面兩個字是作為地名的名詞，後面兩個字是一組動名詞結構的片語，這樣理解〈清明上河圖〉和〈西湖爭標圖〉，才覺得兩者是一個畫家畫出來的。

透過這樣一個系統的分析，我們似乎清楚了〈清明上河圖〉，這個（作品）名的實際所指了。

2. 〈清明上河圖〉指的三種時間

其實,「時間」在中國畫中從來不是一個問題,尤其是有中國特色的手卷。理解中國畫本身包含在內的時間軸,就不會對繪畫中描繪某個時間點再產生爭論。

〈清明上河圖〉之所以存在季節之爭,筆者認為首先提出並思考這個問題的人,一定是不熟悉中國畫創作規律的「老外」,他們滿腦子是看〈最後的晚餐〉時,耶穌宣告「你們中間有人出賣了我」的特殊時刻,以及大衛將投石器放在肩上準備拋出的瞬間動作,這樣的一個思維定式,導致他們期待在〈清明上河圖〉中,也能看到這樣一個偉大的時刻。雖然這樣的人可能是研究中國畫的專家,但他終究是生活在中國畫語境之外的局外人。

他首先提出〈清明上河圖〉中的季節問題,於是時間也就成研究的主題。中國學者們被影響,於是開始思考〈清明上河圖〉中的季節問題,並從圖像中尋找能自圓其說的圖像證據,從而有了「清明節」和「秋景」之說。

中國畫從來就是「可遊、可居」，畫中人有時會多次出現在畫中不同的地方。畫面隱藏一條可以感知的時間線，畫中人隨著時間線在畫面中遊動的；看畫者在畫面之外，也存在這樣一個可遊動的時間線，隨著畫幅的逐漸展開與合上，其視線代替他的身體，讓他身臨其境，在畫面中移動，「身即山川而取之」。

所以，中國畫沒有西方繪畫那個固定的視點，而有一個會變動的視覺，繪畫者可以在一幅畫中畫出四季。山水畫如此，就連那些時空特徵不那麼突出的花鳥畫也是這樣。

唐代畫家兼詩人王維就曾畫過一張〈雪中芭蕉〉（芭蕉是夏季水果），你能說「安史之亂」後的唐朝季節反常嗎？所以，〈清明上河圖〉的季節，也不應是一個問題。

為了更好的理解這幅圖，我們可以做出這樣的一個假想：

從一個畫家的角度來看〈清明上河圖〉的時間問題，該作品不是在一天中畫出來的——筆者為親身體念而將〈清明上河圖〉臨摹一遍，即使利用電腦軟體和手繪板等一些便利的現代工具，也整整花費兩個多月。這才深切的體會到，張擇端在創作這幅作品時的艱辛，和所要花費的時間——從構思、創作、打稿、謄稿、描線到層層染色，還不包括繃絹等，這些只是基本工

作。若這些工作全由畫家一個人來處理，沒有一整年甚至更長的時間，是沒有辦法完成的。

我們可以設想畫家的創作過程：若畫家要紀實的畫下某個地域，他會選擇在某個時候，比如早春時節，來到他要畫的地方，並住下來——或許畫面中的某個身影就是畫家本人，因為無論是中國畫家還是西方畫家，他們都習慣性的將自己藏在作品中某個不顯眼的地方，來求得存在感——他首先要熟悉它大致的地理位置、河流走向、街道布局，以構思自己畫面的格局。

其次，畫家會仔細熟記建築的結構和船隻等，熟記他所要表達主體的物質結構和特色，他會在腦海中憑藉著自己非凡的視覺記憶，來銘記這一切；他甚至會隨身攜帶寫生的工具，將這些畫下來，回到室內後，再將這些圖像畫在一張張的草稿紙上，一段一段的畫，為後面在絹上謄稿做好準備。這樣一個主體框架在草稿中逐漸形成之後，畫面已經在他的腦海裡基本上構成了一個大致的布局，前面是郊外，它還籠罩在早春的霧靄之中，近處和畫面前半段是主角：汴河的河道和漕運的船隻——他要表現的第一個主題——以及沿著河道展開的街道，飛虹橋這個最抓眼球的形象，要安排在畫面的中心位置，它是畫面中的一個高潮，也是一個過渡，過了飛虹橋就進入鼓樓（望火樓）前的大街。

在這裡，汴河北去離開畫面，畫面的重心轉向他此次創作的另一個需要關心的場景：集市內的繁華商業場面。位在稅務所前的高高鼓樓，再次將畫面分割開，形成內外兩段空間，也讓畫面在這裡進入一個更加緊密的節奏中。此後，將自己所要表現的元素，巧妙的安放在畫面的街景中。

在這樣的一個構思後，估計時間已經是清明節後的一個多月了。畫家開始在街道上逡巡，尋求能入畫的人物和形象。這個工作很漫長，作者邊構思、邊尋找、邊記錄。這樣下來，時間已經進入夏季，許多身著夏裝的人物也就隨之進入畫家的草稿之中，草稿一天天的增多，人物也一天天的擠滿了畫面。

到了這時候，差不多可以在絹上謄寫線描稿了，這個工作完成後，已是秋天，眼看一年就要過去，需要提高畫作的進度。一些需要用界尺描畫的地方，為了加快進度，也只好徒手描線快速的畫完。

此外，為了將畫面中幾處空白的地方補上人物，畫家再次走向街道，此時一些酒肆已經掛上了秋季上「新酒」的幡子。中秋節臨近了，畫家在汴河的北岸看到一對老年夫妻，他們騎

在毛驢上正在趕路。為了抵禦河道邊的涼風，他們下意識的將自己身上的頭巾和衣服裹得更緊了。這一幕深深的映入畫家的腦海中，當他再次回到畫布前時，便毫不猶豫的將他們描繪在畫布的前端，讓他們從畫面走向遠方。當作者完成這一組人物時，深知這幅作品的所有構思差不多就完成了，餘下的工作就是一層層的在絹上染色。這個工作估計還需要兩個多月，但畫家可以離開現場，回去完成這些後續工作。

這一段構想是筆者從一個畫家的角度出發，繪畫的過程或許並不是這樣。有人甚至會反駁，中國古代畫家從來都不會從事現場寫生，他們都是靠著極強的視覺記憶力，來完成繪畫的創作。確實，古代畫家，尤其一些天才人物有著極強的視覺記憶能力，比如明代的董其昌就能在看過一張畫後，回去憑藉記憶將它默畫出來，而且讓人分不出哪個是真本、哪個是摹本；又如明代浙派畫家戴進，能憑藉視覺記憶，準確的默畫只見過一面的挑夫，並憑藉挑夫畫像將自己的行李找回來。

筆者確實相信這種天才的存在，但並不相信〈清明上河圖〉是這樣畫出來的，不相信畫家只用一天，就能將所有的場景和人物，像相機一樣的印在腦海中，然後慢慢的花費近一年時間

畫出來。所以，若明白這一點，我們還要討論〈清明上河圖〉到底是在描繪清明節的春景，還是在描繪秋景嗎？這樣的觀看只會暴露爭論者不熟悉中國繪畫創作。說一句調侃的話，〈清明上河圖〉不是一天畫出來的，所以它不會只記錄某一天的特殊時刻和場景。

季節雖不是問題，其實還有一個更大的問題在困擾著我們：〈清明上河圖〉創作的時代，這也是目前學術界爭論最大，也是最沒有把握和定論的一個問題。但一些官方資料卻傾向認為，〈清明上河圖〉繪製的是宋徽宗時期「豐亨豫大之世」的汴梁景象。其實這是不準確的。

學術界並沒有一個定論，也沒有更直接的證據來證明，〈清明上河圖〉反映的時代就是宋徽宗時期。目前，學術界幾個主要的觀點，如導圖所示，可以總結為五種可能：宋仁宗時期、宋神宗時期、宋徽宗時期，以及北宋之後的金國和南宋時期。

筆者認可的觀點，將在下文另辟一段來闡述。我們需要透過更多的分析，來給〈清明上河圖〉找到一個適合它誕生和存在的歷史大背景，也就是說，為它找到一個「合理的存在」理由。

但有一點可以肯定的是，〈清明上河圖〉所呈現的景象，反映出十一世紀末或十二世紀初北宋高度發達的商業文明。

282

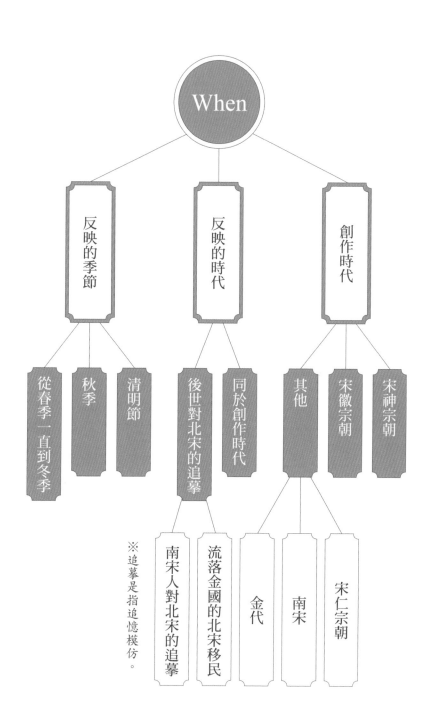

3. 清明指地名，它在哪裡?

我們在前文解讀〈清明上河圖〉的名稱時，講到清明被解讀為清明節和清明盛世，似有不妥，更可靠的解釋應該是地名：清明坊。這是筆者和少部分研究者的看法。更多和更加普遍的看法還有幾種。筆者認為有必要一一列舉，並說明這些看法所疏漏的地方。

為了說明〈清明上河圖〉所描繪的地方，我們先了解北宋時京師汴梁的內外城和汴河的地理位置。如圖所示，汴梁在皇城之外另有兩層城牆，分別稱作內城和外城。內城城牆在後周柴氏政權之前就已經存在，方圓二十餘里；外城則是後周柴氏在內城之外建的羅城（城牆外另修的環牆），宋初在後周的羅城基礎上翻建，加寬、加厚成為汴梁最重要的一道城防──外城，方圓四十餘里。

汴河從黃河的洛口開口引水入河道，從西北方向到

下
清明坊

相距 7 里

河

望火樓

草　市

飛紅橋

長亭

通淮水

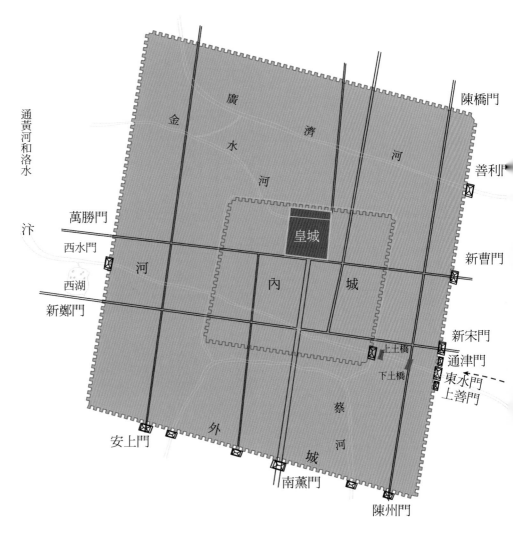

通黃河和洛水

通賈河和洛水

金

水

河

廣

濟

河

陳橋門

善利

萬勝門

汴

西水門

西湖

新鄭門

河

皇城

內

城

新曹門

新宋門

上土橋

下土橋

通津門

東水門
上善門

蔡

河

外

城

安上門

南薰門

陳州門

達汴梁，汴河從外城西面的西水門（河岸南北兩側另有大通門和宣澤門供行人、車馬通行）和內城的西角門子邊的水門流入汴梁，在流經汴梁當時最繁華的商業街區後，通過內城的東角門子邊的水門、外城的東水門（河岸南北兩側也各有一道上善門和通津門）流出汴梁，一直向東南而去。據沈括

實測，大約八百四十里又一百三十步，在江蘇泗水的地方，汴河與淮水相接，打通了南北相通的運輸主動脈。

汴河從東水門外七里至西水門，河上共有十三座橋。在東水門外七里的是一座飛虹橋，因橋沒有柱子，在兩岸由巨木利用力學原理搭建而成，再刷上紅漆等裝飾，宛如天上的飛虹，所以被稱為飛虹橋。

設置飛虹橋，是為了便於河道中的運輸船隻的通行，不至於使船隻在行駛過程中撞毀橋柱，也避免洪水沖擊橋柱而毀了橋梁，這種先進的技術是為了方便汴河的漕運，所以汴河上還有很多這樣的飛虹橋。而外城七里之外的飛虹橋，位置特殊，因為它是駛進汴梁最為重要的標志，所以這座飛虹橋又特稱虹橋。

從虹橋往西北入汴梁外城，在城外還有一座順成倉橋；進入東水門裡，先是一座便橋，緊接著是下土橋和上土橋，這兩座橋跟虹橋一樣是飛虹橋。過上土橋，就進入內城東角子門邊的水門，直接進入汴梁的中心商業區。

透過介紹，我們了解〈清明上河圖〉裡的飛虹橋，並不是外城外七里的地方特有，內城與

外城之間還有兩座這樣的橋，在汴河或汴河之外的其他河流中，也有這樣的橋梁。所以，單一的飛虹橋，不僅不能為我們確定〈清明上河圖〉所繪製的具體地理位置，反而帶來困難，因此成為今天研究者爭論的一個焦點。

如下頁圖所示，第一種觀點出來了，包括北京故宮介紹〈清明上河圖〉的官方資料也認為，其描繪的是，汴梁外城牆內至內城東角子門內的汴河兩岸的商業區。畫中的飛虹橋就是接近內城牆的上土橋，而我們在畫中看到類似城牆門樓的高建築，就是內城牆東側的角門子，畫面前端所描繪的郊外場景，則處於外城牆之內。

第二種觀點有著更廣泛的認同度（筆者綜合自己所閱讀的文獻得出的看法），認為畫中的郊外就是外城之外的郊外，飛虹橋是外城外七里的虹橋，而畫中類似城牆門樓的建築，就是外城的上善門（外城東水門南側的城門），還有幾種說法認為這是一個虛構的地方，在汴梁邊上找不到這樣一個準確的位置，這是汴梁之外某個城市的草市，北宋的手工業和商業高度發達，在全國各地均有可能存在著這樣繁華的草市和城郭。

筆者認同其中的一些觀點，認為在北宋這樣商業高度發達的時代，其他地方完全可能存在

Where

江南某個城市

汴梁外汴河上的草市和城郭

虛擬的地方

東京汴梁（開封）

地方商業活動場所，比如雲南縣

中小都市縣城

一個以汴梁為樣板的虛擬城市

一個理想化的城市

汴梁城外的清明坊

外城牆之外的城郊至外城之內的汴河兩岸商業區

外城牆之內至內城的汴河兩岸商業區

汴梁外城東郊的一坊

畫中的飛虹橋是東水門外七里的虹橋

畫中的城樓是外城東水站南側的上善門

畫中的飛虹橋是內城外的上土橋

畫中的城樓是內城東城牆的角門子

像這樣的商業交易場景。

而且，對照完成於南宋的《東京夢華錄》所記載的東京汴梁，我們會輕易的感覺出來，《東京夢華錄》記載汴梁的繁華程度，其實遠超在〈清明上河圖〉中能看到的。畫中還是過於簡單和單一，連《東京夢華錄》所陳述的繁華的十分之一，都沒有表現出來，因此筆者也產生過這樣一個認識：〈清明上河圖〉所繪的不是汴梁這個城市，而是汴河上其他某處的草市和城郭。這就像文學陳述技巧——一個微不足道的地方草市都這麼厲害了，那麼，作為首善之區的汴梁，其繁華就可想而知了。

後來，筆者糾偏自己的認識，認為〈清明上河圖〉的創作背後，隱藏一個重要的政治目的。

於是筆者改變自己的看法，認為這幅畫就是反映汴梁城外的場景。

但筆者還是不完全認同前面兩種主要的觀點，他們的認識和觀點存在著明顯的漏洞。

在筆者的論證之前，我們需要接受一種觀點的預設，〈清明上河圖〉畫的就是「歷史的真實」，它的出發點就是要表現一種真實，無論它的出發點是為了某種個人或政治目的——這是不容置疑的，它的創作背後一定隱藏著某種目的。

一旦我們認可這一點，我們就可以肯定這幅作品努力反映一種真實的歷史，它真實的記載某個地方的實景。

也只有這樣，我們才有繼續討論下去的必要。不然就像我們面對王維的〈雪中芭蕉〉，討論唐代的季節反常一樣可笑，文人的一時遣興之作，是不同於〈清明上河圖〉這樣花費創作者巨大心力的敘事性繪畫。

「中國歷史上的風俗畫、人物畫及故事畫在很大程度上進入了社會服務功能，參與了對社會問題的注釋、弘揚」（曹星原，《同舟共濟：〈清明上河圖〉與北宋社會的衝突妥協》）。

對於第一個觀點，筆者想指出的是，首先，我們沒有證據說明畫中的飛虹橋，到底是上土橋還是汴河上其他的飛虹橋。但是，我們可以指出的是，畫中那個類似城門樓的建築，不是內城東牆的角門子，而是一座孤立存在的鼓樓。北宋內城牆沿襲唐代汴州的城牆，它是節度使李勉所建，周長二十餘里。城牆建築是當時唐代一座重要的州城牆，史載，它的修建還引起了當時周邊割據藩鎮的恐懼。經歷五代十國的戰亂，在後周時期又多次加固。

到北宋時期，雖然有了外城這道主要的防禦屏障，但依然是皇城的第二道防禦屏障，從宋

太宗到宋神宗都有下詔修葺的記載。雖然在北宋晚期（主要是宋徽宗時期）疏於修葺，存在局部的坍塌現象，但到金代時期，內城依然還是一座完整的城牆。

圖中的門樓顯然不像外城城牆上的門樓，它的兩側雖然用土堆砌成為一個類似土城牆的樣子，但在它的上端，我們可以看出它並沒有延伸，而是在河邊戛然而止了，沒成為一座完整的城牆。

兩側的土堆倒是像有意堆砌起來以阻擋道路，不便商人通過的障礙，是為了方便門樓前的稅官收稅而臨時堆砌起來的路障。

城門樓上是一個人和一面大鼓，室內的地上鋪著氈子，牆上掛著卷軸的字畫，顯然這不是汴梁內城一個供守備用的某座城門樓。從後世的圖像資料中，我們可以發現在一般的中等縣城中，也能見到這種外形類似的建築，它在明清時期被稱為譙樓，也就是我們常說的鼓樓，如《武進陽湖縣誌》所示的譙樓（見下頁、二八七頁圖），但需要特別註明的是，〈清明上河圖〉中鼓樓的作用，不同於唐代和北宋前期的街鼓，也有些區別於明清時期報時的鼓樓，這在後文中會專門說明。它是一個孤立的建築，沒有城門樓那種供騎馬上去的跑道和延伸至城牆的

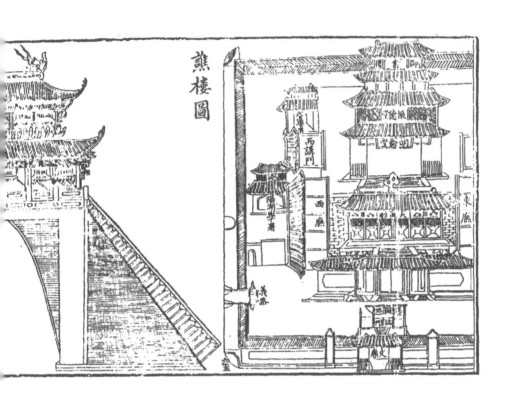

寬過道，只有兩側的臺階供人上下。

所以，根據這一點，我們可以否定這個門樓不是汴梁內城的角門子，飛虹橋不是上土橋，圖中畫出來的熱鬧景象，更不是汴梁城中的熱鬧景象了。

對於第二個觀點，認為〈清明上河圖〉的場景，是汴梁外城之外和外城之內的部分景象，筆者認為該觀點只有部分正確。

他們的認識就是，畫中的飛虹橋就是著名的虹橋，圖中的門樓就是外城東水門南側的上善門。

還記得我們前面的預設嗎？筆者

假定這是一種歷史的真實景象，作者在創作時，就一定會照顧到當時的地理實際情況。我們知道著名的虹橋在汴梁外城的七里之外，而畫中所繪虹橋，距離門樓不過幾個建築的距離，數十公尺而已，所以從這點來看，它不符合實際歷史。

門樓一定不是外城的上善門，在畫中，門樓內的熱鬧並非汴梁外城之內的熱鬧。另外，我們還有一個重要的證據來說明，這個門樓不是東水門南側的上善門。文獻和今天的考古資料都能證明，上善門是一座有兩重到

三重的外牆構建成的甕城（或稱作拐子城），是為了加強城門防禦而建。

史載，靖康年間（西元一一二六年至一一二七年）金軍攻打汴梁時，先用重炮擊垮了上善門前的甕城，再踩在倒塌的甕城城磚攻上外城。所以，從這些資料顯示，我們所見的門樓，千真萬確不是外城牆上的上善門。

它有可能是外城牆外的第一廂第一坊中的某一個望火樓。為了進一步說明這一點，我們首先要了解宋代的廂坊管理制度。在宋代之前，中國古代的城市管理最具特色的是里坊制，人聚居在里坊之中，外有圍牆，早開晚閉；市場設在固定的市區，也是按時開放和關閉。城市實行宵禁，過了規定的時間還在街道上行走，會受到盤問和處罰。

到了宋代，坊間的外牆被毀除，以前被封閉於坊牆內的房屋直接面對開放的街道，現代樣式的臨街商鋪商家，才正式出現。但另一個城市問題，也就是侵街現象由此出現，坊間百姓在自己的房屋前私搭亂建。

這樣坊間管理也就變得更加複雜，加上宋代汴梁人口，由於特殊的禁軍制度和工商業發展，帶來了流動，人口變得稠密起來，原來的縣、府一級的直接管理變得應接不暇，公事常常

294

被堆積和延誤。

為了解決這一矛盾，一個新的城市機構產生了——廂，介於縣、府與里坊之間，行使基層的城市管理功能。汴梁城內分八廂一百二十坊，每廂下屬八坊到二十多坊不等；城外九廂，每廂一至二坊。

宋代汴梁的廂坊劃分，大致是以人口為準，城外地廣人稀，所以一廂下屬至多二坊，城東更因為有許多園林，被分為三廂，每廂一坊，共三坊。據《宋會要彙編》記載，南邊的第一坊就是清明坊。它的區域沒有被準確的記載，根據汴梁其他城內廂坊的劃分習慣，可以推斷它可能以外城東牆的新宋門、新曹門出城大道的延伸方向為界限。而且，由於汴梁城東有許多皇家和私家園圃，更加地廣人稀，所以它的範圍，很有可能將城東七里之外的虹橋也包含在這個坊區內。

這樣就很吻合〈清明上河圖〉所繪的地理方位，汴河出汴梁外城所流經的區域，全部處在清明坊內，用它所處的地區來定名畫作的名稱，也就順理成章了。

為什麼這個門樓在研究者眼裡一直是一座城牆（或內城或外城）的門樓？因為它如果是望

火樓的話，實在是太高大上了，誰會把這麼一個宏偉的建築，想像成北宋時期最普通的市政設施？正因為在這樣一種思維的引導下，還有學者一直誤會遠處園圃邊上的長亭是望火樓，並把它當作北宋末年疏於城市管理的最直接證據。

綜上所述，我們逐漸明晰了這樣一個認識，〈清明上河圖〉沒有反映汴梁城內的景象，它表現的全部是汴梁城外的景象。我們在圖中所看到的飛虹橋，雖然還是那座著名的虹橋，但我們看到的門樓，不是以往習慣認識的城樓，它只是一座當時汴梁城內城外各廂坊裡到處存在的建築，但這個時候它還不叫鼓樓，而有個專門的名稱：望火樓。關於望火樓，我們在前文已詳細說明過。

如果真是筆者所說的這樣，那麼問題來了，畫家要表現北宋的商業繁華，為什麼不選擇最繁華的地段，如我們從文獻中所熟知的相國寺前的街區，卻低調的選擇距離皇宮約二十里之外的草市。這就匯出了另外兩個 W：why 和 who。

4. 是誰，又為了什麼創作〈清明上河圖〉？

如下一頁的導圖所示，筆者想將這兩個問題放在一起討論。

以往研究者關於這兩個問題的不同意見，被筆者繪製在下面的兩個導圖中，一目暸然，不再需要過多的文字贅述。

筆者想帶領大家思考一個與上一節遺留有關的問題，以及有關這兩個W的另一個問題——〈清明上河圖〉的創作是否存在著一個被忽視的贊助人，也就是這麼一系列的問題——為什麼要創作這一幅畫？這幅畫是為誰創作的？它的觀看者是誰？是誰資助畫家來畫這張畫？為了更好的釐清自己的思路，並便於讀者理解，筆者同樣繪製了一張導圖，如二九九頁圖所示。

這個導圖的思考出發點，就是：「為什麼要創作這一幅畫？」現在想來，〈清明上河圖〉是一幅特殊的畫，回顧我們今天所能見到流傳下來的宋畫，首先思考，這張畫的身分標籤被後世定義為風俗畫，在我們所知的所有北宋「風俗畫」中，是否存在一張與此類似的畫？至少流

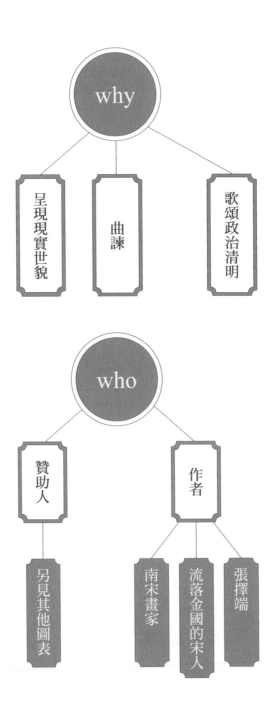

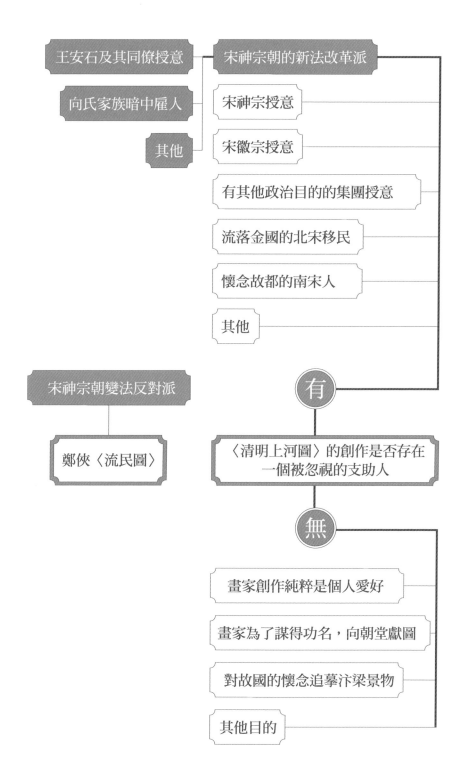

傳下來的畫中，我們可以確認的是，沒有這樣類似的作品，它幾乎是藝術史上的一個孤例（當然我們排除了那些沒有流傳下來的作品，比如〈西湖爭標圖〉），甚至我們在北宋畫學的分類中，也很難界定它的位置和歸屬。

「它就是這樣孤獨的存在於中國繪畫史中，它的存在和出現，必然有自身的歷史原因。或許這樣的思考，才能讓我們找到正確解讀它的一條有效途徑。」

筆者在前面說了，在整個宋代的繪畫中，找不到一張類似〈清明上河圖〉的繪畫，其實這是一種武斷。在一些沒有流傳下來的繪畫中，至少有一幅和它有反向的相似性，它就是決定王安石第一次被罷相的眾多因素中，最被野史樂於記載的，即宋神宗熙寧七年，安上門監官鄭俠所呈獻的〈流民圖〉。

根據《宋史·鄭俠傳》記載，鄭俠是福建福清人，後隨父官居江寧，閉門苦學，王安石知其名，後進士及第，在地方做參軍。

當時王安石執掌朝政，鄭俠所請多有回覆。鄭俠十分感激，視王安石為知己，欲盡忠報恩。

後來外任期滿，鄭俠來到都城汴梁，卻因與王安石政見不合，並未得到重用，只做了監管外城

安上門的一個小官。是否心生怨恨不得而知，鄭俠後來與王安石等變法派大臣漸行漸遠，並受保守派馮京等人的暗中指示，多次上書攻擊變法，並繪製〈流民圖〉，假稱密件急書直接送到銀台司，並說：

去年大蝗，秋冬亢旱，麥苗焦枯，五種不入，群情懼死；方春斬伐，竭澤而漁，草木魚鱉，亦莫生遂。災患之來，莫之或禦。願陛下開倉廩，賑貧乏，取有司掊克不道之政，一切罷去。今台諫充位，左右輔弼又皆貪狠近利，使夫抱道懷識之士，皆不欲與之言，陛下以爵祿名器，駕馭天下忠賢，而使人如此，甚非宗廟社稷之福也。

竊聞南征北伐者，皆以其勝捷之勢、山川之形，為圖來獻，料無一人以天下之民質妻鬻子，斬桑壞舍，流離逃散，遑遑不給之狀上聞者。臣謹以逐日所見，繪成一圖，但經眼目，已可涕泣。

而況有甚於此者乎！如陛下行臣之言，十日不雨，即乞斬臣宣德門外，以正欺君之罪。

為了了解這幅只存在於文獻中、沒有流傳下來的畫，我們有必要補充一點歷史知識：熙寧

變法和元豐改制。

北宋第六位皇帝趙頊，死後賜予的廟號為神宗，「民無能名曰神」，意思是無法評說。這位在位十八年的皇帝，所幹的大事就是用自己的畢生精力改革變法。宋神宗十九歲（西元一〇六七年）即位，他是一個有理想、有抱負、有極強主人翁意識的皇帝，他要改變北宋王朝積貧積弱的局面，收復漢人燕雲十六州的疆土，來實現祖宗的願望。在他還是太子時，他就有意識的在百官中，物色能幫助自己實現這一願望的大臣，而王安石在一眾大臣中脫穎而出。

於宋神宗繼位的第二年（西元一〇六八年），王安石被委任為參知政事（相當於副宰相），開始參與朝堂大事。為了改變北宋王朝積弱局面，宋神宗想動兵收復北方失地，以完成祖宗的夙願；也想改變拖逗臃腫的北宋官吏隊伍；還想改變百姓的生活。而這一切，首先就是要有錢、要國庫充裕，才能讓他大展身手。

錢從何來？與民爭利——這是後世有話語權的文人對宋神宗改革的界定。

但是，他真正的出發點是與大商人、大地主、士大夫貴族階層爭利，所以一系列新法的推行，才會受到層層阻攔，包括後宮的太后、太皇太后、自己的皇弟們，這些人不能理解，為什

302

麼要改變祖宗之法。宋神宗身後最直接的變法破壞者，就是母親高太后。當宋神宗一駕崩，垂簾聽政的高太后就挾持年幼的宋哲宗，起用司馬光、蘇軾等舊黨，完全推翻宋神宗推行十八年的改革，顛倒重來。這個折騰，也送出宋神宗時期透過戰爭奪回來的土地，國庫再次空虛。

文彥博回懟宋神宗的一句話，能很好的概括宋神宗推行熙寧變法所面臨的困境，以及改革觸犯到哪些階層的利益：皇上是與民同治天下，還是與我們這些士大夫一同治理天下？

改革一直阻力重重，但幸運的是，宋神宗矢志不移的推行改革，而上天又賜給他一個拗相公王安石，改革才能這樣在阻力中砥礪前行。

可天不遂人願，宋神宗在位時期趕上華北地區澇災、旱災不斷，加上改革匆匆上馬，推行改革的官吏隊伍還沒有完全建立起來，改革的措施在一些地方被變相的扭曲，以致民怨載道，天災人禍，老百姓流離失所，各地流民湧進京城——需要指出的是，華北的旱災並非局限在北宋的疆域，此時北宋的北方敵國契丹，也同樣在飽受著旱災的侵擾。保守派所謂的天災因人禍而起，直指變法觸怒上天的指控，並不符合事實。

我們今天已經沒有辦法再看到鄭俠圖中的流民慘狀，或許只能從美術史上其他的〈流民

圖〉中找到一點提示——如宋代周季常的〈五百羅漢圖：施財貧者〉、現代蔣兆和的〈流民圖〉

——但可以肯定的是，鄭俠的〈流民圖〉震懾力巨大。宋神宗在收到鄭俠的圖畫後，反覆看過

多次，並將〈流民圖〉放進袖中，「長籲數四，袖以入。是夕，寢不能寐。翌日，命開封體放

免行錢，三司察市易，司農發常平倉，三衛具熙河所用兵，諸路上民物流散之故。青苗、免役

權息追呼，方田、保甲並罷」（《宋史・鄭俠傳》卷三百二十一），開倉放糧救濟災民是首要

任務；其次，宋神宗在太后和皇弟們的哭訴下，也開始動搖了變法的決心。

也就是這樣一幅繪畫，改變王安石等改革派的命運，王安石上書求皇上罷黜自己的宰相職

務。雖然宋神宗沒有直接將這件事情歸責到王安石身上，但一個月後，王安石還是黯然的離開

汴梁。新法在一幫變法派眾臣「相與環泣於帝前」，才得以繼續。

其實最反對變法的人，是宋神宗的母親高太后，也是宋神宗之外，〈流民圖〉或〈清明上

河圖〉最直接的觀看者——她是宋太宗時期以武功起家的高瓊的後人，經常對宋神宗改變祖宗

之法表示不滿，並將這種不滿遷怒到王安石等變法大臣身上。

她在熙寧七年看到〈流民圖〉時，就曾與宋神宗的弟弟岐王趙灝一道痛哭流涕，並向宋神

宗勸說：

祖宗法度，不宜輕改。民間甚苦青苗、助役，宜悉罷之。王安石變法亂天下，怨之者甚眾，不若暫出之於外。

高太后在反對變法中，重點提到青苗錢、助役錢，這反映了她對於變法的態度，是從自身利益出發。這兩項新法的頒布，直接觸及皇親貴戚家族背後的利益，有不少皇親貴戚家族，本身就是兼併大地主，他們在各州府擁有巨大的莊園；對他們而言，在頒布青苗錢前發放高利貸，其實是一筆不小的收入，相比青苗錢的二分利，兼併大地主的高利貸利息，可以高達二〇〇％甚至三〇〇％。

免役法頒布以前，官戶免差役；頒布之後，其中重要的一條是，官戶也需要根據財產的多寡，來減半出助役錢。由於動了皇親貴戚的錢包，自然引起了他們的反對和怨怒。

在宋神宗英年早逝之後，不到十歲的哲宗皇帝登基，高太后作為太皇太后，與孫子共同聽政。其實，全部的用人、行政等國家決策權都歸高太后一人掌管。這位高太后早就對變法派人物深惡痛絕，宋神宗一死，她馬上大批起用以司馬光為首的保守派人物，將新法不問好壞一鍋端掉，但這是後話。

說了這麼一大段歷史，似乎與〈清明上河圖〉無關，其實筆者的目的，就是要營造一個大歷史環境，為〈清明上河圖〉找到一個理想的安放位置。

改革派和宋神宗在改革時，一直受到宋神宗身邊幾乎所有勢力的反對，他們是不是太希望有一張紀實的圖像作品，來安慰、證明自己，也讓後宮中反對和不理解自己的太后、太皇太后、皇弟們閉嘴呢──在京師之外十數里的地方所展現的草市繁榮景象，才是變法以來社會的真實樣子。

鄭俠說呈上〈流民圖〉的直接理由是，「人主居深宮或不知，乃圖畫並進」。他選擇的場景是自己監守的南城安上門的實況。〈清明上河圖〉選擇的是東城外七里、距皇城約二十里的清明坊、虹橋和望火樓周邊的實況。

這樣一種選擇，看似是一種巧合，但不排除一種潛在的針對性。如果我們將〈清明上河圖〉安放在這樣的背景中，前面所提出的一些疑問，是不是就可以全然得到解答？

〈清明上河圖〉雖然是歌頌清明盛世，但它是一種低調的歌頌。它沒有選擇汴梁最繁華的地段——這些後宮的太后和皇弟們可以輕易到達和看到的地方——它在畫面中呈現的美好和熱鬧，其實遠沒有《東京夢華錄》中敘述的美好和熱鬧。這種低調，現在我們可以理解它是一種紀實，是努力接近真實歷史的紀實，而不是誇張的粉飾、虛假的報導。

所以，從這個角度出發，我們再來看前面這張導圖，便可以否定〈清明上河圖〉是宋徽宗時期的「豐亨豫大」的粉飾產物。如果是出於這樣一種目的，創作者一定會另外選題，選擇更宏大的場景、更繁華的街景，但他沒有。他選擇的是距離皇宮二十里外（內城十數里）的地方，這也是後宮之主們「居深宮或不知」，而又渴望了解之處。

筆者也可以否定導圖中其他的選項，「畫家為了謀得功名，向朝堂獻圖」、「對故國的懷念」等。如果是出於這些目的，創作者應該選擇一種更高的調子，選擇更繁華的場景，而不是汴梁的郊外——這個漕運進京、小商品買賣、官員被貶出京、舉子解送，才會經過和停留的城

外草市，而那些「舉目則青樓畫閣，繡戶珠簾。雕車競駐於天街，寶馬爭馳於御路，金翠耀目，羅綺飄香。新聲巧笑於柳陌花衢，按管調弦於茶坊酒肆。八荒爭湊，萬國鹹通。集四海之珍奇，皆歸市易」（孟元老，《東京夢華錄‧序》），並沒有在這裡呈現。

但如果能從創作者的角度再思考，我們會覺得畫家的選擇是最高明的，因為選擇這個正確場景，「汴河漕運變革所帶來的漕運便利和河邊草市的繁榮」、「市易法等一系列改革經調整後，市民們的安居樂業，商人們的勤勤懇懇的繁榮景象」在這個場景中得到了最完美的展現，一洗〈流民圖〉在人們心目中烙下的負面影響。

所以，也可以說這幅畫所要表現的主角，是那些汴河中的漕船、街衢中為逐利而忙碌的販夫走卒、提茶壺的小哥、閒散的役卒、走馬上任的軍校、滿街的馬匹，以及滿載銅錢的串車，這些是有著明顯指向意義的圖像符號。而那些官員雅士只是畫面中的配角。

一旦我們找準了這樣一幅誕生在宋神宗時期的畫作，也就必然像宋神宗趙頊的廟號一樣，「民無能名曰神」。它帶著太多的政治目的和鬥爭，必然被神祕的隱藏起來，而利益攸關的人則諱莫如深。也就註定這個作品在改朝換代後，會被新皇帝當作賞賜，轉送給外戚向氏，最後

只在《向氏評論圖畫記》中留下了隻言片語。

我們能理解哪怕是皇帝，在阻力重重的情況下，再集中的權力和強大的意志，有時也會變得脆弱起來，它需要一種安撫，一種來自靈魂深處的安撫，一種從下到上的肯定，藝術品或許正是這樣一服良藥。

周邦彥的《汴都賦》也是這樣的例子：

厥有建議，導河通洛，引宜禾之清源，塞孽華之渾濁，蠹廣堤而節暴，紆直行而殺虐。其流舒舒，經炎涼而靡涸。於是自淮而南，邦國之所仰，百姓之所輸，金穀財帛，歲時常調；舳艫相銜，千里不絕。越骹吳艬，官艘賈舶，閩謳楚語，風帆雨楫。聯翩方載，鉦鼓鎗鎗，人安以舒，國賦應節。

元豐初年，還在太學讀書的詞人周邦彥，以洋洋灑灑七千言的《汴都賦》進獻朝堂，因用詞婉約綺麗，極力讚揚新法所給汴京帶來的繁華富足，而得到宋神宗的賞識，從太學諸生直接

被提拔為太學正，從此開始了自己的仕途。

因一篇美文而改變命運，從此得到朝廷的賞識或重用，並非周邦彥一人，歷朝歷代都有不少這樣成功的榜樣。在透過科舉考試選拔文官的時代，人們一般認同美文等於才學，但事實證明，文學才能並不等於治國安邦的能力。要做千古明君的宋神宗，自然知道這一點，但他還是很喜歡這篇文章，因為此時的他一直期待著這樣一篇類似的文章──他期待自己嘔心瀝血推行的改革，能得到世人的肯定和不被後人篡改。

熙寧三年，政治投機分子鄧綰就是這樣，因上書肯定和讚美新法而得到宋神宗的賞識，並被朝廷委以要職。他在寧州擔任通判時，上書陳述自己在基層所看到新法頒布以來，百姓感恩戴德的實情：「言陛下得伊呂之佐，作青苗、免役錢等法，百姓無不歌舞聖澤。臣以所見寧州觀之，知一路；一路觀之，見天下皆然。此誠不世之良法，願陛下堅守行之，勿移於浮議也。」

宋神宗看了奏摺滿心歡喜，急調鄧綰入京。他在得知鄧綰並不認識王安石和呂惠卿時，更

311

是消除了鄧綰是被人利用的猜忌，安排他認識王安石和呂惠卿，並示意王安石要對這樣支持變法的人委以重任。熙寧四年，鄧綰從原來一個邊塞副州長，越級成為最高檢察機構的二把手，同時還兼任司農寺的負責人，掌管推行青苗法和農田水利法。

後來的事實證明，鄧綰只是一個左右逢源的政治投機分子，而在熙寧九年，王安石在離開相位之前罷免鄧綰。但鄧綰發跡的事實說明，他最初的行為，迎合了宋神宗和變法派在變法初期的一個極重要的心理需求：渴求從下層到上層肯定和支持新法。

正如我們在前文所提到的，宋神宗趙頊是北宋一位極有抱負的皇帝，從即位開始就力排眾議，起用王安石進行變法改革。

要改變國家積貧積弱的局面，變法不可避免的觸及士大夫貴族階層的利益，也因此自新法頒布以來就阻力重重，從大臣到後宮的反對聲音從來都沒有停止過。反對者往往無視變法幾年來所帶來的正面變化——國庫充裕、熙河開邊的壯舉——而因一次用人不當導致對西夏戰爭的失敗，將宋神宗擠壓得走到自己生命的盡頭。

在這樣的關頭，任何一個人，哪怕是意志堅定的強者，也會需要這樣的一份肯定。更何況

當時宋神宗的處境不容樂觀，變法在朝堂中受到了以韓琦、文彥博、富弼、司馬光為代表的一批重臣的反對和阻撓，在內廷又受到母親高太后，以及皇弟們的哭訴和勸阻。他們甚至團結起來，利用〈流民圖〉這種明顯的視覺圖像，來干擾新法推行，以達到排擠王安石的目的。

宋神宗真的動搖過，是否要繼續自己改變宋廷積貧積弱局面的初衷，甚至面對內廷的哭訴而妥協過。王安石的第一次罷相，就是宋神宗在這種處境之中不得已妥協的結果。宋神宗自始至終都在期待著來自各方面的肯定。

「舳艫相銜，千里不絕。越舲吳艚，官艘賈舶，閩謳楚語，風帆雨楫。」周邦彥在《汴都賦》中描繪的汴河上繁華景象，看似是歌功頌德的奉承，其實也是用文字記錄現實。這與我們從〈清明上河圖〉中所看到的一般無二，唯一不同，前者是文字，後者為繪畫──毫無疑問，它們從不同的感官層面，給予觀賞物件相同的感受和認知。

那麼，我們是否可以繼續這樣追問，它們的創作是不是基於同樣的目的？

顯然，留存下來的文獻資料，沒有辦法輕易給出肯定的答案──因為現在仍沒有定論〈清明上河圖〉到底是創作於神宗朝還是徽宗朝。

目前，所有研究〈清明上河圖〉的學術論文，也都是從研究者各自的角度出發，做出的假設和推論。既然大家都是推論，我們就不能放棄這樣一個思考的視角：〈清明上河圖〉與《汴都賦》從創作的動機上，可能存在相同的出發點。

如此一來，〈清明上河圖〉描繪汴河上來來往往的船隻的目的，就有著更為深處的意義，它們所帶來的不僅是吳越閩楚各地的豐富物產，也描繪「人安以舒、國賦應節」人民安居樂業、國家賦稅充裕的社會景象。從這個層面上來看，汴河上船隻所承載的，也就不僅是滿倉貨物和南來北往的客人了，它也成為「國富民安」的視覺符號。

〈清明上河圖〉的創作是否基於《汴都賦》同樣的動機，並讓它的創作者或資助人從中獲益，歷史文獻已經很難為我們解開這個疑竇。但從邏輯的推斷上，我們可以肯定的是，這是宋神宗和變法派的同僚們，所期待的一份重要的視覺圖像證據，以證明新法所取得的成效。

正如前文提到的，面對這幅畫時，一旦我們充分的感受它，首先會發現它真實的呈現著盛世的清明。

但透過分析，我們進一步了解到，這幅作品低調的歌頌盛世，它並沒有選擇性的表現最繁

華的地方，而是看似低調的選擇郊外草市、某個時間段和出場人物。同時，我們也應該看到，它一定在畫面中有目的的規避了一些東西。這些東西是現實中本身存在的，但畫家有意的忽視，所以才會給人一種理想社會的感受，「畫上的城市是一個無乞丐、無病人、無汙染、幾乎無婦女的烏托邦」。這其中必然有著隱藏的原因。

甚至，敏銳的觀看者還能在畫面感知到了，在盛世清明之下存在諸多社會矛盾。但不同的觀看者向著自己認可的方向解釋下去，於是提出了不同的觀點。一種最常見的認識，就是畫面中所隱藏的衝突，而這些衝突或許是過度的解讀和闡釋的結果。

筆者認為這種隱含的矛盾，被盛世清明的氣息所遮蓋，我們應該將它放在一個更大的歷史背景中去還原它，這種矛盾，就是它本身的社會現實和這幅畫的創作背景。

但當我們回到熙寧變法、元豐改制這樣的背景下時，這一切的疑竇和困惑自然就迎刃而解了。〈清明上河圖〉的創作基於怎樣一個動機，其實已經是一個被掩埋的「真實」。我們已經很難直接面對這種真實，只能從邏輯推斷中，盡可能的接近它，從圖像中找到那些為我們留下線索的符號和證據。

issue 046

清明上河圖，被遮蔽的真相

白描圖像、臨摹全卷，一寸一寸放大細節，發現史官沒寫的歷史真相。

作　　者／金匠
責任編輯／陳竑惠
校對編輯／楊皓
美術編輯／林彥君
副總編輯／顏惠君
總　編　輯／吳依瑋
發　行　人／徐仲秋
會計助理／李秀娟
會　　計／許鳳雪
版權主任／劉宗德
版權經理／郝麗珍
行銷企劃／徐千晴
行銷業務／李秀蕙
業務專員／馬絮盈、留婉茹
業務經理／林裕安
總　經　理／陳絜吾

清明上河圖，被遮蔽的真相：白描圖像、臨摹
全卷，一寸一寸放大細節，發現史官沒寫的歷
史真相。／金匠著 . -- 初版 . -- 臺北市：任性
出版有限公司，2023.1
316 面；17×23 公分 . --（issue；46）
ISBN 978-626-7182-08-6（平裝）

1. CST：中國畫　2. CST：畫論　3. CST：北宋

945.2　　　　　　　　　　　　　111017229

出　版　者／任性出版有限公司
營運統籌／大是文化有限公司
　　　　　　臺北市 100 衡陽路 7 號 8 樓
　　　　　　編輯部電話：（02）23757911
　　　　　　購書相關諮詢請洽：（02）23757911 分機 122
　　　　　　24 小時讀者服務傳真：（02）23756999
　　　　　　讀者服務 E-mail：dscsms28@gmail.com
　　　　　　郵政劃撥帳號：19983366　戶名：大是文化有限公司

法律顧問／永然聯合法律事務所
香港發行／豐達出版發行有限公司 Rich Publishing & Distribution Ltd
　　　　　　地址：香港柴灣永泰道 70 號柴灣工業城第 2 期 1805 室
　　　　　　　　　Unit 1805, Ph. 2, Chai Wan Ind City, 70 Wing Tai Rd, Chai Wan, Hong Kong
　　　　　　電話：2172-6513
　　　　　　傳真：2172-4355
　　　　　　E-mail：cary@subseasy.com.h

封面設計／林雯瑛　內頁排版／林雯瑛
印　　刷／鴻霖印刷傳媒股份有限公司
出版日期／2023 年 1 月初版
定　　價／599 元（缺頁或裝訂錯誤的書，請寄回更換）
I S B N／978-626-7182-08-6
電子書 I S B N／9786267182093（PDF）
　　　　　　　　　9786267182109（EPUB）